HOW
ART
WORKS

"万物的运转"百科丛书
精品书目

更多精品图书陆续出版，
敬请期待！

DK

"万物的运转"百科丛书

DK艺术设计百科

HOW ART WORKS

英国DK出版社　著

李昕蔚　译

张　晨　审校

電子工業出版社·

Publishing House of Electronics Industry

北京 · BEIJING

Original Title: HOW ART WORKS

Copyright © 2022 Dorling Kindersley Limited

A Penguin Random House Company

本书中文简体版专有出版权由Dorling Kindersley Limited授予电子工业出版社。未经许可，不得以任何方式复制或抄袭本书的任何部分。

版权贸易合同登记号　图字：01-2023-4507

图书在版编目（CIP）数据

DK艺术设计百科 / 英国DK出版社著；李昕蔚译.—北京：电子工业出版社，2024.1
（"万物的运转"百科丛书）

书名原文：How Art Works

ISBN 978-7-121-46798-1

Ⅰ.①D… Ⅱ.①英… ②李… Ⅲ.①艺术—设计—通俗读物 Ⅳ.①J06-49

中国国家版本馆CIP数据核字（2023）第230710号

责任编辑：郭景瑶

文字编辑：刘　晓

特约编辑：张　慧

印　　刷：鸿博昊天科技有限公司

装　　订：鸿博昊天科技有限公司

出版发行：电子工业出版社

　　　　　北京市海淀区万寿路173信箱　邮编：100036

开　　本：850×1168　1/16　印张：14　字数：448千字

版　　次：2024年1月第1版

印　　次：2024年1月第1次印刷

定　　价：128.00元

凡所购买电子工业出版社图书有缺损问题，请向购买书店调换。若书店售缺，请与本社发行部联系，联系及邮购电话：（010）88254888，88258888。

质量投诉请发邮件至zlts@phei.com.cn，盗版侵权举报请发邮件至dbqq@phei.com.cn。

本书咨询联系方式：（010）88254210，influence@phei.com.cn，微信号：yingxianglibook。

www.dk.com

1
艺术的定义

2 媒介与材料

3

主题和
分类

4 艺术的构成

5 | 艺术运动与流派

1

艺术的

定义

艺术是什么？

艺术囊括了人类各式各样的创造性表达与活动，在这些表达与活动中产生的艺术作品全面地展现了人们的技术、审美、情感、智力与思想。

一种思考方式

艺术的媒介尤其强调视觉性，因此难以用语言解释——尤其是对艺术的本质，并没有一致的定义。纵观历史，人们曾试图解读艺术的本质，但这些解读随着时代也在不断变化。艺术的本质之所以如此难以捉摸，在一定程度上是由于其主观性——对不同的人来说，艺术的含义千差万别。不同的艺术家本身就对艺术有着不同的理解，有些人坚信艺术是一种固有的政治行为，有些人则认为艺术自身蕴含着独特的价值，还有一些人将艺术视为一个创造形式或表达视觉品质的过程。

或许将艺术视为一种思考的方式更加贴切。艺术家有着好奇的天性与质疑世界的冲动，对他们而言，艺术永不停歇，这是一个终生致力于学习和掌握视觉语言与表现材料的过程。作为一种实践，艺术有别于装饰艺术，并常常由于其主题与内容而被称

 从1912年到1952年，艺术曾是奥运会的项目之一。

为"美术"（fine art）。艺术满足了人类对创造事物与表达情感的需求。艺术描绘了生活与想象，提出了哲学问题，并通过视觉形式展开深层次的交流。

一股强大的力量

艺术既可以是精雕细琢的绘画或雕塑，也可以是一场表演。艺术可以为画廊、户外环境、家庭空间或数字世界而作，它可以是永久的，也可以是暂时的。艺术能够传达强有力的思想，因此也常常被视为危险之物，曾因被当局视为"堕落"而遭到压制。艺术可以再现不可言喻的、无形的事物，也可以将一个想法转化为实物，从而引起人们的注意。艺术沟通文化、连接古今，被一代代艺术家与观众长久地传承着。

为什么有些艺术品如此昂贵？

一些著名艺术家的作品现已成为备受超级富豪们青睐的一种投资形式。然而，大多数艺术家的作品仍以较低的价格出售。

艺术是做什么的？

　　一件成功的艺术作品可以引发观众的思考，并向他们抛出问题——这件作品的内容是什么？它想表达什么？它是如何表达的？就个人层面而言，一件艺术作品应该促使观众去思考自身与作品之间的关系，去思考他们为何会受到这件作品的影响。

艺术的角色

　　艺术是一门复杂的语言，由视觉特性、材料处理、主题和内容组成，同时也融入了创作者的自我认同。艺术可神秘，可直接，可美丽，亦可怪诞，但总是以某种方式与观众进行着交流。有些艺术作品意在引导观众欣赏其独特的形式和创作者对工艺与技巧的运用，从而使观众获得审美体验。社会参与式艺术作品意在向观众传达特定的观点，并引发社会效应。富有表现力的艺术作品能够与观众建立情感链接，引发共情。叙事性的艺术作品则会创造或真实或虚构的场景，引人入胜。

讲述故事

　　艺术可以讲述故事，将观众引入充满想象的虚拟世界，或是将观众引入增强的现实。艺术家可以通过一系列图像来讲述一个故事，观众能够通过连续的构图来"阅读"故事。艺术家也可以在单件艺术作品中用叙事性的意象或隐喻来讲述故事。

传达意义

　　艺术作品通过自身的创作方式、外观与语境来传达意义，但它们的确切含义往往难以识别，这是因为艺术家通常会避免过于刻板、过于直白的表达，而倾向于诉诸一种更加微妙的方法，从而引发观众对作品的思考。

"艺术家"的概念

　　直到15世纪初，艺术工作者才开始以个人名义被人们所熟知，并开始因他们的创造力而闻名。在此之前，他们往往被视为无名的工匠，而非"艺术家"。

表达情感

艺术尤其适用于表达人的感觉与情绪，因为艺术能在视觉维度上与人们展开深度交流。艺术家可以通过艺术作品表达自己的情感，也可以暗示特定的情绪，而这些情感和情绪会通过其创作的艺术作品传达给观众。

艺术应该是美的吗？

艺术是对生活的反映与评价，因此它应该是美的——但它也应该是丑的、令人困惑的、悲伤的、奇怪的，它能够展现一切可以诉诸艺术表现的人类品质。

带来审美愉悦

尽管有一些艺术作品是故作高深的、挑衅的，甚至是丑陋的，但就大部分艺术作品而言，它们的存在目的仍然是让人们感受到它们的美与愉悦。这为观众带来了满足感，并为他们建构了反思的空间，同时在他们与艺术品之间建立起纽带。

传递信息

艺术可以发出强有力的声音。公共艺术可以非常有效地向大众传达信息，而个体艺术则倾向于用更个性化的、更隐晦的方式来表达他们的关切，与观众进行更多的对话。

反映周遭的世界

艺术可以作为一面反映社会万象的镜子，这是它最强大也最有用的特质之一。有一些艺术作品迫使人们去思考死亡、失去、冲突与贫困等深奥的问题，它们常常描绘矛盾且令人不安的图像，以此来刺激人们做出回应。

探索纯粹的线条、颜色与形状

艺术不一定要含有某种信息，它可以是一种纯粹的形式，也可以是一种实践。经由这一实践，艺术家得以探索作品的视觉与物质特性，探索它是如何通过形状、颜色、比例和材料等元素来影响观众的。

综合

物质世界的艺术

如今，纺织品被广泛地运用到艺术中。在"软雕塑"的创作过程中就会用到缝纫的工艺。纸艺（Paper Art）包括艺术家自己制作并装订的书籍，还包括纸雕塑。装置艺术指的是艺术家创造一个环境，使观众可以在其中行动、交流。综合媒介（材料）艺术指的是将多种艺术形式的元素融于一件作品中。

二维

描绘这个世界

二维的艺术表现元素有痕迹、色彩、线条、（人体）姿态与平面。这里说的平面，可以是纸、帆布、木材，甚至是墙壁。绘画与素描具有自然且直接的特性，它们密切相关，艺术家经常会采用这两种艺术形式。版画的创作需要使用印刷机，因此它是一种更依赖于工艺的艺术形式。壁画指的是室内或室外的大型创作，摄影则能定格饱含深意的图像。

其他

作为经验的艺术

概念艺术和行为艺术起源于20世纪初，在20世纪60年代得到广泛传播。在那个政治动荡的时期，艺术家开始质疑艺术自身的意义与作用。行为艺术以人体为媒介，有着极强的互动性。数字和电影艺术则探索如何用电影制作和计算机技术来传达艺术思想。

声音可以是艺术吗？

1913—1930年，未来主义者路易吉·鲁索罗（Luigi Russolo）创作出了第一批声音艺术品——"噪声机器"（noise machines）。从那时起，声音就被广泛用于装置艺术、表演艺术、动态雕塑、数字艺术等领域。

工艺美术

美术曾经有别于工艺，因为人们认为，比起实用的工艺，从事美术创作需要更多的知识与智慧。今天，人们一致认为，实用的物品，无论锅、椅子还是刺绣，都可以具有艺术价值，甚至这些物品本身就可以被视作艺术品。

艺术的形式

　　从古代的绘画、雕塑，到当代的表演、视频等，艺术有着多种多样的形式。20世纪，艺术领域经历了一场彻底的转变和扩张。

艺术家如何选择艺术形式？

　　艺术家对于媒介的选择往往出于许多不同的考虑。对一些艺术家来说，作品的理念与概念是至关重要的，决定了作品的形式；而另一些艺术家则对特定的媒介与材料情有独钟，或是更偏爱创作二维或三维的作品。许多艺术家会进行跨媒介的艺术创作，他们结合多种艺术形式，创作出运用了综合材料的艺术品。要想在任何一种艺术形式上拥有熟练的技艺，就需要通过学习和实践来积累经验和提升技能。

三维

空间中的立体艺术

雕塑可以由任何材料制成。当代雕塑通常会在创作中加入不常见的特殊物品，如废旧物品或建筑材料。传统雕刻使用的材料有大理石、石头、青铜、石膏等，这些材料都需要铸造。陶瓷原本是纯实用的材料，后来逐渐被用在装饰艺术与实验性艺术的创作中。

人类制作写实雕像的历史至少有3.5万年了。

2

媒介与材料

颜料与刀具

　　刮刀主要用于在调色盘上混合颜料，但也可以直接将颜料涂在画布上，进行绘画创作。利用这种方法可以在画布上留下厚重的印记，赋予画面表现力与肌理。

缓慢、富有质感的印记

大胆、富有动感的印记

流动、快速的印记

抽象艺术往往以极具表现力的印记著称。

制造印记

　　制造印记指的是艺术家在创作中做出的动作，以及这些动作是如何通过艺术家的姿势与笔触表现出来的。

制造印记的方式

　　印记既是作品整体风格的内在特征，又是其情感冲击力的一部分——印记是艺术家与观众之间的有形联系。艺术作品上的印记表现了创作者的情感与肢体动作：它们可以是无意中留下的，展现艺术家创作时的速度与直觉；也可以是经过精心构思的，通过线条与重复表现出来。就素描而言，炭笔留下的印记松动且带有擦痕，给人以一种即时感，而铅笔画出来的线条、图案则更加细致。在油画中，制造印记的方式有倾泻、滴落、平涂等。

粗糙的笔触

使用大量的颜料

粗糙的笔刷形成的笔触来暗示质感、硬度与动感。这也有助于建立图像的"核心"元素。

干燥的笔触

制造斑驳的效果

用油留下印记
油画颜料是多功能的，可以留下多种多样的笔触。在这里展示了一些例子，说明了可以用于一系列其他素描和绘画媒介的作画原则。

粗糙的刷子可以形成干燥的笔触，通常需要通过反复刷动才能达到效果。这些笔触结合在一起，能够使画面呈现出一种斑驳的纹理。

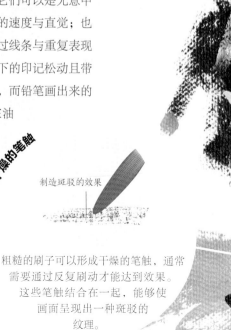

头部用两种色调、寥寥数笔加以概括

大胆、快速的笔触，给人一种直接的感觉

用干燥的刷痕制造动感

精细的笔触

小细节可以增加
画面的焦点

未完成的特征为
画面增加活力

小的笔刷可以形成克制柔缓的笔触，能
够为画面增加精妙的细节，也可以增
添线条、图案或细点。精细的笔
触可以赋予画作细节与视
觉趣味。

印象派式的
风格，并非
精细的风格

极具表现力的笔触，
说明艺术家的手部
正在运动

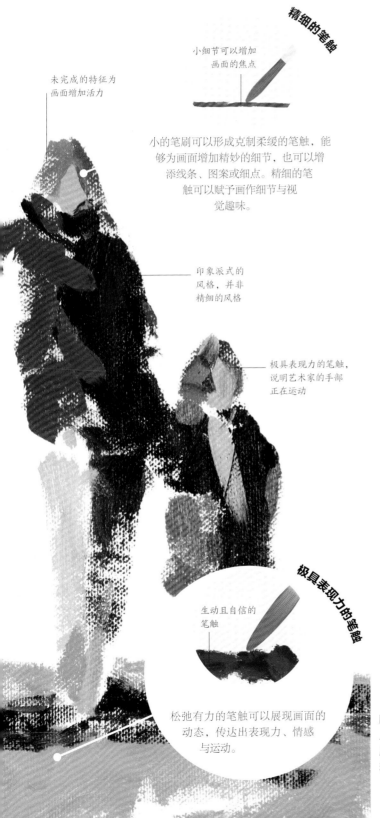

极具表现力的笔触

生动且自信的
笔触

松弛有力的笔触可以展现画面的
动态，传达出表现力、情感
与运动。

艺术品上的印记是纯视觉的吗？

艺术印记可以是视觉的，也可
以是听觉的。声音艺术家常常
用特定的声音、噪声或"小故
障"来增强作品的冲击力，
或者是将其作为艺术家
本人的个人标志。

雕塑创作的印记

在雕塑创作中，艺术家可以掩盖在创作中
留下的人工印记，也可以将印记作为雕塑作品
的一部分。艺术家用可见的印记来暗示运动，
如在陶土上留下手的印记，或强调木料或石头
上的粗糙刻痕。在焊接、浇铸等雕塑创作流程
中，艺术家可能会在一些地方留下他们的印
记，也可能会将这些印记抹去，从而打造出一
种"更干净"的效果。

刻痕揭示了底层
材料的层次

光滑、逼真的部
分与粗糙的印记
形成对比

精致的抛光与
前代艺术遥相
呼应

"伤疤"与刮除法
雕刻家亨利·摩尔（Henry Moore）在他的一些石膏作品
上刻下了"伤疤"，这些线性的刻痕使雕塑传递出一种
脆弱感。刮除法（sgraffito）指的是雕刻家刮掉顶层的材
料，通过露出底层材料来形成对比的一种艺术手法。

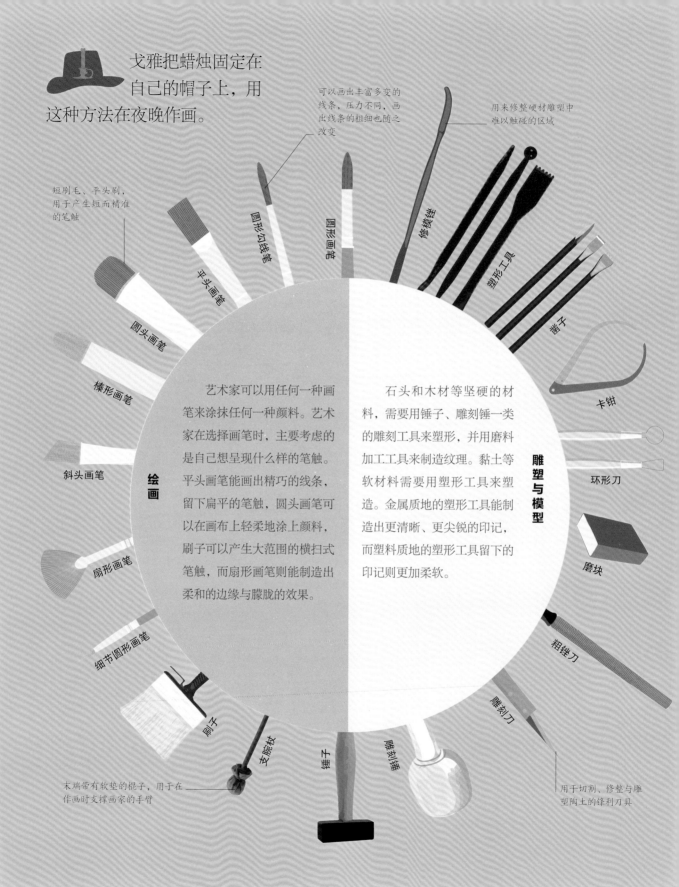

戈雅把蜡烛固定在自己的帽子上，用这种方法在夜晚作画。

可以画出丰富多变的线条，压力不同，画出线条的粗细也随之改变

用来修整硬材雕塑中难以触碰的区域

短刷毛、平头刷，用于产生短而精准的笔触

圆形勾线笔

圆形画笔

平头画笔

圆头画笔

榛形画笔

斜头画笔

扇形画笔

细节圆形画笔

刷子

支腕杖

锤子

修模锉

塑形工具

凿子

卡钳

环形刀

磨块

粗锉刀

雕刻刀

雕刻锤

绘画

雕塑与模型

艺术家可以用任何一种画笔来涂抹任何一种颜料。艺术家在选择画笔时，主要考虑的是自己想呈现什么样的笔触。平头画笔能画出精巧的线条，留下扁平的笔触，圆头画笔可以在画布上轻柔地涂上颜料，刷子可以产生大范围的横扫式笔触，而扇形画笔则能制造出柔和的边缘与朦胧的效果。

石头和木材等坚硬的材料，需要用锤子、雕刻锤一类的雕刻工具来塑形，并用磨料加工工具来制造纹理。黏土等软材料需要用塑形工具来塑造。金属质地的塑形工具能制造出更清晰、更尖锐的印记，而塑料质地的塑形工具留下的印记则更加柔软。

末端带有软垫的棍子，用于在作画时支撑画家的手臂

用于切割、修整与雕塑陶土的锋利刀具

工具

在艺术家的工具箱中，有些关键的工具占据了重要地位。然而，在创作中，艺术家可以使用任何工具来创造印记。

从刷子到电锯

在艺术创作中，拥有大量的传统工具是十分有益的。比如，一位画家通常会有许多画笔供其选择，从精细的画笔，到大的、装饰性的刷子。雕刻家则可以根据不同的雕塑材料，选用不同的雕刻或塑形工具。然而，除了这些常见的工具，艺术家也会使用非传统的工具来进行创作。艺术家海伦·弗兰肯塔勒（Helen Frankenthaler）用大型地板刷和拖把在画布上画出大片的明亮色彩；德国艺术家乔治·巴塞利兹（Georg Baselitz）用电锯和斧头在木头上雕刻出极具表现力的大型头像与人体。

刷子的刷毛重要吗？

动物毛发，尤其是貂毛，疏松且柔软，所以适合用来涂抹油基颜料；合成纤维更硬，吸水性更差，因此适合用来创作水彩画。

使用平面

用来绘画的平面为艺术印记与笔触提供了支撑。平面的不同种类在一定程度上决定了颜料的流动性与纹理。除木材、帆布与纸张外，艺术家还可以使用不常见的、带着有趣纹理或透明度的平面，如有机玻璃或丙烯酸板，甚至是金属。

家用工具

家用工具是廉价的、极富创造力的工具，可以创造出有趣的印记。可以用大型地板刷、洗刷器或钢丝球在画画上或雕塑上创造磨痕、纹理和表面细节。

画布由棉布或亚麻布制成

具有厚度和吸水性的纸最适合用来当速写本

中密度纤维板（MDF）由木材纤维、蜡与树脂压制而成

速写本
人们会用速写本来记录自己的想法，或者在速写本上进行快速的创作试验。木炭、粉笔和蜡笔留下的印记容易被晕染，需要用定画液来固定。

画板
在中密度纤维板与木材的表面涂上一层石膏粉一类的底漆，就会形成很坚硬的效果。未经底漆处理的中密度纤维板和木材则呈现出一种自然的感觉，且吸水性更强。

画布
被绷平并刷上底漆的画布有极强的耐用性，非常持久。它的吸水性有助于防止颜料脱落。

海绵
海绵能制造出斑驳的效果，可以用来涂抹或擦除颜料。

钢丝球
钢丝球能创造出一种粗糙的纹理，可以用于颜料、黏土或石膏等材料上。

油漆滚筒
油漆滚筒可以快速覆盖大片表面，且上色后的平面没有笔痕。

铅笔与炭笔

绘画是历史最悠久的视觉艺术形式之一，已知最早的木炭绘画可以追溯到距今3万年前的旧石器时代。在今天，铅笔是最常见、使用最广泛的绘画工具，由石墨笔芯与木制外壳构成。

即刻的印记

铅笔诞生于16—17世纪，这是一种多功能的绘画工具，为艺术家提供最直接、最灵敏的绘画形式。它能即时记录手部的运动，在平面上留下一种既防水又持久的物理痕迹，也可以根据需要擦除。石墨有不同程度的硬度（见下页）。

线条与质感

初步的草图（下图左侧）让艺术家可以构思作品的构图，可以随意地擦除与修改线条。随后，艺术家用明暗与交叉排线塑造出物体的阴影和体积，使描绘的对象跃然纸上（下图右侧）。

用排线打造阴影

线条的组合可以打造出阴影、形状、深度等视觉错觉。可以调整线条的疏密，从而改变所绘区域的明暗。排线时通常会使用深色、清晰的线条。

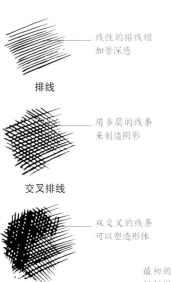

排线 —— 线性的排线增加景深感

交叉排线 —— 用多层的线条来制造阴影

双交叉排线 —— 双交叉的线条可以塑造形体

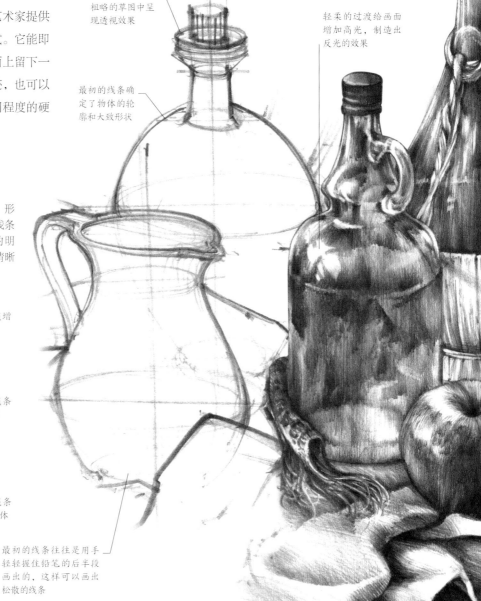

椭圆形，用于在粗略的草图中呈现透视效果

最初的线条确定了物体的轮廓和大致形状

轻柔的过渡给画面增加高光，制造出反光的效果

最初的线条往往是用手轻轻握住铅笔的后半段画出的，这样可以画出松散的线条

炭笔画完成后，务必在画上喷上定画液，否则画面会被抹花。

坚硬的石墨画出来的线条比较淡

2H

"H"代表硬度

H

HB

中等硬度的石墨画出通用的、中度灰色的线

2B

3B

"B"代表黑色（black color）

4B

深色、柔软的石墨画出的密集线条

5B

6B

炭笔

在旧石器时代，最早的绘画工具可以用手边的任意材料制成。作为生火的副产品，炭在当时随处可见。如今，炭笔仍是艺术家使用的核心工具之一：它能在画面上留下变化丰富的印记，因此非常适合用来描绘人体的形态（见第68~69页）。用纸擦笔（一种用纸卷成的工具）或手指揉搓，可以达到一种揉擦效果（sweetening，晕涂法），而高光则要用软橡皮擦出。

中号炭条

作画
手握住碳棒的尖端，即可画出精确的线条，手越靠近碳棒的末端，画出的线条越松散。

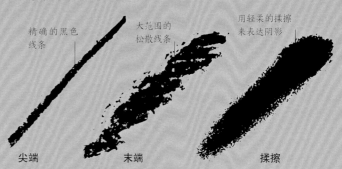

精确的黑色线条

大范围的松散线条

用轻柔的揉擦来表达阴影

尖端　　　　末端　　　　揉擦

第一支铅笔是怎么做出来的？

在工业革命之前，包裹石墨条的中空木壳还尚未被发明出来，当时的石墨铅笔是用绳子缠着石墨条制成的。

罗马手写笔

罗马手写笔是铅笔的早期形态。这是一种由铅制成的尖头工具，可以在羊皮纸、草纸或涂蜡的碑面上做标记。罗马手写笔另一端的刮刀则是用来刮除标记的。

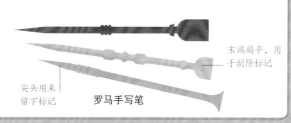

末端扁平，用于刮除标记

尖头用来留下标记

罗马手写笔

墨水

墨水在艺术中有着各种用途，而用墨水作画，大多与东亚传统艺术相关，尤其在中国，以墨作画已经有几千年历史了。墨水要用水调和，用笔刷来作画。

优良传统

书法（装饰性的文字艺术）与绘画是中国文人渴望掌握的两种传统艺术形式。这两种艺术创作都需要用到毛笔、墨水，以及宣纸、丝绸等具有吸水性的平面材料。中国传统水墨画以各种风格描绘植物、风景、动物和宗教场景等主题，要求艺术家用毛笔与墨水表现出丰富多变的笔触与色调。

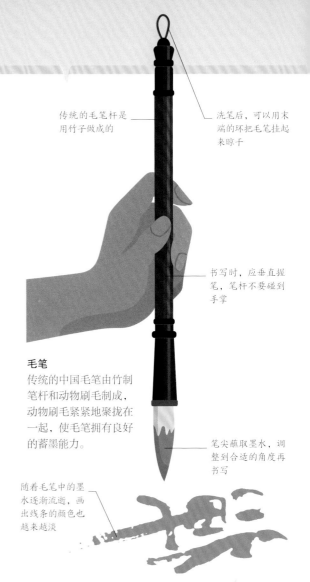

传统的毛笔杆是用竹子做成的

洗笔后，可以用末端的环把毛笔挂起来晾干

书写时，应垂直握笔，笔杆不要碰到手掌

毛笔
传统的中国毛笔由竹制笔杆和动物刷毛制成，动物刷毛紧紧地聚拢在一起，使毛笔拥有良好的蓄墨能力。

笔尖蘸取墨水，调整到合适的角度再书写

随着毛笔中的墨水逐渐流逝，画出线条的颜色也越来越淡

墨水的其他用途

最早的墨水是由地表碳尘和一种水基的动物胶制成的。在古代的西方艺术中，钢笔与墨水作画一般作为绘画前的准备研究。现代的墨水由各种有机或合成材料制成，通常是胶基的。将墨水稀释，可以使毛笔的笔触混合，实现各种色调的渐变和透明效果。

玻璃与珠宝
速干的醇基墨水可以用来装饰无孔的表面，如玻璃和珠宝——制造出一种彩色玻璃般的效果。

文身
文身墨水是用氧化铁、金属盐，或者液体塑料一类的颜料制成的。与溶剂混合后，文身墨水被注入皮肤的真皮层。

版画印刷
浓稠的印刷墨水被用于涂覆木块、雕刻、平版印刷和单版印刷（见第42~47页）。

描绘细线
可以用蘸水笔或传统的蘸墨羽毛笔来绘制细线，通常在白纸上绘制。交叉排线能够打造出阴影的效果。

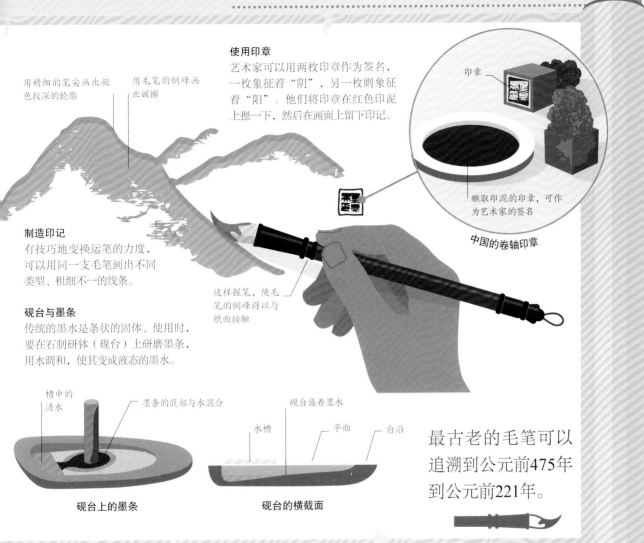

用精细的笔尖画出颜色较深的轮廓

用毛笔的侧峰画出皴擦

使用印章
艺术家可以用两枚印章作为签名，一枚象征着"阴"，另一枚则象征着"阳"。他们将印章在红色印泥上摁一下，然后在画面上留下印记。

印章

醮取印泥的印章，可作为艺术家的签名

中国的卷轴印章

制造印记
有技巧地变换运笔的力度，可以用同一支毛笔画出不同类型、粗细不一的线条。

这样握笔，使毛笔的侧峰得以与纸面接触

砚台与墨条
传统的墨水是条状的固体，使用时，要在石制研钵（砚台）上研磨墨条，用水调和，使其变成液态的墨水。

槽中的清水

墨条的底部与水混合

水槽

砚台盛着墨水

平面

台沿

砚台上的墨条

砚台的横截面

最古老的毛笔可以追溯到公元前475年到公元前221年。

墨水是在什么时候被发明出来的?

据说，大约在公元前2500年，中国人与古埃及人几乎同时发明了最早的墨水。

墨水与卷轴

中国水墨画不都是挂在墙上的。它不仅可以装饰日常物品，也可以画在丝绸或纸质卷轴上以供静观。这些卷轴可以自右向左或自上向下观看，或是两种方向皆可。

自右至左

自上至下

两种方向

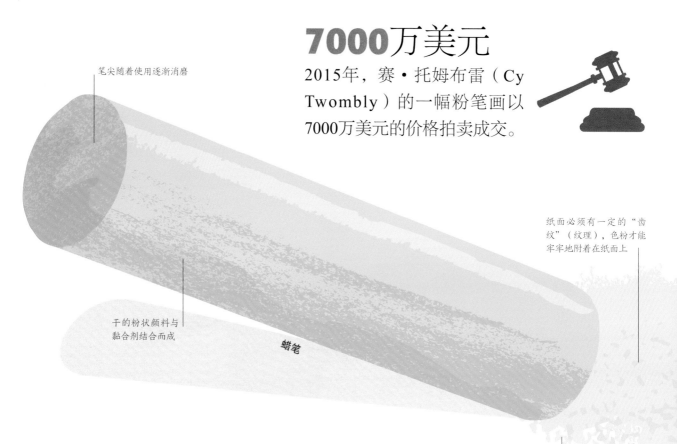

7000万美元

2015年，赛·托姆布雷（Cy Twombly）的一幅粉笔画以7000万美元的价格拍卖成交。

笔尖随着使用逐渐消磨

干的粉状颜料与黏合剂结合而成

蜡笔

纸面必须有一定的"齿纹"（纹理），色粉才能牢牢地附着在纸面上

与纸面接触，产生粗糙的、粉笔般的印记

粉笔与蜡笔

　　早在石器时代，人们就开始使用粉笔（白垩）来制作艺术品。白垩是一种天然矿物，会在平面上留下白色、红色或黑色的粗糙印记。蜡笔是在文艺复兴时期发展起来的，它是由彩色颜料与阿拉伯胶混合而成的一根手指粗细的棒状物。

用途与潮流

　　粉笔的立即可用性使之成为一种廉价且易得的绘画材料（见第144~145页）。文艺复兴时期的艺术家用粉笔在纸或牛皮纸（处理过的动物皮）上进行艺术创作的前期研究。色彩丰富的蜡笔从18世纪开始流行，尤其常见于法国的肖像画中，之后在19世纪的印象派运动中再度风靡（见第192~193页）。

石器时代
天然的白垩粉沉积十分丰富，这使其成为创作洞穴艺术的绝佳绘画材料。

文艺复兴
文艺复兴时期的大师们用精细且可擦除的粉笔来快速、有效地进行形态研究。

肖像画
蜡笔那柔和饱满的颜色，非常适合描绘18世纪的肖像画中的人物的皮肤。

印象派画家
蜡笔具有丰富的色彩，又方便携带，这使之成为一些印象派画家最钟爱的艺术媒介。

孔蒂蜡笔

孔蒂蜡笔（conté crayon），以其发明者尼古拉-雅克·孔蒂（Nicolas-Jacques Conté）的名字命名。这是一种常与普通蜡笔或粉笔一起使用的绘画材料，由混合了石墨和黏土的彩色颜料制成，比普通蜡笔和粉笔更硬，可以画出更清晰、平滑的线条。

黑色、红色或棕色

孔蒂蜡笔

如何保护画作？

蜡笔画与粉笔画很容易被抹花、弄脏，这意味着画作完成后需用玻璃、胶水或胶基定画液加以保护。

干燥的涂绘

相较于颜料，粉笔和蜡笔具有更便携的特点。同时，与铅笔和炭笔相比，它们能够产生更接近油画效果的作品。这些特性使得粉笔和蜡笔非常适合用于描绘生活中的主题。通过平涂、晕染和交叉排线等技法，它们能够快速地建立形式，并创造出微妙而丰富的效果。因此，粉笔和蜡笔成为备受初学者和专业艺术家群体喜爱的艺术媒介之一。

拖动笔触可以制造出一种半透明的效果

利用蜡笔的笔尖画出一条明确的有色线条

平涂
侧着握住粉笔或蜡笔，在画面上拖动即可。可以用不同的颜色重复这一动作，从而创造出一个颜色并未完全融合的混合色块。

笔尖末端
用粉笔或蜡笔的笔尖可以画出更细、更鲜明和更精确的线条。为了覆盖绘画表面更大的区域，可以使用粉笔或蜡笔的长边进行涂抹。

用手指把两种颜色混合到一起

交叉的平行线条绘制出一种编织的效果

晕染过程（晕涂法）
这个过程与平涂类似，指的是用指尖或粉笔、蜡笔的边缘摩擦画面，把两种或更多种颜色混合在一起。使用这一技法可以创造出全新的颜色。

交叉排线
这种技法指的是用粉笔或蜡笔的笔尖画出一系列平行线（排线）。这些线条与其他颜色的线以某种角度重叠，绘制出浓密的颜色或阴影。

笔刷与固体颜料块

在使用水彩绘画时，艺术家可以利用宽阔、扁平或扇形的画笔创造出宽大的笔触，也可以使用细小、尖锐的细节笔绘制细致的细节。粗糙的画笔可以用来创造出刮擦或点描的效果。

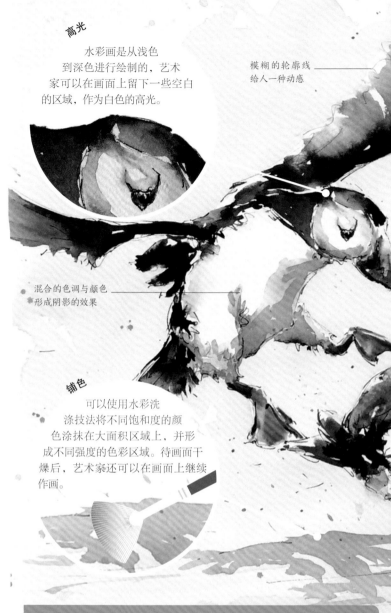

貂毛圆头细节笔

野猪鬃平头笔

貂毛圆头笔

合成纤维平头笔

密而细的毛

合成纤维扇形笔

固体颜料块

颜料盘

液态的水彩颜料可以在晾干后储存在颜料盘中，之后再加水重复使用。储存在颜料盘中的颜料不会迅速干燥，因此颜料盘成为在室外绘画时非常实用的媒介。

水彩是从什么时候开始流行的？

水彩在18世纪作为一种全新的便携工具而流行起来，这让艺术家可以在工作室以外的地方进行创作。

高光

水彩画是从浅色到深色进行绘制的，艺术家可以在画面上留下一些空白的区域，作为白色的高光。

模糊的轮廓线给人一种动感

混合的色调与颜色形成阴影的效果

铺色

可以使用水彩洗涤技法将不同饱和度的颜色涂抹在大面积区域上，并形成不同强度的色彩区域。待画面干燥后，艺术家还可以在画面上继续作画。

水溶性彩铅

水彩也能被制成铅笔，将其液态的多功能性与绘图工具的精确性结合起来。它们可以直接用在潮湿的纸面上制造出融合的效果，也可以在干的纸面上画出清晰的有色线条，画出的线条也可以随后用刷子打湿。

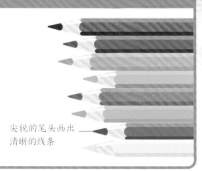

尖锐的笔头画出清晰的线条

水彩

　　中世纪以来，水彩颜料一直被人们使用，其流动且半透明的特质使之成为塑造微妙的色彩层次的不二之选。

一些传统的水彩颜料配方中含有蜂蜜。

半透明的色彩

　　水彩颜料是用阿拉伯胶黏合着色颜料制成的，用水溶解后就会形成半透明的颜料。将这种颜料与不同量的水混合，可以使其呈现出不同程度的饱和度与透明度。艺术家将水彩颜料涂在含有棉纤维、具有吸水性的纸上，以防纸张在颜料干燥后发生变形。英国画家 J. M. W. 透纳（J. M. W. Turner，见第186～187页）是最多产的水彩画家之一，他经常使用"湿碰湿"的技法。

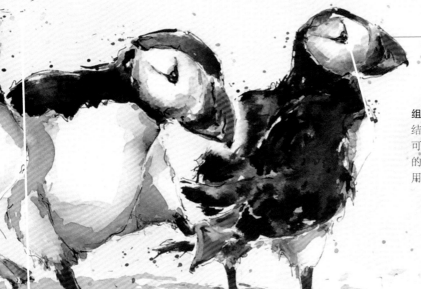

用较少的水调颜料，以增加饱和度

组合技法
结合水彩的各种技法，艺术家可以轻松且快速地创造出不同的效果，这使得水彩非常适合用来表现自然世界。

在湿的画纸上使用喷溅技法
艺术家用一把干燥、坚固的刷子，把水彩颜料喷溅到画面上。

用尖头笔画出精细线条
用精细的尖头笔来绘制精确的细节，在干燥的大范围铺色区域中进一步刻画细节。

湿碰湿
当艺术家将水彩颜料涂到潮湿的画面上时，颜料会"渗开"并融合到一起，打造出一种流动的"湿碰湿"效果。

水粉

水粉颜料由水彩与白色颜料、胶水混合而成，比水彩颜料透明度更低。

水粉的性能

水粉的透明度取决于用多少水调和颜料，所以它既可以近似水彩的方式使用，又可以近似油画、丙烯等透明度更低的绘画颜料的方式使用。与一旦干了就无法修改的丙烯颜料不同，水粉颜料可以用水"重新激活"。可以用丰富的笔刷把这种多功能的颜料涂在各种各样的表面上，也可以将其与其他综合媒介一起使用。

直接使用颜料，可以画出浓重的线条与结实的色彩

稀释后的颜料浓度降低，可以画出半透明的色彩

色彩繁多，能画出从浓到淡的丰富色调

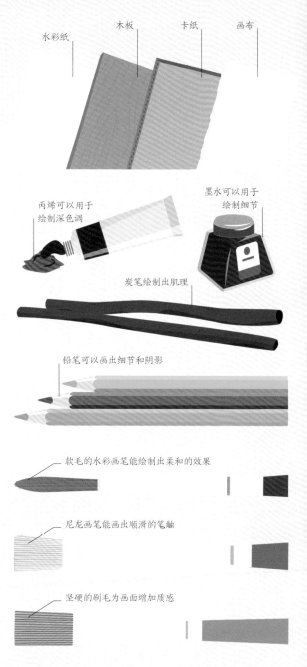

水彩纸　木板　卡纸　画布

丙烯可以用于绘制深色调

墨水可以用于绘制细节

炭笔绘制出肌理

铅笔可以画出细节和阴影

软毛的水彩画笔能绘制出柔和的效果

尼龙画笔能画出顺滑的笔触

坚硬的刷毛为画面增加质感

丰富的色调
水溶性水粉可以画出浓重的线条与色块，也可加以稀释，画出像水彩一样的微妙的色调与笔触。

将刷子打湿，以"重新激活"干掉的颜料

平面、工具与综合媒介
水粉在各种平面上都有良好的表现，也能与多种工具适配。

技法

相较于其他颜料，水粉的多功能性使艺术家在作画时可以采用更多的技法。水粉可以用水稀释，从而画出水彩般的笔触，但同时也可以作为像丙烯一样的不透明颜料被使用。在使用稀释后的水粉颜料时，艺术家可以层层叠加颜色，从而画出不透明的色块。

"水粉"这个名字是从哪里来的？

法语中的"水粉"（gouache），原意是"身体颜色"（body colour），这个词来源于意大利语中的"guazzo"，意为"水坑"（pudddle）或"水池"（pool）。

色彩可以由浅入深地叠加

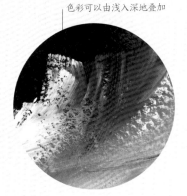

高光
与一般的水性颜料不同，在先前涂上的颜料干了后，就可以用水粉在上面点出高光。

颜料可以直接晕染

透明度
可以用不同的水量稀释水彩，以形成从不透明到几乎完全透明的渐变的透明度。

亨利·马蒂斯（Henri Matisse）用水粉来创作他著名的剪纸作品。

添加亮与暗的层次

干画法
添加极少的水后，水粉仍是非常浓稠的颜料，适合使用干画法，用颜料的堆叠创造出质感。

薄涂画出背景，或者形成一层层色彩

薄涂
将颜料调节至想要的透明度后，就可以用水粉覆盖更广的范围，用大笔刷薄涂颜料。

科学插画

水粉的灵活性与可携带性使之成为一种能在画室外使用的称手材料。18世纪以来，水粉尤其受到绘制自然科学插画的艺术家的青睐。

用白色水粉绘制高光

鲜艳的色彩，哑光粉状的涂层效果

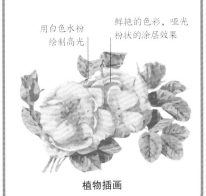

植物插画

一种新型颜料

　　丙烯颜料经久耐用，用途广泛。与油画颜料不同的是，丙烯颜料可以与水混合，这令它可以在更短的时间内变干，得益于此，艺术家无须等待很长时间，就能涂上一层新的颜料，从而能够快速地进行绘画创作。丙烯颜料可以被涂在不适合使用油的平面上，也不需要用化学溶剂稀释，因此更安全、更方便。丙烯颜料也可以与添加剂和凝胶混合，创作出不同的效果。

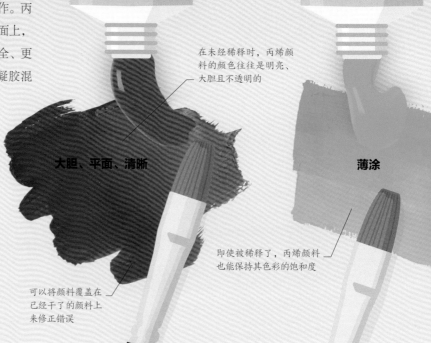

颜色
丙烯颜料可以画出饱和度极高的色彩，能够形成一层可以精准把控的、均匀的颜料层。

多功能
丙烯颜料也可以用水稀释，从而创造出各种不同的透明度。

在未经稀释时，丙烯颜料的颜色往往是明亮、大胆且不透明的

大胆、平面、清晰

薄涂

即使被稀释了，丙烯颜料也能保持其色彩的饱和度

可以将颜料覆盖在已经干了的颜料上来修正错误

低成本生产　　容易混合

速干　　不可燃

主要特性

丙烯颜料

　　丙烯颜料产生于20世纪40—50年代，最初用于工业用途。它们很快就因大胆扁平的色彩、不透明且清爽的表面及多功能性而受到艺术家的青睐——它们可以被稀释成水彩般的涂料，也可以像油画颜料一样不加稀释地使用。

谁发明了丙烯颜料？

德国化学家奥托·罗姆（Otto Röhm）是首批开发绘画专用的丙烯颜料的人之一，并在20世纪50年代将其投入售卖。

 大卫·霍克尼（David Hockney）是最早广泛运用丙烯颜料的艺术家之一。

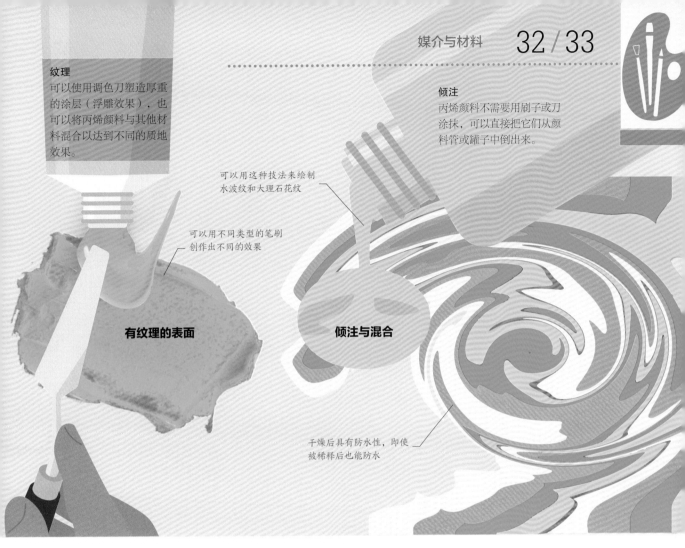

纹理
可以使用调色刀塑造厚重的涂层（浮雕效果），也可以将丙烯颜料与其他材料混合以达到不同的质地效果。

倾注
丙烯颜料不需要用刷子或刀涂抹，可以直接把它们从颜料管或罐子中倒出来。

可以用这种技法来绘制水波纹和大理石花纹

可以用不同类型的笔刷创作出不同的效果

有纹理的表面

倾注与混合

干燥后具有防水性，即使被稀释后也能防水

丙烯颜料中有什么？

　　丙烯颜料是用从丙烯酸中提取的合成树脂制成的，丙烯酸是汽油工业的副产品。将合成树脂与色素结合就可制成彩色颜料。彩色颜料被磨成非常小的颗粒，然后与丙烯酸聚合物黏合剂在载体（通常是水）中结合，从而形成乳状液体。涂抹颜料后，载体干燥并蒸发，在绘画平面留下一层由黏合剂和彩色颜料组成的薄膜。

50%的载体

40%的黏合剂

10%的颜料

丙烯的成分

大型绘画

　　与油画颜料相比，丙烯颜料生产成本更低，而且更能适应湿度和温度的变化。便宜又稳定的丙烯颜料很适合用于大规模的创作。得益于这项发明，布丽奇特·莱利（Bridget Riley）等20世纪的艺术家在创作出宽和高都达数米的画作时，画面才不会像油画表面那样开裂，从而为人们带来震撼的沉浸式体验。

大尺寸的抽象画布

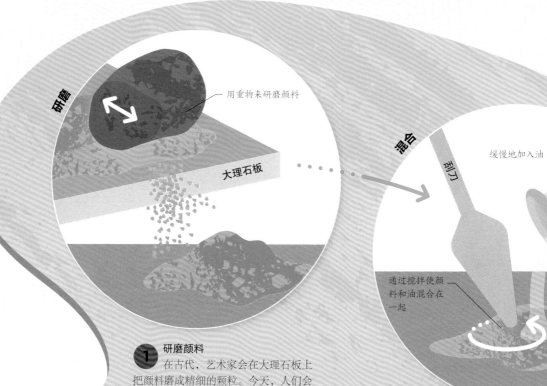

研磨

用重物来研磨颜料

大理石板

混合

刮刀

缓慢地加入油

通过搅拌使颜料和油混合在一起

1 研磨颜料
在古代，艺术家会在大理石板上把颜料磨成精细的颗粒。今天，人们会使用研钵和杵来研磨颜料。他们将颜料与少量的油混合，制成糊状。

2 加入更多的油，再用刮刀不断搅拌，直到黏稠的糊状物变成黄油状。现在人们会使用一种叫作研磨机的平板玻璃混合工具。

曾经和现在的油画颜料

油画颜料由研磨后的彩色颜料与植物油（如亚麻籽油、核桃油）混合而成，有时为了增加颜料的稳定性，也会添加额外的化学黏合剂。通过调整这些成分的比例来控制颜料的厚度、黏度（流动性）、干燥时间和透明度等性能。

油画

油画于15世纪在荷兰普及，彻底改变了绘画形式，在接下来的几个世纪里成了主要的绘画媒介。使用水性颜料或蛋彩颜料时，艺术家必须迅速作画，以免颜料干燥。然而，由于油画颜料的干燥时间较长，因此艺术家能够逐步地、阶段性地构建画面。

技法

油画颜料既可以是不透明的，也可以是透明的，透明的特性让艺术家可以画出层次丰富的色彩与明亮的效果。从打造阴影的效果到描绘金属的反光，从再现织物柔软的褶皱到呈现栩栩如生的肤色，油画的灵活性和漫长的干燥时间使艺术家能够比从前更详尽地描绘自然。

精细的色阶
通过用松节油等溶剂稀释油画颜料，艺术家可以薄薄地涂抹颜料，绘制出微妙的色阶。

描绘金属
油画颜料的多功能性使得艺术家可以通过绘制精确的高光来表现金属的质感。

从暗到亮
使用不同透明度的颜料，艺术家可以绘制出混合的色层，通常是从暗到亮地叠加。

"肥"盖"瘦"
由于含油量更大（"肥"）的颜料比混合了松节油（"瘦"）的颜料干得更慢，所以艺术家会先使用"瘦"的颜料。

是谁让油画颜料流行起来的？

油画颜料是艺术家扬·凡·艾克（Jan van Eyck）在15世纪率先发明的。他的作画技巧很快就传遍了整个欧洲。

1470年

这是在阿富汗的洞穴中发现的已知最古老的油画的年代。

可以直接在调色板上混合颜料

调和颜料

③ 在调色板上添加颜色
可以直接将颜料放在调色板上，颜料不会很快干掉。也可以把颜料储存在一个由猪膀胱制成的袋子里。在现代，人们会把颜料储存在颜料管里。

瓦萨里评油画

乔治·瓦萨里（Giorgio Vasari）是16世纪的意大利画家和作家，为许多16世纪的文艺复兴艺术家和画家撰写了传记。瓦萨里将油画颜料比作炼金术，它能使图画如同镜子一般，映出大量逼真的细节。

"视觉炼金术"

蛋彩画

在油画颜料尚未问世时，蛋彩画是最常见的绘画媒介之一。蛋彩画制作相对简单，在许多古代文明中均有使用，并在中世纪欧洲用于绘制木版画或在拜占庭教堂中用于绘制圣像。这一技术在20世纪得到复兴，至今仍被使用。

速度与细节

蛋彩画是由蛋黄与水、色素混合而成的一种干燥时间非常短的颜料。由于蛋彩颜料在混合后不久就会迅速干燥，因此它无法储存。这意味着艺术家必须快速且有条不紊地作画，他们通常会使用特别精细的刷子，少量多次地分层涂抹颜料。所以，用这种方式作画，可能需要几个月的时间。由于蛋彩画十分脆弱且容易脱落，所以它需要一个坚固且不易变形的绘画平面作为支撑，最常用的是木板。艺术家直接在木板的表面作画，绘制出一个精细的画面。

某些鸡蛋有时会被用于调制不同的色彩，据说是因为蛋黄的颜色不同。

使用"印图法"：在纸上戳孔，粉末透过孔洞，在平面上形成一个轮廓

蛋彩画适合画线条，不适合混合或晕染，因为它干得太快

1 准备木板
在特制的木板上涂有一层光滑的白色石膏（由粉笔或石膏混合胶水制成的白色颜料）。这层基底的亮度可以让加载其上的颜色保持明亮与光彩。

2 转印绘画
艺术家通常需要用木炭、石墨或铅笔来转印绘画，这样可以让他们知道应该在哪里作画，因为他们需要在颜料干掉之前迅速绘制。

3 交叉排线
在绘画表面上，只能用薄薄的颜料交叉排线来混合颜色，这样蛋彩画才不会一干燥就开裂。这对艺术家来说是非常耗时的。

古代的方法

古埃及人用蛋彩画（见第152~153页）来装饰坟墓的内壁与石棺。他们将新鲜的鸡蛋与天然颜料混合，这些颜料要么产自本土，要么是从远方进口的。

蛋彩画的成分与准备步骤

蛋彩颜料是通过将与蛋白分离后的蛋黄倒入容器中，然后用水稀释制成的。随后，这些原料与色素混合，形成最终的颜料混合物。必须在颜料变干之前快速、少量多次地使用。在每次作画之前，蛋彩颜料必须现做，且无法储存，这意味着它比其他种类的颜料需要更多的加工流程。

文艺复兴时期的艺术家用一种名为"土绿"（terre verte）的颜料来给皮肤的色调打底

颜料是有点透明的，所以需要分层绘制，以创造出丰富的色彩

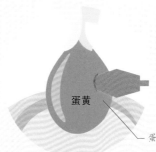

分离蛋黄
艺术家刺穿蛋黄让液体流出，然后丢弃细胞膜。

蛋黄

蛋黄必须是新鲜的

混合
在蛋黄中加入等量的水，再加入色素。然后将其混合至想要的程度。

调整水量可以让颜料呈现出不同的质地

4 底漆
底漆用于打造不同的效果，如绿色底漆能打造出逼真的皮肤色调。在较早的绘画中，这些作品往往会随着时间的推移而变色（见最左图）。

5 涂上最终的颜色
底漆干燥之后，就可以涂上最后一层颜料，蛋彩画有轻微的半透明感，能让底色隐约显露出来。

蛋彩颜料
中世纪的颜料通常有剧毒。今天，颜料往往是合成的，但仍需谨慎储存。

镉橘黄　象牙黑　翡翠　钴蓝

现代颜料的种类

黏土可以被风干或在窑中
烧制，之后便可以永久地
保持坚硬状态

青铜

黏土

木材

抽象的
黏土形象

青铜武士

用手塑形
在所有雕塑材料中，黏土是最常见且最易获取
的材料之一，也是已知最古老的雕塑材料之
一。黏土具有很强的可塑性，很容易用
手塑形，且其表面可以表现出
复杂的细节。

铸造力量
青铜自古就被用作雕塑材料，
时至今日，仍然
十分流行。现代青铜通常是88%的铜和
12%的锡结合而成的。这种材
料坚固而灵活，适合用来
铸造运动中的形象。

雕塑材料
在雕塑的创作中，可以使
用任何能够被塑造成三维形状
的材料。青铜、木材、大理石和
陶土是传统的材料，而像环氧树
脂混凝土这样的材料则是最
近才开始被使用的。

自然资源
许多木材可以用于雕刻。硬木
更耐用、更有光泽，但很难雕
刻；软木更容易塑形，但
耐久性较差。可以用木
材来雕刻或构筑。

自古典时代起，大理石
就以美丽而闻名。大
理石可以吸收光
线，因而具有半透
明的特性，这让它尤其
适合塑造人的形态。大理
石很耐久，可以不太费力
地进行雕刻，其细腻的纹
理使之更容易刻画细节。

木雕佛像

现代多功能性
环氧树脂混凝土（jesmonite）
是一种相对新颖的材料，它重量
轻，用途广泛，环保且防火。可
以用环氧树脂混凝土来制作不
同大小的物体，也可以用彩
色颜料染色或整饰，以模
仿石膏、石头、金属和
木材等材质。

大理石雕塑

木材是一种非均质的
材料，这意味着它的
性质是由其纹理的方
向决定的

用环氧树脂混凝土
制成的贝壳

环氧树脂混凝土是发明于
1984年的一种复合材料

环氧树脂混凝土

雕塑的基础知识

　　雕塑是一种运用雕刻、铸造、建模或建构软性（或硬性）材料等手法制成的三维艺术形式。雕塑的创作可以运用各种各样的媒介，从传统的大理石、青铜、黏土，到蜡、织物，甚至是现成品。雕塑是最古老的视觉艺术形式之一，也是最具公共性的一种艺术形式。

灵活的形式

　　传统意义上的雕塑指的是存在于空间中的独立物体，或是从背景中突出的浮雕。但如今，当代雕塑家在材料与技术上拥有近乎绝对的自由。雕塑所采用的材料类型，决定了创作过程需要经历的流程。雕塑的位置——在室内或室外——也会对其采用的材料产生影响，因为有些材料比其他的更耐用。雕塑的颜色可以是材料本身的颜色，也可以是后期添加的，最终的形态几乎可以采用任何形式——无论是在大头针的针尖上的微观形式，还是转瞬即逝的冰雕。

雕塑的故事

　　最早的三维小雕像可以追溯到石器时代，其铸造和雕刻的传统源自古老的地中海文明。对人体的描绘是西方艺术的永恒主题，在此基础上诞生了许多雕塑杰作。20世纪，艺术家已经脱离了自然主义，转向了抽象的形式。

抽象的雕塑

大理石

可以将完成的大理石雕塑抛光，以突出石料的纹理

世界上最小的雕塑，是威拉德·维冈（Willard Wigan）雕刻的一个高78微米、宽53微米的胚胎。

什么是现成品？

"现成品"（found object）一词从法语中的"objet trouvé"（意为"拾到的失物"）或现成品艺术演变而来。现成品通常是可再利用的、普通的日常物品，被艺术家定义为艺术品。

浮雕

　　浮雕是一个从背景板上凸出来的、具有许多层次的雕塑。高浮雕十分清晰立体，几乎是三维的；浅浮雕的脱石程度相对较浅，只是从底面上稍微凸出来一点。

古亚述雕刻

浮雕

浇铸

浇铸是一种做加法的过程，它涉及将液态材料（如塑料、熔化金属、橡胶或纤维玻璃）倒入模具中并使其硬化等过程。最终的固态形式就是"铸件"。橡胶或硅胶材质的柔性模具可以重复使用，因此可以制作出同一作品的多种"版本"。艺术家首先会用黏土、蜡或石膏塑造出作品的模型或最终成品的"样品"，然后用它来制作模具。

用熔炉烧热坩埚，融化金属铸块

砂铸

砂铸是一种相对快速且廉价的铸造青铜或其他金属的方法。将添加了黏合剂的铸造砂倒入一个模具或"砂箱"（通常由金属或木材制成），并在模具周围压实。

雕塑技术

雕塑家可以在两种方法中选用其一：做减法，即将多余的材料去除；做加法，即添加所需的材料。浇铸、建模和雕刻是最常见的雕塑技术。

米开朗琪罗（Michelangelo）用废弃在室外25年的大理石雕刻了《大卫》。

雕刻出的特征

1 浇铸模型
要浇铸模型，艺术家首先要制作一个"样品"。考虑到在浇铸过程中模型可能会缩小，所以这个"样品"需要做得稍微大一些。

砂箱

2 制作砂模
在半个砂箱中填上浇铸砂，把模型放在砂上，在其四周填充更多的砂。将砂箱的两部分合起来，加入更多的砂，直至填满砂箱。

砂防止青铜溢入模具的缝隙中

模具中的支架提供了额外的支撑力

3 完成模具
将砂箱旋转之后再打开，把模型移开，在砂上留下一个凹进去的形状，可以用它来铸成一个凸出的形状。在其中装上支架，切断排水通道，并加入更多的浇铸砂。

青铜坩埚

4 倒入青铜
将砂箱的两半重新组装到一起，并用螺纹金属棒拧紧。将熔融的青铜倒入模具内，让它们在里面凝固。

建模

建模是一种做加法的过程，指的是用手将一块软性材料，如黏土或蜡，塑造成想要的形状。软性材料是可塑形的，所以在材料变硬之前，可以多次修改和重塑模型。虽然不及木材或石头那样持久，但可以通过铸模来用金属复制这个模型，也可以通过定点法来用石材复制模型（把从模型上测量出的数值转移到复制品上）。

大致形状完成后添加的细节

黏土模型
许多黏土模型有一个内部的框架或支架作为支撑。将黏土逐渐堆积在支架的四周，塑造出形状与细节。

什么是集合艺术？

集合艺术（assemblage）是由日常物品、现成品或废料等制成的雕塑，起源于巴勃罗·毕加索（Pablo Picasso）于1912年创作的立体主义作品。

雕刻

雕刻是指凿削或切割石头、木头或其他硬质材料的外形。这是一个做减法的过程，在"粗制"阶段，先敲掉大块的多余材料，之后再缓慢、小心地去除余下的部分。有些艺术家会直接在材料上进行雕刻，不做模型；还有些艺术家则会制作一个小模型，再用放大的卡尺来测量尺寸，将模型等比例放大，转移到要雕刻的材料上。在确定近似的形状后，艺术家会用专门的工具来塑造细节，完善雕塑的外观，然后进行抛光。

用来加工木材的平凿

雕刻工具
使用哪种工具取决于被雕刻的材料。雕刻石材需要用到扁平的凿子和锤子；雕刻木材，则可以使用木槌和凿子。

（雕刻）木材的工具　　（雕刻）石材的工具

青铜原料

5　**取出青铜**
青铜凝固后，打开砂箱，取出雕塑。然后"清理"一下雕塑（切断通道，填补所有的凹坑，修复缺陷，并把它清理干净）。

完成的雕塑

6　**修补与抛光**
将化学物质涂在雕塑上，并将其加热，使之达到所需的颜色。冷却后，在雕塑上涂上蜡并抛光。

模型

在开始制作大型作品之前，艺术家通常会制作一个三维草图，称作"模型"。艺术家可以用这种方法预先尝试不同的想法与材料，并预想最终的效果。

模型

不同的刻痕

雕刻木料需要使用各式各样的工具。对于大块的空白区域，使用有直边的大凿子是最高效的。圆凿可以准确地切割出直线，也能够快速削去多余的木材，而小刀在雕刻复杂的细节时很有用。一些版画家更喜欢让最终的印刷品呈现出羽毛般的纹理。

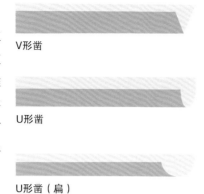

V形凿

U形凿

U形凿（扁）

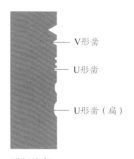

V形凿

U形凿

U形凿（扁）

雕刻线条
V形凿能刻出精确的线条；U形凿刻出的线条更宽；扁平的U形凿能雕刻出很大的区域。

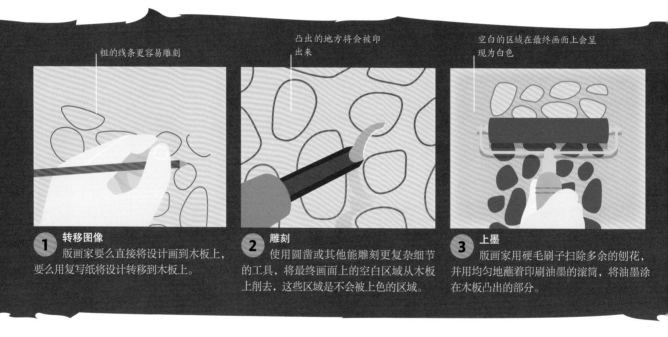

粗的线条更容易雕刻

凸出的地方将会被印出来

空白的区域在最终画面上会呈现为白色

1 转移图像
版画家要么直接将设计画到木板上，要么用复写纸将设计转移到木板上。

2 雕刻
使用圆凿或其他能雕刻更复杂细节的工具，将最终画面上的空白区域从木板上削去，这些区域是不会被上色的区域。

3 上墨
版画家用硬毛刷子扫除多余的刨花，并用均匀地蘸着印刷油墨的滚筒，将油墨涂在木板凸出的部分。

木刻

木刻印刷是已知最古老的印刷形式。雕刻家首先要用雕刻木板（称为"母版"）来制造一个凸起的图像，然后把它和纸一起放在印刷机里，并在其上施加压力将母版上的图像印到纸上。

利用纹理

木刻版画是一种浮雕和镜像的艺术。与蚀刻或平版印刷不同，在木刻印刷中，要印刷的图像是从母版上"凸起"的，最终呈现出的图像会与木板上的设计呈镜像关系。木刻版画展现了图像制作与木板纹理之间的相互作用，这经常会被视作一种风格特征。木刻印刷早期被用来为书籍制作图像，其较为廉价、快速且耐用，因此在19世纪的插图报纸大繁荣中发挥了至关重要的作用。

流光溢彩的画面

浮世绘是日本江户和明治时期的一种木刻版画，描绘了和平盛世中活色生香的闹市生活。1765年，日本印刷商完善了一种使用多块木板来分层印刷颜色的技术，制造出了既生动又能低成本批量生产的版画（见第168～169页）。随着日本国内旅游业的繁荣，印刷市场迅速发展，浮世绘版画在日本以外的地区产生了巨大的影响，也深刻启发了新艺术运动（见第200～201页）。

每种颜色都在不同的木板上

多种主题
演员的形象、浪漫的场景、英雄、神话人物，以及戏剧性的风景，都是浮世绘热衷于描绘的主题。

相较于干燥的纸，在湿润的纸上能印上更多的油墨

木材的纹理将出现在最后的印刷品上

木板可以重复使用

将豌豆大小的油墨均匀地涂在滚筒上

4　通过印刷机
木板与一张湿润的纸一起通过印刷机。高压能让油墨从木板上均匀地印到纸张上。

5　最终作品
在印刷完成后，版画师小心地将纸从木板上揭下来，呈现出最终的图像。该图像与木板上的图像呈镜像关系。

哪些类型的木材能做出最好的版画？

从历史上看，硬果木很受版画家的青睐：梨木、樱桃木与苹果木都适合用来雕刻细节，因为它们的纹理很细腻。

阿尔布雷特·丢勒（Albrecht Dürer）雕刻的一块木板，在100年后还能继续使用。

油毡浮雕

油毡浮雕与木刻版画类似，不同的是它用一片油毡代替了木板。艺术家在油毡上雕刻出浮雕图案，由于油毡比木头更具可塑性，而且没有纹理，因此其印刷出来的效果比木刻版画更为清晰强烈，纹理更少。

因为油毡没有纹理，所以可以从任何角度雕刻

油毡浮雕版印刷

蚀刻版画

蚀刻是制作"凹雕版画"（intaglio）最普遍的方法。凹雕版画是版画的一种，其制作过程是将图像雕刻在金属印版上，并在印版上涂上油墨，然后向其施压，将图案印出来。其他的制作方法还有雕刻、铜版雕刻与凹版腐蚀制版法。

金属印版

蚀刻版画起初是由15世纪盔甲上的金属制品和装饰设计发展而来的。在制作过程中，要用酸将图像雕刻或"蚀刻"到金属印版上，然后在金属印版上涂上油墨，清洗表面，使剩下的墨留在雕刻的凹槽中。与用凸起的区域来印刷的凸版印刷不同，蚀刻版画可以表现出非常微妙的色调，这取决于金属印版中油墨的深浅程度。

印刷机的压力
蚀刻需要使用滚轮印刷机，它可以施加数吨的压力。这会在最终成品的纸面上留下一个"模板印痕"，即金属印版边缘的印记。

纸张应处于潮湿但不滴水的状态

毛毡毯可以为滚轮的挤压提供缓冲

用压力轴调整滚轮的松紧

"模板印痕"显示出印版被挫平或斜切的边缘（斜切去除尖锐的边缘）

最终图像是镜像的

模板印痕

纸

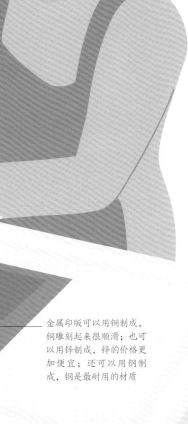

金属印版

滚轮印刷机

金属印版可以用铜制成，铜雕刻起来很顺滑；也可以用锌制成，锌的价格更加便宜；还可以用钢制成，钢是最耐用的材质

蚀刻版画的制作过程

制作蚀刻版画的过程是细致且系统的。用于印刷的纸张必须是湿润的，这一点很关键，因为这样有助于将油墨从金属印版的凹槽中全部转印到纸面上。下面将详细介绍主要流程。

蜡质的底层（版基）具有耐酸性

深色的背景使人容易辨认刮刻出的图像

1 **准备金属印版**
将锌制、铜制或钢制的印版清洗干净，再在上面涂一层蜂蜡。然后，艺术家会用刻刀或铁笔在蜡上刮刻。

蚀刻酸被称为"mordant"，即法语中的"腐蚀"一词

印版在酸中停留的时间越长，刻痕就越深

2 **浸入酸中**
将印版浸泡在弱酸溶液中，腐蚀露出来的区域。然后清洗印版，用溶剂把蜡洗去。

油墨会残留在雕刻的凹陷区域

用粗纱布把印版上的油墨擦掉

3 **上墨后擦去**
艺术家将油墨均匀地涂在盘子上，然后将油墨擦去，只留下被雕刻区域的油墨。这样，印版就可以与一张湿润的纸一起通过滚轮印刷机了。

雕刻

作为一种比蚀刻更古老的技术，雕刻不需要用到酸，版画家可以使用一种被称作"刻刀"的尖头金属工具在印版上直接雕刻。法国艺术家克劳德·梅兰（Claude Mellan）的《圣维罗妮卡的雕像》（*Sudarium of Saint Veronica*）是这一技术性工艺的典范，整块印版是由一条连续的线条刻成的。

印版大师

伦勃朗·范·里因（Rembrandt Van Riju，1626—1665）是一位在蚀刻版画和铜版画领域进行过许多实验的先驱，他制作了300多个印版。他在每一次印刷中都会使用不同的油墨，制作出神秘、极具绘画性且独特的印刷作品。他也经常用新颖的铜版画技术翻制先前的印版，从而在场景中加入新的人物和细节。

蚀刻大师
伦勃朗的32幅蚀刻自画像以独特的形式表现了人类情感，他因此闻名。

伦勃朗的蚀刻版画与绘画作品，使其在在世时便名声大噪。

铜版画

艺术家通过用尖头的铁笔在铜版上直接雕刻来制作铜版画。由于铜是一种比较软的金属，划痕的边缘会留下一些金属碎屑，被称为"毛边"（burr），这些凸起的边缘能储存多余的油墨，使印出的版画看上去很柔和。

毛边　　　铁笔，也被称为"雕刻刀"

使用周期变短
在印刷过程中，施加的压力会使毛边迅速变形，这将不可避免地使铜版画的使用周期变短。

油墨留在凹进去的线条中

储存油墨的凹槽
刻出的凹槽中储存着大量的油墨，在印刷过程中会形成丰富且清晰的线条。

丝网印刷与平版印刷

丝网印刷与平版印刷都属于平面印刷，也就是说在这两种印刷方式中，用来印刷的表面都是平的。丝网印刷会使用模板，而平版印刷则用扁平的石头来印刷。

充满活力的图像

丝网印刷指的是用丝网、油墨与橡胶刮板，将模板上的图像转印到纸张或织物上的过程。这一印刷方法的流程包括：在一个细密的丝网上创作出一个图案，然后在丝网表面用刮板将油墨挤压着穿过图案，从而在丝网下的平面上留下该图案的印记。丝网印刷以其生动的色彩和触感著称。每上一层彩色油墨，都需要用单独的一层丝网。

曝光感光乳剂

在这种方法中，艺术家要先用醋酸盐绘制一个高对比度的图像，将其放在丝网上；然后，将它们一起放到强光下照射。随后，冲洗掉被模板覆盖的区域，这样就会在丝网上留下一个清晰的图像，让油墨得以从中通过。

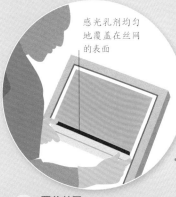

感光乳剂均匀地覆盖在丝网的表面

暴露在光线下的感光乳剂会硬化

版画家斜着使用橡胶刮板，并施加一定压力

1 覆盖丝网
在丝网上均匀地涂上一层薄薄的感光乳剂。也可以用添加了感光成分的家用乳液。

2 显示图像
将醋酸盐模板放在丝网上，把丝网和模板一起放到曝光柜中，在强光下曝光。

3 上墨
清洗丝网，洗去所有未硬化的感光乳液。将油墨倒在丝网的一端。当油墨被刮过丝网表面时，它会穿过模板，渗透到纸面上。

丝网可以重复使用上千次

丝网上的油墨很薄，干得比颜料慢，所以可以一次印刷出多幅图像

橡胶刮板与丝网之间的最佳角度为65°～75°

需要用适当的拉力把丝网上的网眼撑开

平版印刷工艺

用含油的媒介，如蜡笔或油墨，把图像绘制在石灰板的表面。然后，在石灰板的表面涂抹阿拉伯胶，再将滚筒涂上油墨，油墨只会黏附在绘制出的图像上。

1 一块要被用作印刷表面的石灰板，必须首先经过"表面粗糙化"加工（清洗和研磨，以去除先前的图像）。

石灰板上布满"颗粒"（纹理），可以承载新的图像

表面粗糙化

5 把湿润的纸放在石灰板上，再放上一块木板，然后让石灰板通过印刷机。

印刷

图像是镜像的

绘画的成果

平版印刷

平版印刷是一种基于油水相斥原理的印刷工艺。它受到西班牙浪漫主义画家和版画家弗朗西斯科·戈雅（Francisco Goya）的青睐（见第186~187页）。采用平版印刷的印刷品具有丰富、柔和的纹理。

2 随后，用油墨或平版印刷蜡笔在石灰板表面绘制或涂画出所需的图像。

绘制

油墨由油脂压制而成

清洗与滚压

油墨与水相斥

4 用溶剂擦去含油的图像，用水湿润石灰板。将滚筒涂上油墨，油墨只会黏附在上了油的地方。

3 将阿拉伯胶与水混合，然后涂在石灰板上，产生的化学反应将绘制的图像蚀刻在石灰板上。

加工

阿拉伯胶会与水相吸，与含油的油墨相斥

印刷与社会议题

美国艺术家和社会活动家科丽塔·肯特（Corita Kent）——也被称作玛丽·科丽塔修女（Sister Mary Corita）——制作了约800幅丝网版画。她在作品中使用了广告标语、圣经诗句、文学和歌词等元素。

抗议贫困与种族歧视的印刷品

丝网印刷技术可以用来装饰食物——以米纸与巧克力"墨水"为原料。

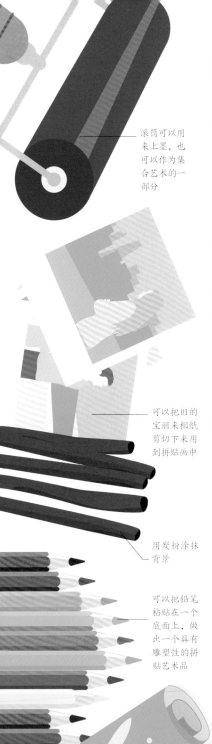

综合媒介

综合媒介指的是在一件作品中结合了多种材料与技术的艺术，能制造出复杂且极具视觉冲击力的艺术效果。拼贴，即将纸张剪切再拼起来，就是一个常见的例子。

滚筒可以用来上墨，也可以作为集合艺术的一部分

重组碎片

任何材料都可以被用在综合媒介的艺术创作中。艺术家经常会使用废弃的"世界碎片"，从报纸、公交车票，到织物或有故障的机器。他们把这些"碎片"融合为新的整体，让人们可以同时看到来自不同时间、地点与空间的事物。综合媒介艺术可以挑战甚至颠覆人们对架上绘画与雕塑的理解，在社会与政治危机频发的年代，艺术家常常会选用这一艺术形式。

可以把旧的宝丽来相纸剪切下来用到拼贴画中

用炭粉涂抹背景

可以把铅笔粘贴在一个底面上，做出一个具有雕型性的拼贴艺术品

为什么综合媒介在非洲侨民的艺术中扮演了重要角色？

一些散居海外的非洲艺术家会在一个视觉空间中使用来自不同地方的物品，以展示文化之间的连接，并传达自己的跨文化身份。

混合的效果

每一种绘画媒介都有其独特的材料特性，因此当它们结合到一起时，要么会产生和谐的效果，要么它们会以有趣的方式"打架"——例如，油画与水相斥，因此当油画和水彩相结合时，就会产生有趣的效果。画家们已经学会了如何用这些反应和组合来创造新颖且独特的视觉效果。

材料与意义

综合媒介创作指的是将不同的材料并置且组合在一起——许多材料可能对艺术家有特殊的意义。媒介与象征主义的结合，赋予了作品强大的力量。

可以在墙纸上绘画或涂抹颜料，或是把墙纸剪切后用于制作拼贴艺术品

粉笔可以用纸巾或手指揉擦

水彩与粉笔
水彩干了以后，就可以用粉笔在画面上画出或明或暗的光线。

油画棒呈现出一种富有光泽的效果，并且需要很长时间才能干燥

丙烯颜料与油画棒
在干了的丙烯颜料上使用油画棒，画出的效果特别生动鲜艳，在厚涂的颜料上也可以使用这一方法。

在画面干燥后，用马克笔画上精细且准确的线条

丙烯颜料与丙烯马克笔
丙烯马克笔可以为丙烯画增加额外的轮廓和细节。

丙烯颜料与水粉能画出饱和的色彩，废弃的颜料管可以用于制作拼贴艺术品

集合艺术

集合艺术指的是由不同元素构成的综合媒介艺术品。集合艺术可以追溯到巴勃罗·毕加索于1912年创作的立体主义作品，从那时起，艺术家就致力于探索这一艺术形式的可能性。罗伯特·劳森伯格（Robert Rauschenberg）的《组合》（Combines）系列作品是绘画和雕塑的结合，菲利达·巴洛（Phyllida Barlow）则创作出了色彩明亮的非永久钢架。

使用日常物品或稀奇的东西来创作艺术品

用呈现传统绘画一般的庄重方式展示现成品

粉笔用于涂抹和绘画

木材可以用来创作集合艺术品，也可以用木材制造出"摩擦"的效果

艺术家可以通过使用垃圾的方式来颠覆人们的期望

剪贴画是拼贴艺术的一种形式，近似于绘画。

临时组建

艺术家可以用许多不同的方法来创作集合艺术品，从打钉、焊接、粘接到平衡。许多艺术品不是永久性的作品，艺术家经常会把旧物件循环再利用。

合成照片

魏玛共和国时期（1918—1933）的一些德国艺术家——包括拉乌尔·豪斯曼（Raoul Hausmann）、汉娜·霍奇（Hannah Höch）、乔治·格罗兹（George Grosz）和约翰·哈特菲尔德（John Heartfield）——创作了合成照片（将打印出来的照片剪切并粘贴在一起）。艺术家将拍摄的物体拼贴在一起，目的不是描绘现实，而是可视化战争时期德国社会中那些"看不见的"社会力量，并将艺术作为对抗法西斯主义的武器。

用醒目且多元的画面来表示抗议

不同的摄影元素，来源多种多样

建筑摄影

摄影艺术家常常会把自己视为工程师，把自己的作品视为建筑工程。

可以将报纸剪切，也可以在报纸上涂颜料

不同的材料要使用不同的剪刀

可以把杂志拼贴在一起，还可以把它们卷起来或揉成一团，打造出雕塑般的立体效果

粗糙或光滑的纸面能为作品增添肌理

油画棒能直接涂色，创造出有肌理的笔触

金属丝有许多用途，可以用来制作雕塑，也可以用来涂抹油漆，能留下有趣的印记

将双手浸湿，手部弯曲，把罐子的外壁拉起来

旋转的陶轮或垫板

烧制前，泥釉的颜色看起来很淡

1 拉坯与塑形
陶工将一块黏土放在旋转底座的中央。使黏土处于湿润的状态，把它塑造成罐子的形状。

制作一个陶罐
拉坯成型只是众多陶艺技术中的一种，其他的技术还包括泥条成型、捏雕成型、模具成型及泥板成型。

用来钳住罐子的钳子

4 最后的烧制
陶工随后把罐子放回窑炉里，进行第二次也是最后一次烧制。这个过程有一定的不确定性，罐子有时会在窑炉的高温炙烤中破裂。

可以将彩色的釉料倒在罐子上，或者用刷子刷在罐子表面

2 上色
罐子变硬后，陶工会用泥釉（混合了彩色颜料的黏土泥浆）来装饰它。他们通常会用笔刷来涂抹泥釉。

3 烧制与上釉
把罐子放在窑炉中第一次烧制（"素陶"）之后，陶工便会为其上釉。釉料是一种会在高温下氧化的化合物，能够形成清晰且鲜艳的表面。

釉面一旦经过烧制就会变得不透水

陶瓷工艺

　　陶瓷由陶土塑造而成，罐子或其他容器是陶瓷最常见的形式，它也可以被制作成雕塑或小雕像。陶土干了之后，把它放入窑炉（一种特殊的熔炉）中，在极高的温度下烧制。陶瓷主要分为三种类型：陶器、炻器和瓷器。

陶器与炻器

　　陶器在高达1150℃的温度下烧制，其表面有轻微的孔洞，需要再涂一层釉料，以使其变得防水且耐用。陶器被用于艺术创作，也被用于花盆、瓦片等物的生产中。炻器要用更高的温度烧制，烧制温度高达1250℃，这会使得陶土玻璃化（形成几近玻璃般的质地）。炻罐可以用于烹饪。

古代与现代的案例

　　从秦朝的兵马俑（见第167页）到风格独特的斯塔福德郡陶瓷，人类制作装饰性与功能性瓷器的历史已有上千年，甚至更久。20世纪中期以来，人们越发将陶器和瓷器视作极具表现力的艺术媒介。装饰瓷器的技术有：绘画，即用笔刷在瓷器表面涂上颜料；雕刻，即把装饰图样雕刻在瓷器柔软的表面；倾倒颜料，即把颜料倒在罐子的表面上，创作出花纹。

已知最古老的陶器拥有多少年历史？

　　已知最古老的陶器是于中国江西省的洞穴中发现的陶器碎片，据说有约两万年的历史。

欧洲商人将瓷器称作"白金"。

瓷器的秘密

　　将白墩子（瓷石）和高岭土（白色瓷土）混合后塑形，并在1250℃以上的高温下烧制，烧出坚固且如玻璃般光滑的瓷器。

AU5INPD4

中国瓷器
中国瓷器是在中国唐朝（618—907）、宋朝（960—1279）和明朝（1368—1644）时发展起来的。

土耳其瓷砖
伊兹尼克位于今天的土耳其，该地区在16世纪和17世纪生产了大量华丽多彩的瓷砖。

斯塔福德郡陶器
斯托克－昂－特伦特（Stoke-on-Trent）成为英国陶瓷之乡已有300年之久。很多著名的陶器制造商在那里搭建生产基地。

吉莉安·朗兹
先锋雕塑家吉莉安·朗兹（Gillian Lowndes）用陶土和绳子等现成品来创作她的雕塑作品。

滨田庄司
滨田庄司（Shōji Hamada）是一位著名的日本陶艺家，他在日本有一个颇具影响力的工作室。

拉蒂·卡瓦利
拉蒂·卡利瓦（Ladi Kwali）是尼日利亚传统制陶法的专家，他通过盘绕与挤压陶土来制作陶罐。

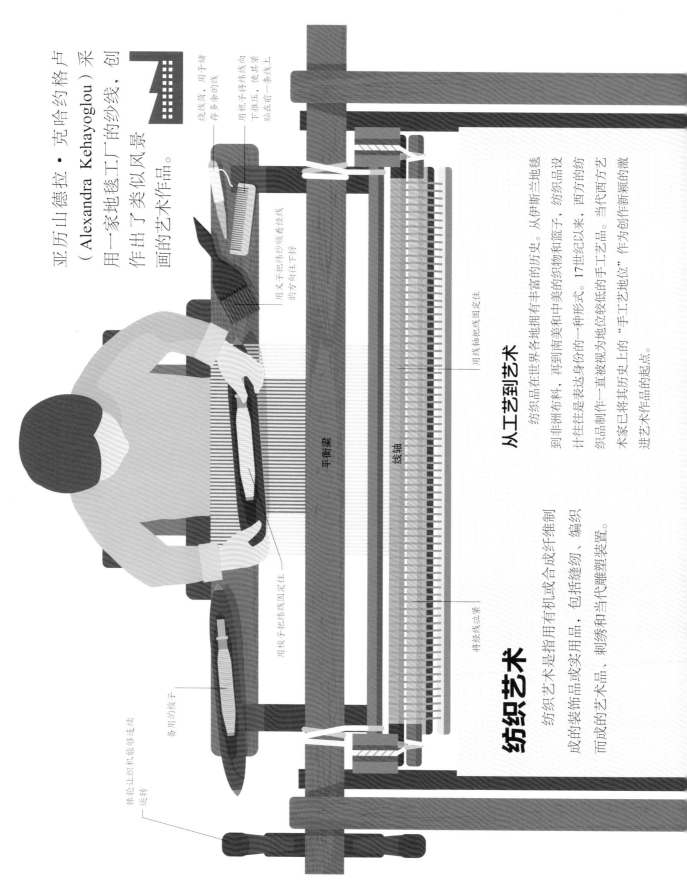

亚历山德拉·克哈约格卢（Alexandra Kehayoglou）采用一家地毯工厂的纱线，创作出了类似风景画的艺术作品。

绕线筒，用于储存多卷的线

用梳子将纬线向下排压，使其紧贴在前一条线上

用叉子把纬纱顺着经线的方向往下掉

平衡梁

线轴

用线轴把线固定住

用梭子把纬线固定住

将经线拉紧

梯轮让织机能够连续运转

备用的梭子

纺织艺术

纺织艺术是指用有机或合成纤维制成的装饰品或实用品，包括缝纫、编织而成的艺术品，刺绣和当代雕塑装置。

从工艺到艺术

纺织品在世界各地拥有丰富的历史。从伊斯兰地毯到非洲南美和中美的织物和篮子，纺织品设计往往是表达身份的一种形式。17世纪以来，西方的纺织品制作一直被视为地位较低的手工艺品。当代西方艺术家已将其历史上的"手工艺地位"作为创作新颖和激进艺术作品的起点。

希拉·希克斯

希拉·希克斯（Sheila Hicks）是一位美国艺术家，以创作由羊毛、编织毛线和亚麻制成的大型彩色纺织装置而闻名。她在智利和墨西哥学习了古代的编织和结绳工艺，随后在耶鲁大学和约瑟夫·阿尔伯斯（Josef Albers）一同学习。在那里，她遇到了安妮·阿尔伯斯（Anni Albers），后者曾在包豪斯学院开办过编织课程。

打破界限

受到其丰富的旅行经历的启发，希克斯的艺术作品打破了艺术、建筑与设计之间的界限。

希克斯的大型纺织装置使整个画廊空间充满了纹理和形状

什么是蜡染？

蜡染是一种用蜡、染料，以及一种叫作"蜡染笔"（canting）的笔状工具来制作装饰性棉布的艺术。蜡染艺术是从印度尼西亚发展起来的，在非洲的纺织品设计中广受欢迎。

编织的种类

编织是将加工成织物的过程。织物是通过经线（垂直方向）和纬线（水平方向）来构织的。"纬线"一词源自古英语中的"to weave"（编织）一词。织布机将经线拉紧，操作者按照设定的图案将纬线从上到下，从左到右交叉在经线上，形成所需的编织类型。

缎纹编织

缎纹编织能创造出富有光泽的布面效果。在这里，经线在四个或更多的结线之下穿过

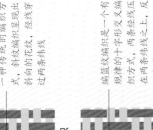

斜纹编织

一种传统的编织方式，斜纹编织呈现出斜向的花纹，经线穿过若干条纬线

平纹编织

最简单的编织方式，经线与纬线呈直角相互交叠

编篮纹编织

编篮纹编织是一个有规律的十字形交叉编织方式，两条经线压在两条纬线之上，反之亦然

用纺织品表示抗议

纺织品与政治密切相关——纺织品在国旗上的使用就是一例。艺术家也会用纺织品来表达政治异议。着装和服饰也可以成为一种强有力的抗议方式——可以通过穿着另一个国家的国旗颜色的衣服来表示支持，或者是通过颠覆主流时尚趋势来表示抗议。20世纪70年代的朋克运动便是如此。

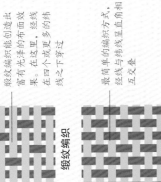

工装裤

20世纪60年代，民权运动家们穿上工装裤，以象征平等与团结。

智利拼接毯

20世纪70年代的智利妇女缝制这些毯子，作为一种抗议形式。

酷儿手工艺者

艾滋病被子是一种哀悼死者的方式。

工会

带有地域特色的彩色的旗帜在英国工会活动中十分常见。

1 （译者注：Arpilleras在西班牙语中原指一种粗麻布，后成为智利妇女用来表示抗议的一种艺术形式，以色彩鲜艳的布料拼接缝合而成）

纸艺

约2000年来，人们一直将纸张用作书写、绘画和印刷的媒介。在现代，艺术家已经将纸张转变为一种艺术表达的独立媒介。

多变的媒介

纸张是动态且多变的。尽管在石墨或墨水绘成的绘画中，纸张仅发挥着"底面"或表面的作用，但它仍是艺术创作中的一个活跃元素，可以用于绘制高光。通过切割、折叠、压花、分层与建造等工序，艺术家可以将纸张加工成雕塑，再使用一系列材料对纸张进行处理，包括洗涤和粘贴，使其具有韧性和纹理。以下是纸张在文化和艺术领域中常见的应用形式。

海报
纸质平面艺术和宣传海报被贴在城市空间中。

纸莎草纸
古埃及的纸莎草纸是用一种水生植物的茎制成的纸。

报纸
由机械木浆制成的廉价纸张，适合用来大量印刷报纸。

壁纸
第一批相对高质量的壁纸是用木版印刷制作出来的。

折纸艺术
人们把彩纸折叠成雕塑的形式，这种折纸艺术在今天仍然很流行。

龙头由竹竿和纸张复杂地组合而成

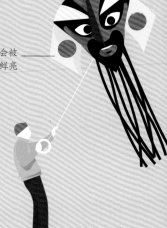

风筝通常会被涂上大胆鲜亮的颜色

"Origami"（折纸艺术）这个词来自 "ori" 与 "kami"，分别是 "折叠" 与 "纸" 的意思。

腿用竹子和羽毛制成

"蜈蚣"般的身体是用绳子将彩色纸段串联而成的

什么是剪纸装饰？

剪纸装饰指的是在物体或平面上粘贴装饰性剪纸的工艺。这已成为装饰家具和室内空间的一种方式。

中国纸风筝

在中国，精致的风筝和灯笼——通常是鸟和龙的形态——传统上是用纸和竹子做成的，在明朝（1368—1644）和清朝（1644—1912）尤为盛行。

现代的艺术创新

第二次世界大战以来，艺术家用纸张进行了许多新颖的艺术创作。例如，巴西艺术家米拉·申德尔（Mira Schendel）用湿润并结块的米纸创作雕塑，她将其作品称为《琐事》（droguinhas）；罗伯特·劳森伯格在其艺术作品中使用报纸，实现了绘画和雕塑的结合（被称为"组合"）；马克·布拉德福德（Mark Bradford）在创作中使用了街头的海报和发廊的废纸。

雕塑悬挂在天花板上，形成泪滴的形状

不寻常的形式

现成品

马克·布拉德福德收集发廊的"烫发纸"来创作抽象画，这些作品反映了他作为一名发型师的早年生活。

《琐事》

米拉·申德尔的作品"琐事"用米纸探讨了转瞬即逝的事物。

艺术书

艺术书本身就是一件艺术品，就像艺术家的创意工坊一般，充满了奇思妙想。在现代，艺术书也包括对绘画、文本和印刷品的精心汇编。艾德·拉斯查（Ed Ruscha）设计的《26个加油站》（Twentysix Gasoline Stations）不失为一个著名的例子。

非同质化代币（Non-Fungible Token，简写为NFT）

NFT是一种独特的、不可互换的数据段，存储在一个公共的数字账本上，它们可以作为数字艺术品的所有权证明。任何以数字形式存在的艺术品都可以作为NFT出售。NFT使艺术家在销售作品时能够拥有更大的自主性，但NFT也因其导致的艺术商品化与能源浪费而招致批评。

数字交易
数字分类账或区块链，记录了NFT的来源，防止数据单元被替换。

AI-DA是世界上第一位机器人艺术家，用AI（人工智能）进行艺术创作。

新技术的现代应用者

近年来，传统艺术家已经开始接受数字技术。英国艺术家大卫·霍克尼用iPad（苹果平板电脑）"作画"，可自由选择不同的数字画笔效果。他描绘西约克郡景色的风景画就是用这种技术创作的。

数字艺术

数字艺术指的是用数字和计算机技术创造的艺术。数字艺术依赖硬件或软件进行艺术创作或展示——例如，用计算机或3D打印机创作出的艺术，用画廊的屏幕来展示。现在，画廊里的一些数字艺术是交互式的，可以与观众进行互动。

艺术家用屏幕上的调色板来选择、调节颜色

可以选择不同的数字画笔

新媒体

最早用计算机进行艺术创作的实验始于20世纪50年代，这种艺术实际上类似于编织工艺（也可以用穿孔卡来对织布机"编程"）。20世纪80—90年代，随着家庭电脑和互联网的出现，数字艺术（又称为"新媒体艺术"）逐渐普及。今天，艺术家使用Instagram和YouTube等社交平台来反思数字信息传播的过程，同时也对当代生活方式、政治和消费文化的各方面展开评论。

早期数字艺术
20世纪90年代中期，早期的数字艺术家开始在新兴的互联网上创作作品，他们通常使用交互式程序来创作。这一运动被称为"网络艺术"（net.art），突破了传统的画廊空间的束缚。

可以模仿实际的画笔
笔触，也可以是平滑
和简化的

平板电脑被广泛应用于
数字艺术的创作中，它
们能还原画家真实的绘
画技巧

高分辨率的屏幕可以呈现
出高精度的细节

触控笔经常被用作
绘图工具，也被用
来操作软件

数字艺术形式
数字艺术可以用技术来模仿实体绘
画的质感，也可以直接将编码作为
艺术的媒介。艺术家可以用运动的
图像来合成数字化的影像。

**"电子高速公路"
是什么意思？**
美籍韩裔艺术家白南准
（Nam June Paik）是新媒
体艺术的先驱，他创造了
这个短语，用来描述网络
化的数字通信。

壁画艺术

壁画是一种大型的艺术，通常是绘画或马赛克画，常见于皇家宫殿、政府建筑、圣地、公共空间或私人住宅中。壁画的内容和风格取决于其所处的环境。

准备

画家随后会在涂有湿石膏的区域作画

壁画作品的规模往往比真人还大

① 墙面的准备工作
艺术家在墙面涂上一层灰泥，待灰泥晾干后再将其表面刷干净。

临摹

设计的大致形状

转印到墙上的轮廓让艺术家可以快速地作画

② 临摹草图
艺术家用一张草图，即一张画在转印纸上的等大画作，来将自己的构思转印到墙面上。然后，将最后一层的石膏一小块一小块地涂到墙面上。

墨西哥壁画家

1921年，在墨西哥革命后，墨西哥的新任教育部部长何塞·瓦斯康塞洛斯（José Vasconcelos）赞助了一项遍及墨西哥全国的壁画计划，以颂扬工人力量，赞美原住民文化与拉丁文化的融合。参与该计划的艺术家主要有何塞·克莱门特·奥罗斯科（José Clemente Orozco）、大卫·阿尔法罗·西奎罗斯（David Alfaro Siqueiros）和迭戈·里维拉（Diego Rivera）。里维拉主要从事壁画创作，以在墨西哥城的国家宫殿上的壁画闻名。到了20世纪30年代，墨西哥的艺术家们受到委托在美国进行创作，其中一些作品引发了争议。

使用大胆的现代风格来描绘历史题材

历史题材的新面貌
虽然这股壁画新潮流在题材上主要是历史性的，但艺术家们也在其中融入了欧洲现代主义、立体主义（见第204~205页）、表现主义（见第202~203页）等现代风格。

壮观的壁画

壁画可以画在建筑物的内壁或外墙上。艺术家经过构思和设计，在将壁画融入周围环境的同时，还需考虑建筑与可用光线的作用，并使壁画具有服务于所在空间的功能。壁画反映了其所处地区的历史、政治和价值观。湿壁画技术是古希腊人最先发明的，指的是在湿石膏干燥前在其表面涂上颜料的壁画技法。今天，许多艺术家可能会组成团队，通力合作来绘制复杂的壁画。

融合

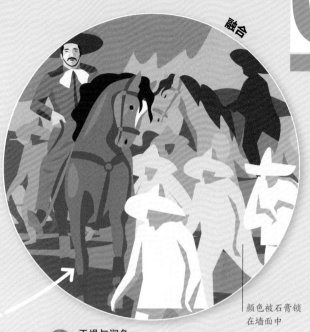

绘制

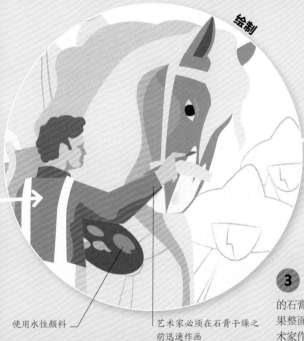

使用水性颜料

艺术家必须在石膏干燥之前迅速作画

颜色被石膏锁在墙面中

4 干燥与润色

石膏干燥后，颜料与石膏融合，颜料被牢牢锁在墙面中，这使得壁画非常持久。可以在石膏干燥后再对画面进行润色，但干燥后添加的部分就没有那么持久了。

3 在湿石膏上作画

艺术家需要迅速地将水性颜料涂在湿润的石膏上。艺术家需要分段绘画，这是因为如果整面墙一次性涂上石膏，那么部分石膏在艺术家作画前就会变干燥。

源自意大利的灵感

许多现存的意大利文艺复兴时期的艺术杰作（见第176~177页）是壁画，包括马萨乔（Masaccio）和弗拉·安吉利科（Fra Angelico）在佛罗伦萨绘制的作品，以及米开朗琪罗和拉斐尔（Raphael）在梵蒂冈绘制的作品。威尼斯的画家无法绘制壁画——因为威尼斯温度较高，石膏很难干燥。

意大利教堂

米开朗琪罗在西斯廷教堂绘制壁画用了多长时间？

该作品创作于1508—1512年，共花了四年时间，这是因为它规模巨大，且对创作者的壁画技术有着极高的要求。

声音艺术能够提供一种沉浸式的叙事，将观众包围

在传统的画廊空间中打造出人意料的环境

影像作品需要观赏者用一段时间坐着观看并思考

互动或观察

　　装置艺术可以邀请观众互动，这种作品中的一类被定义为"关系美学"，鼓励观众参与到作品的创作过程中，而过程中产生的社会实践或经验就是作品本身。例如，1971年，戈登·马塔-克拉克（Gordon Matta-Clark）在纽约桥下烤了一头猪，送出了500份猪肉三明治。他将这一过程作为其行为艺术的一部分。

秋千产生的风吹动了一个巨大的窗帘

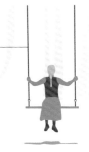

游乐场作品
在2012年创作的《人际关系颂歌》中，安·汉密尔顿的装置艺术邀请人们坐上秋千，重温他们的童年。

灯墙营造了不同的情绪氛围，把情感"灌"入观众的心中

可以将多种传统艺术形式（如绘画）结合起来

大地艺术

　　20世纪70年代，艺术家开始直接将土地作为艺术媒介。他们挖掘土地，并在其上创作作品，这种艺术运动被称为"大地艺术"。参与的主要艺术家有南希·霍尔特（Nancy Holt）和安迪·高兹沃斯（Andy Goldsworthy）。

位于苏格兰的自体支撑拱门

自然的启发

大型雕塑被塞入空间，吸引着观众的注意力

雕塑作品常常要求游客穿过整个雕塑，游客的行为构成了艺术的一部分

装置艺术

装置艺术是一种用各种材料、工具和物体创造出来的或临时或永久的环境，艺术家邀请观众穿过装置，获得身临其境的体验。

竞争的商业

装置艺术是由第一次世界大战期间的反战艺术家开创的，这些艺术家包括马塞尔·杜尚（Marcel Duchamp）和库尔特·施维特斯（Kurt Schwitters）。1933年，施维特斯在德国的家中创造了他的"梅尔兹屋"（Merzbau），这是一个充满垃圾的空间。20世纪50—60年代，雕塑家、表演艺术家和概念艺术家开始通过创作临时的装置作品来挑战艺术世界中日益增长的商业主义。这些作品的特点在于，它们是为特定的地点创作的，其中有许多作品是一次性的，现在只能在照片上看到。20世纪90年代后，艺术家带着作品游遍全球，这些艺术品与场域之间的关联性也随之减弱。

包罗万象的环境

宽阔的空间可以容纳史诗级的艺术作品，如镜子、光艺术品，甚至是整个操场，它们鼓励着观众自己去作品中探索。对声光效果的运用也是此类艺术作品的一个常见特征。

> 艺术家安迪·高兹沃斯躺在雨中，创作出了作品《雨之影》（*Rain Shadow*）。

雕塑的结构打乱了室内空间的节奏

地面上的作品通过打断观众的路径来引起注意

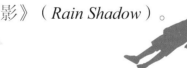

小野洋子和约翰·列侬是如何创作装置艺术的？

1969年，为了表示对越南战争的抗议，这对情侣在酒店房间的床上躺了两个星期，创作了名为《床上和平》（*Bed-ins for Peace*）的行为艺术。

行为艺术

20世纪70年代，在现代占据主导地位的绘画与雕塑被更多元的艺术形式所取代，艺术家开始采用多种多样的媒介进行创作。在这一时期，行为艺术成为一种重要的艺术表达形式，这是一种凭借空间中的身体姿势（艺术家的身体和其他人的身体）来表达的艺术。

劳瑞·安德森
（Laurie Anderson）
安德森是纽约的表演艺术先锋，曾一边穿着冻住的溜冰鞋，一边拉小提琴。

米尔勒·拉德曼·尤克里斯（Mierle Laderman Ukeles）
通过关注社会中的"维护工作"，尤克里斯质疑了妇女的家庭角色。

玛丽娜·阿布拉莫维奇
（Marina Abramovic）
阿布拉莫维奇在互动表演中运用了自己的身体，如《无法估量》。

约瑟夫·博伊斯
（Joseph Beuys）
博伊斯曾进行过一场持续6.5个小时的不正式演讲，一边讲述关于民主的话题，一边用粉笔作画。

塔尼娅·布鲁格拉
（Tania Bruguera）
布鲁格拉的作品《融合学校》有着多元化的课程设置，通过提供免费课程来引起观众对多样性的关注。

3

主题和
分类

肖像

肖像指的是用艺术来表现个人或集体的形象。尽管肖像也能用其他艺术媒介加以呈现，但肖像画至今仍是最受欢迎的画种之一。几个世纪以来，《蒙娜丽莎》等著名肖像画始终令画前的观众神魂颠倒。

样貌与身份

人们通常认为，肖像既要再现像主的样貌，又应体现出像主的身份和地位。在历史上，一些肖像拥有巨大的权力：在罗马时代，皇帝的半身像在整个帝国内传播，它们被视为统治者的替身，同时也是其权威的延伸。在今天，尽管人们已经可以用智能手机随意拍摄并迅速传播摄影肖像，但是，有时人们仍会坐在画家面前，让画家为自己绘制肖像。

**为什么摄影肖像
在19世纪很受欢迎？**

在19世纪的欧洲，摄影肖像中的人物都是在各个领域做出过杰出贡献的人。

历史中的肖像

肖像的含义与其功能紧密相连。从彰显神圣权力或高贵血统，到现代人对主体性的重重探索，肖像的功能随着历史发展而不断变迁。

权杖是神圣皇室的象征

人物的形象和样貌可能无法得到完全的呈现

华丽的面料与服装暗示了像主的地位

历史性肖像

在中世纪的欧洲，人们会使用传统符号来描绘并识别肖像中的君主、贵族与宗教人物，而不过多表现他们的个人特征。

以展示四分之三侧面的坐姿形式表现神职人员、学者或科学家

书籍象征着学识与教养

写实肖像

直到16世纪，艺术家才逐渐开始关注肖像中人物的个人特征，但大多数肖像仍然遵循传统的表现形式。

技巧与方法

肖像画家们采用了大量的作画技巧，画廊中挂满了令人生畏的画像，展现着像主的尊严与权势。这些画像往往遵循着既定的惯例：胸像、半身像、四分之三身像、全身像。漫画是一种流行的肖像风格，画家们夸大、强调像主的某些面部或身体特征，颠覆性地用漫画肖像讽刺了政治家一类的权贵。在肖像中，像主的情绪、姿态和要表现的预期含义，都服务于画面的整体效果。

情绪

姿势

含义

非具象的肖像

古巴裔美籍艺术家费利克斯·冈萨雷斯-托雷斯（Félix González-Torres）用一堆糖果来创作肖像，糖果的总重与人物的体重一致，他以此来表达自己对艾滋病危机的看法。观众可以随意地拿走糖果，这意味着糖果堆（体重）将逐渐消减。

以糖果为艺术媒介

早在约5000年前，肖像就已经在古埃及得到了蓬勃发展。

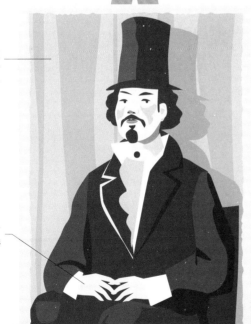

像主常常在简单的背景前摆出姿势

正式的姿势常见于早期摄影肖像中

摄影肖像

摄影肖像在19世纪50年代逐步普及。这种肖像似乎可以客观地再现人物的容貌，但也像绘画一样局限于构图、姿势等惯例。

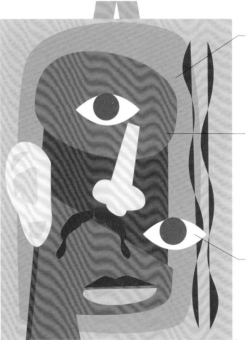

像主可以被描绘成无法识别的模样

简单的形状组合传达出像主的神韵

可以用奇怪的结构来表现面部五官

解构肖像

20世纪以来，艺术不再追求逼真，加之观念艺术的出现（见第216~217页），一种有意回避自然主义的现代肖像——解构肖像出现了。

特殊的自画像

在历史上，艺术家常常以自己的脸为原型来描绘圣经画和神话叙事画中的人物，有的艺术家将自己的脸作为基督的原型（丢勒因其1500年的自画像而闻名）。将艺术家的形象作为一个人物"插入"宗教绘画中，这一行为可能传达了各式各样的含义：或是为了取悦特定的赞助人，或是为了彰显艺术家本人的虔诚，或是为了传达寓言式的信息，抑或仅仅是为了扩充某一场景中的群像。

救世主一般的形象
在自画像领域，阿尔布雷特·丢勒是一位多产且极具开创性的画家，他把自己塑造成了基督的形象。

场景中的自画像
伦勃朗·哈尔门松·范籟恩（Rembrandt Havmenszoon Van Rijn）因创作了80多幅极富创新性的自画像而闻名，其中包括他在《圣经》场景中的自画像。

文森特·威廉·梵高（Vincent Willem van Gogh）画自画像，是因为他请不起模特。

自画像

自画像是艺术家为自己画的肖像。这个表面上看似简单的练习可以采用各种不同的风格、表现技巧和媒介，并能够传达复杂的含义。

借用镜子，艺术家可以轻松地成为自己的模特

艺术家的形象

自画像在文艺复兴时期作为一种新兴艺术体裁出现（见第176~179页）。当时，艺术家越发被视为重要的社会人物，有着创造力、能力、天赋等特质。艺术家会在绘画的叙事场景中插入自画像，通常是作为人群中转身看向观众的一个人物。此后，艺术家便开始将自画像用于各种目的——寻找自己独特的风格、进行艺术实验（艺术家本人是最唾手可得的模特）、宣扬自己的地位和兴趣，以及思考自己的主体性、自我意识和觉察力。

绘制自己的肖像需要使用特殊的设备和工具。就绘画而言，艺术家通常会用镜子来辅助绘制；就摄影而言，艺术家需要按住相机快门键，现在的数码相机通常配有定时器；而就雕塑而言，艺术家可以借助自己的照片来创作肖像。

反省自我
人们常常认为自画像可以揭示艺术家的"真实"心理。艺术家描绘自己的形象，这让他们可以在创作的过程中寻找自我的意义，他们的心理状态也可以被人们更好地理解。

艺术家在镜子、画布和调色板之间周旋

谁是20世纪最著名的自画像艺术家？

弗里达·卡罗（Frida Kahlo）绘制了约55幅自画像，其中许多作品涉及女性的主体性、墨西哥政治与身份认同等主题。

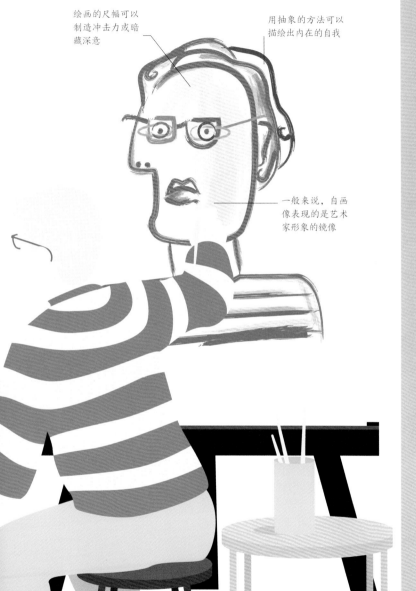

绘画的尺幅可以制造冲击力或暗藏深意

用抽象的方法可以描绘出内在的自我

一般来说，自画像表现的是艺术家形象的镜像

其他类型的自画像

　　自画像可以采取许多不同的形式，艺术家可以制作加密的肖像，可以抽象地表达，亦可创造他们自己的寓言。20世纪以来，另类的自画像在艺术中越发普遍，呈现出多种多样的形态。

雕塑

海伦·查德威克（Helen Chadwick）的《自我几何之和》（*Ego Geometria Sum*）由一系列的木块组成，侧面印着对艺术家有重要意义的物体的照片。

个人物品

特蕾西·艾敏（Tracey Emin）在其装置作品《床》（*Bed*）中展出了她在抑郁后留下的生活碎片（脏衣服、空酒瓶）。

摄影

欧拉德雷·班格贝耶（Oladélé Bamgboyé）使用多重曝光技术，讨论了非洲移民身份建构的复杂性。

自拍

　　现代智能手机和数码相机的普及，意味着大多数人能轻松地拍出漂亮的摄影自画像（自拍）。社交网络上的自拍如何塑造出相对自主的虚拟身份呢？艺术家已经就这一话题展开了许多讨论。摄影师阿玛莉亚·乌尔曼（Amalia Ulman）在其作品《卓越与完美》（*Excellences & Perfections*）中用Photoshop处理自拍，在Instagram上"上演"了长达数月的虚拟人生。

人体写生

通过观察全裸或半裸的人体模特来作画的艺术创作被称为"人体写生"。15世纪以来，艺术学校的学生们就开始进行人体写生，以提高他们描绘人体的能力。在今天，当艺术家们聚集在一起时，人体写生仍是他们切磋画技的重要方式之一。

观察人体

15世纪，包括阿尔布雷特·丢勒、列奥纳多·达·芬奇和米开朗琪罗（见第176～179页）在内的一众文艺复兴艺术家开始观察并描绘裸体人物，试图理解再现世人眼中最杰出的造物——人体。作为一种再现神意与理解形式结构的方法，人体写生逐渐受到重视，成为艺术教育的核心。

裸体艺术家能够清楚地捕捉到人体的形态

通过深入的观察和研究、肌肉组织与肤色被表现出来

姿势可以是自然的，也可以是程式化的

模特的功能

模特在素描绘画过程中扮演着重要的角色。经验丰富的模特能够保持各种姿势，以展示身体的张力，从而让艺术家观察到肌肉和肌腱。

用急促的线条勾勒出对人体外形及体态的印象

真人模特

人体写生有多久的历史？

已知最早的两组人体写生（位于法国多尔多涅的拉斯科洞窟和澳大利亚西部的金伯利）据说约有2万年的历史。

方法与过程

艺术家可以用一系列技术与材料来打破并扩展传统绘画创作的方法，这样可以磨练艺术家的观察能力，同时也有助于艺术家找到将所见之物转化为纸上绘画的新方法。人体写生的价值往往在于探索和作画的过程。最终作画时可能不及这一过程来得更重要。

艺术家的人体模型
人体模型是一种经典的木削小雕像，通过可活动的关节来模仿人体姿势。艺术家用这种模型来完善他们笔下人物的比例。

利用关节，艺术家能够调整木制雕像的肢体位置

可以摆出比真人模特更有动感的姿势

达·芬奇的笔记本

达·芬奇在纸上留下了了大量的笔记，科学图表和表现人与动物的速写。他死后，这些草稿笔记被整理为一本笔记。达·芬奇笔生性喜欢想和创作结合的产物，他有时会发挥想象，将动物解剖方面的一些知识挪用到人体解剖中。

一笔画
艺术家以长而连续的线条作画，绘画时铅笔不离开纸面，从而产生线条重叠的艺术效果。

橡皮擦画
艺术家使用橡皮擦作为绘画工具，擦去纸张上的阴影，并用铅笔加深色调。

钉子与橡皮筋
艺术家会将钉子固定在纸上，再把橡皮筋套在钉子上，来帮助自己计算透视与比例。

速绘素描
艺术家试着在短时间内尽可能细致地描绘模特，以此作为一种热身练习。

"暗"画
作画时，艺术家不看纸，通过观察对象的形式和结构来作画。

棍子与墨水
艺术家用一根棍子蘸上墨水，在纸上作画。墨水可能会流动，产生有趣的效果。

一家广受观众喜爱的美国动画工作室为工作室中的画家们定期提供写生绘画课程。

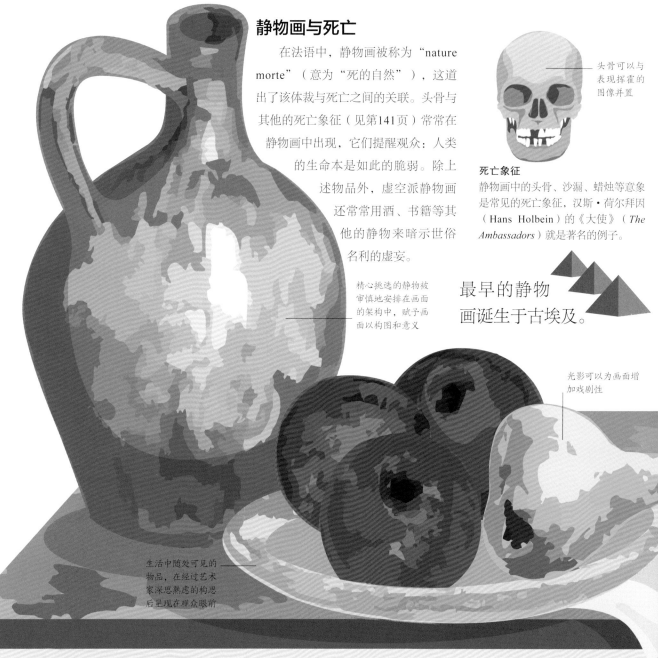

静物画与死亡

在法语中，静物画被称为 "nature morte"（意为 "死的自然"），这道出了该体裁与死亡之间的关联。头骨与其他的死亡象征（见第141页）常常在静物画中出现，它们提醒观众：人类的生命本是如此的脆弱。除上述物品外，虚空派静物画还常常用酒、书籍等其他的静物来暗示世俗名利的虚妄。

头骨可以与表现挥霍的图像并置

死亡象征
静物画中的头骨、沙漏、蜡烛等意象是常见的死亡象征，汉斯·荷尔拜因（Hans Holbein）的《大使》（*The Ambassadors*）就是著名的例子。

最早的静物画诞生于古埃及。

精心挑选的静物被审慎地安排在画面的架构中，赋予画面以构图和意义

光影可以为画面增加戏剧性

生活中随处可见的物品，在经过艺术家深思熟虑的构思后呈现在观众眼前

商品与象征主义

从17世纪开始，随着全球贸易模式的建立，静物画越来越受到人们的欢迎。富有异国情调的商品流入位于欧洲殖民地的低地国家，并开始出现在绘画中。每一个物体的意义都取决于其在画面中的位置，但有一些物体具有更普遍的象征意义。

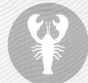

龙虾
龙虾在当时十分昂贵，因此象征着财富，它同时也暗示着绘画的赞助人与海洋贸易之间的关联。

金杯
人工制品指向财富与全球贸易，同时也暗示着堕落。

螺壳
螺壳虽富有异国情调，但内里却是空的，这一特性使它象征着财富与空虚之间的张力。

静物画

　　静物画是在现代早期的北欧发展起来的一种绘画体裁，通常描绘的是一组人造或天然的无生命物品。

物体之间的关系

　　我们可以把静物画理解为一个系统，或是在特定空间中若干物体之间的关系。起初，人们认为静物画并没有历史画、宗教画、肖像画和风景画那么重要。然而，到了17世纪和18世纪，艺术家开始绘制美丽的静物画，并开始探索其中蕴含的技术和意义。到了19世纪末，先锋派画家们试图突破界限、打破常规，他们用静物画来进行形式和内容上的实验创新。当代的艺术家则采用拼贴、组合、现成品、工业物品和雕塑等材料与手段来诠释静物画这一体裁。

现代静物画

　　第二次世界大战后，北美地区的消费繁荣引发了艺术家对商品泛滥这一社会现象的思考。批量生产的消费品成了波普艺术作品的主题，从汤罐头、路标到汉堡包（见第212~213页），这些作品可以被视为现代形式的静物画。

批量生产的商品

静物场景通常采用强烈的单一光源

背景和陈设增强了画面的美感，传递出更多信息

自然主义的布景也许会有意掩饰场景的人工感

谁是公认的静物画大师？

保罗·塞尚（Paul Cézanne）的静物画，如《有丘比特石膏像的静物》（*Still Life with Plaster Cupid*），是艺术史上最具影响力的作品之一。

蝴蝶
蝴蝶象征复活和新生。

苹果
新鲜的农产品通常象征着世俗的美丽、生育与生命——尽管生命总是转瞬即逝的。

花
花的繁殖能力与其极易凋谢的特性，将性快感与脆弱的生命联系到一起。

蜡烛
燃烧的蜡烛，其终将消逝的光亮象征着死亡。

酒
酒是基督教中的一种象征，同时也暗示了财富、贸易、欢愉与放纵。

风景画

艺术家几乎可以用任何艺术媒介来描绘风景，但绘画仍然是最普遍的形式。艺术家可以通过描绘风景来传达特定的信息或情感，或者他们只是简单地受到了自然之美的启发。

捕捉一个场景

4世纪以来，中国的艺术家就一直在创作风景画，风景画也在许多文化的艺术中占据着重要位置。在西方国家，风景画在17世纪从历史和神话绘画中独立出来，成为一种独立的体裁，艺术家重新采用了当代的视角来描绘古典的场景。在欧洲的工业化进程中，J. M. W. 透纳和印象派的画家们（见第192～193页）对这一体裁进行了改造，他们的作品描绘了"自然"的变幻莫测。在美国，乔治·英内斯（George Inness）等艺术家描绘了当地荒凉的景色。

地点

风景画可以描绘田野、森林、山川、海岸或湖泊，也可以描绘人造建筑。

季节

有些艺术家会描绘不同季节中的同一景色，以展现季节的变换。

一天中的时刻

许多印象主义的风景画试着捕捉一天中的特定时刻，通常是黎明或黄昏。

气候状况

描绘不同的天气条件和光线可以使画面更具深度，并且可以营造出情绪氛围。

背景

背景、中景和前景层层叠加，增加画面的深度

中景

树木可以起到框架的作用，并为场景增添色彩和纹理

人物形象为画面提供了尺度，同时可以引发社会讨论

前景

什么是超现实主义风景画？

超现实主义艺术家在户外风景画中创造出神秘奇异的意象与符号，以此来表现他们内心的风景。

建构场景

风景画通常是由几个普通的元素构成的，艺术家会依次描绘这些事物，从而在画面上逐步建构起一个场景。他们通常会先绘制背景和色调较暗的部分，然后再添加上前景和亮色。

该构图的中心是画面中最亮的部分，为画面增添了立体感

树叶的间隙为画面增添了意料之外的色彩对比

人类农业形成的规整景观与原生态的树木、天空形成了鲜明对比

大地的色调在视觉上给人一种温暖的感觉

背面图

背面图（Rückenfigur）指的是画家让笔下人物背对着观众、看着画中风景的一类风景画。背面图让观众从观察者的角度看着画中人物面对风景，陷入沉思。这种表现手法最早受德国浪漫主义艺术推崇，特别是画家卡斯帕·大卫·弗里德里希（Caspar David Friedrich），后来在其他艺术流派中被广泛采用。

沉思的人物

风景画，尤其是浪漫主义时期的风景画，常常会描绘宏大的自然场景与狂暴的天气，这与个人的渺小形成了鲜明对比。画中人物时而敬畏地观赏，时而不知所措地沉思。

美国艺术家乔治亚·奥基夫（Georgia O'Keeffe）开创了城市风景画（citiscape）。

人造结构

艺术家可以把人造的物体作为风景画的中心。英国艺术家塔西塔·迪恩（Tacita Dean）创作了一系列电影，记录下了一些废弃的人造结构。《声镜》（Sound Mirrors）拍摄的是废弃的混凝土"声镜"（声音反射装置），该装置原是用来探测飞机的。

人造物体

美术与装饰艺术

美术与装饰艺术从文艺复兴时期开始分野：在人们看来，美术出自有修养的精英（艺术家）之手，而装饰艺术则兼顾审美与实用性。二者都需要手艺、技术与巧思。

实用且美观

装饰艺术指的是通过设计与装饰，生产出一系列兼顾审美与实用性的物品。在1931年的文章《装饰与犯罪》（Ornament and Crime）中，奥地利建筑师阿道夫·路斯（Adolf Loos）将装饰贬为奢侈与堕落的象征。相比之下，美术指的则是一向被视为创作"高雅艺术"的那些艺术形式，如绘画、雕塑及建筑。

古希腊的回纹图案被广泛应用于装饰艺术中。

美术

在佛罗伦萨工作时，博学的里昂·巴蒂斯塔·阿尔贝蒂（Leon Battista Alberti）将美术分为三大类，并为每一个类别分别撰文。阿尔贝蒂的著作对欧洲的艺术教育产生了重要影响，促使美术和装饰艺术逐渐分野。

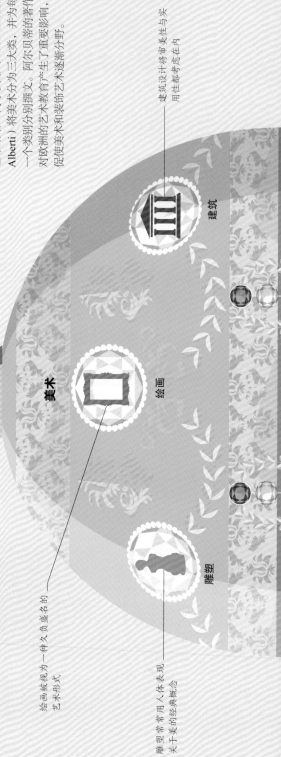

俄罗斯帝国的皇冠象征
着法贝热彩蛋

绘画被视为一种久负盛名的
艺术形式

雕塑常用人体表现
关于美的经典概念

建筑设计将审美与实
用性都考虑在内

建筑

绘画

雕塑

美术

工坊

不同于独立进行艺术创作的个体艺术家，实用品和装饰品常常是由多位手艺精巧的艺术家与技工在工坊中合作制成的。例如，1861年，工艺美术运动（见第196~197页）兴起时，威廉·莫里斯（William Morris）创建了莫里斯公司。他的公司生产墙纸、纺织品等装饰艺术品。这些艺术品上带有复杂的植物和动物纹样。

个体艺术家掌控创作的全过程

陶瓷制品

尽管人们主要将陶瓷制品视为实用品，但20世纪及以后的艺术家也开始探索它们在功能性之外的艺术性

灯具

华丽的灯具在19世纪流行起来

银器与其他金属器皿

金属器皿包括杯子和烛台等物品

墙纸

玻璃器皿

织物与挂毯

家具

家具的制作结合了纺织和木工等工艺，为艺术表达提供了广阔的空间

珠宝

装饰艺术

"装饰艺术"这一术语源自拉丁语中的"decorare"（有装饰或美化之意），指的是具有审美功能的实用品。装饰艺术包括家具和珠宝等物品。图中的这种装饰艺术品因其装饰元素服务于其自身的艺术目的。

多位艺术家与技工共同制作一件作品

（见第196~197页）

法贝热制作了多少个法贝热彩蛋？

1815—1917年，卡尔·法贝热（Carl Fabergé）为俄罗斯皇家宫廷制作了50个彩蛋复活节彩蛋，其中有44只保存到了今天。

现实主义的类型

在历史的进程中，现实主义的内涵是不断变动的。相较于之前的艺术形式，中世纪的绘画和雕塑有了更多的细节和面部表情——尽管它们描绘的主要是符号性的形象，文艺复兴延续了这种对细节的关注。然而，艺术中的现实主义是在19世纪中叶才出现的。

19世纪的现实主义

古斯塔夫·库尔贝（Gustave Courbet）描绘的不是宗教题材，而是人们的日常生活。现实主义（见第190～191页）关注的是艺术题材，而不是艺术手法。

社会主义现实主义

苏联艺术家践行"结构现实主义"，以自然主义但又非常理想化的方式表现工人和人民的形象。

摄影

摄影与其他基于摄影的艺术媒介可以记录真实的世界，也可以表达人们对社会、政治或艺术的观点。

艺术家是如何驾驭现实主义的？

在爱德华·马奈的《女神游戏厅的吧台》中，栩栩如生的人物呈现出不可能的对称和不可行的角度，暗示着即使是现实主义的艺术，也从未真正地反映现实。

真实与技术

19世纪，人们相信新的摄影技术可以完全客观中立地复制客观世界。摄影对社会和艺术都产生了巨大的影响。然而，艺术家和摄影师很快就意识到，摄影和其他的所有视觉媒介一样，可以被用来篡改和扭曲"真实"。

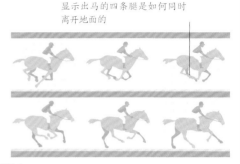

显示出马的四条腿是如何同时离开地面的

记录运动
1878年，埃德沃德·迈布里奇（Eadweard Muybridge）第一次用照片精确地拍摄到了一匹运动中的马。

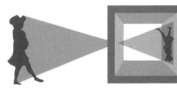

1826年，法国科学家约瑟夫·尼塞福尔·尼埃普斯拍下了有史以来的第一张照片。

当代现实主义

20世纪90年代，"批判现实主义"成了一股新兴的艺术思潮。批判现实主义质疑视觉成像的真实性，用文字和摄影促使观众去质疑他们眼前之所见。当代艺术家特雷弗·佩格伦（Trevor Paglen）用军事和情报机构的图像来挑战人们对真实的感知。其他艺术家也用无人机摄影等技术来发掘描绘现实的新方法。

无人机风景摄影
尽管大部分的现实主义作品是写实的，且描绘的主要是人物形象，但也有一些艺术家把注意力转向了风景，转向了如实且有深意地表现自然世界。

无人机可以准确地描绘风景

写实地再现自然，突出了自然的抽象性质

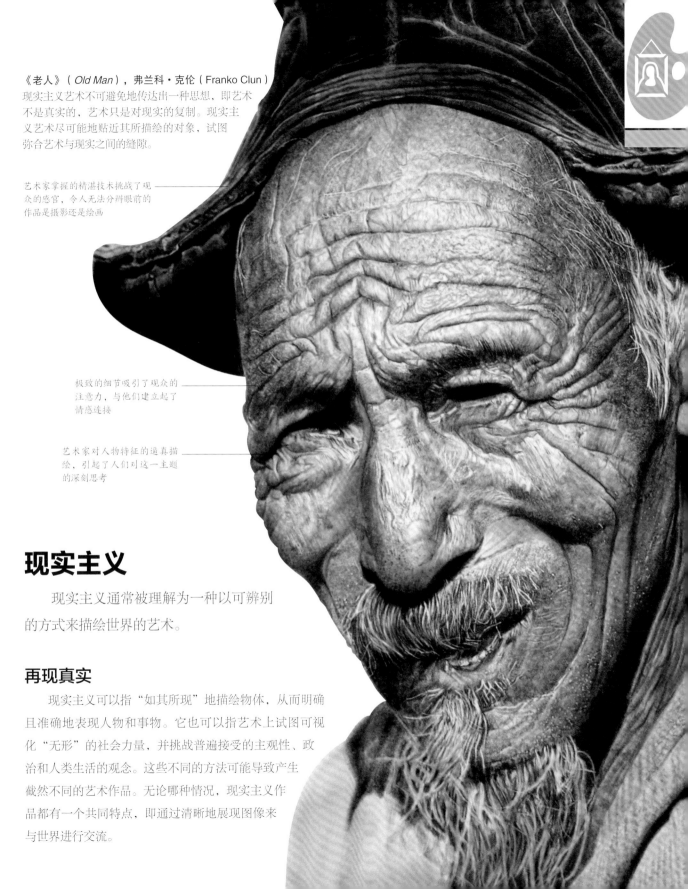

《老人》(*Old Man*),弗兰科·克伦(Franko Clun)
现实主义艺术不可避免地传达出一种思想,即艺术不是真实的,艺术只是对现实的复制。现实主义艺术尽可能地贴近其所描绘的对象,试图弥合艺术与现实之间的缝隙。

艺术家掌握的精湛技术挑战了观众的感官,令人无法分辨眼前的作品是摄影还是绘画

极致的细节吸引了观众的注意力,与他们建立起了情感连接

艺术家对人物特征的逼真描绘,引起了人们对这一主题的深刻思考

现实主义

现实主义通常被理解为一种以可辨别的方式来描绘世界的艺术。

再现真实

现实主义可以指"如其所现"地描绘物体,从而明确且准确地表现人物和事物。它也可以指艺术上试图可视化"无形"的社会力量,并挑战普遍接受的主观性、政治和人类生活的观念。这些不同的方法可能导致产生截然不同的艺术作品。无论哪种情况,现实主义作品都有一个共同特点,即通过清晰地展现图像来与世界进行交流。

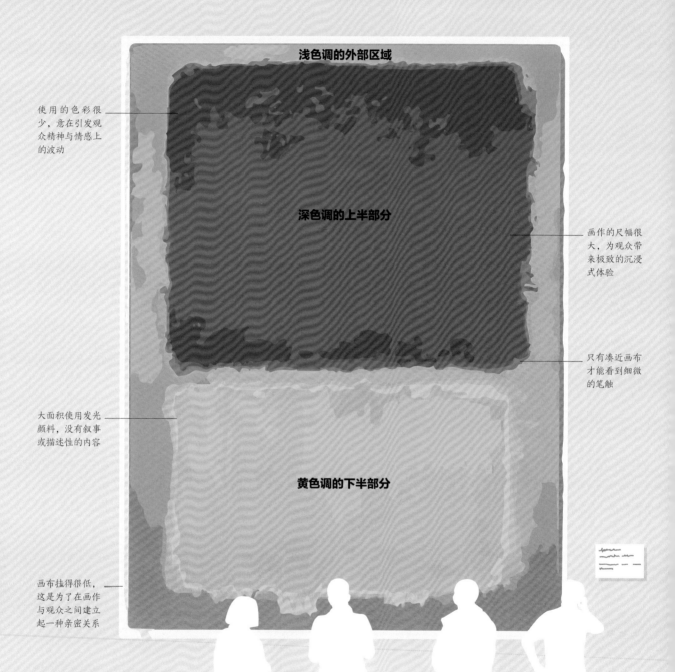

浅色调的外部区域

深色调的上半部分

黄色调的下半部分

使用的色彩很少，意在引发观众精神与情感上的波动

画作的尺幅很大，为观众带来极致的沉浸式体验

只有凑近画布才能看到细微的笔触

大面积使用发光颜料，没有叙事或描述性的内容

画布挂得很低，这是为了在画作与观众之间建立起一种亲密关系

大幅抽象画
马克·罗斯科（Mark Rothko）与抽象表现主义艺术家（见第210～211页）来往密切。罗斯科等艺术家用大块的色彩和微妙的色调变化来激起观众情绪的波动。

抽象艺术

　　抽象艺术并不以可辨认的方式描绘事物、物体或人，而是突出对象的形式元素，包括形状、线条、颜色、图案、构图、纹理和表面。抽象艺术促成了一系列非凡的艺术创作，这些创作并未受到任何单一的理论、材料或社会政治意图的约束。

艺术家在抽象艺术中使用了哪些非传统材料？

20世纪70年代，豪瓦德纳·平德尔（Howardena Pindell）在纽约用打孔机的碎屑和香水来创作抽象画。

非再现的艺术

　　"抽象"是"形象"或"再现"的反义词。几千年来，世界各地的人们一直用抽象图案来装饰物品与建筑（见第164～165页）。然而，尽管艺术家不愿承认，但现当代抽象艺术与再现之间的距离，往往比他们声称的更近。例如，海伦·弗兰肯塞尔（Helen Frankenthaler）创作的泼彩油画就与风景画之间有某种相似性或联系。

真实和抽象
抽象艺术看似距离现实生活很远，但它们或许比看上去更接近再现。

这张抽象画象征着太阳从田野上落下

抽象艺术特有的元素	抽象艺术通常没有的元素
形式：强调作品的材料结构	形象：再现客观世界中的人和物
构图：作品的部分与部分之间，以及部分与整体之间的关系	叙事：抽象艺术与其他形式的艺术不同，它们通常不讲述故事
寓意：形状、笔触和色彩，可能有着特定的关联或意义	指称：抽象艺术中的元素并不会指代某个特定的对象

草间弥生

　　日本艺术家草间弥生（Yayoi Kusama）通过对抽象形状的重复——她著名的圆点——来创造抽象艺术。1969年，在一场抗议越南战争的"偶发艺术"中，她在裸体舞者身上画上了圆点。

抽象的起源

　　立体主义和未来主义之后，现代抽象艺术并不是同时从多个地方诞生的（见第204～205页）。在俄罗斯，艺术家从描绘"自然"转向纯粹的形状、颜色和线条，以寻找一种新的反精英美学；在苏黎世，汉斯·阿尔普（Hans Arp）和苏菲·陶柏-阿尔普（Sophie Taeuber-Arp）等达达艺术家们厌恶资本主义的价值观，认为正是这种价值观将人们引向了第一次世界大战中惨无人道的屠杀。因此，他们排斥再现的艺术手法。在历史上的一些特殊时刻，艺术家对现实主义与抽象主义的争论对现代艺术的发展起到了决定性作用。

卡济米尔·马列维奇（Kazmir Malevich）《白底上的黑方块》（ Black Square ）
1915年，马列维奇在一次展览上展出了这件作品，这成为至上主义的开端。

历史性艺术

世界各地的文明都用艺术来表现历史事件与历史人物。在15—19世纪的西方艺术中，人们将历史画视为最高级的艺术类型。

图解历史

历史主要以故事的形式存在，其中包括艺术表现，艺术极大地影响了我们看待过去的眼光。历史画是叙事性的绘画，描绘历史、圣经或神话事件，通常有着大规模的复杂构图，包含多个人物角色，描绘了戏剧性的重要时刻。它们往往更多地揭示当下的政治背景，而不是所描述的事件本身。

艺术应当传递道德法则，历史画则因其理性特征和深刻的寓意而备受珍视。形式和色彩应当是自然的，而笔触应当消失在平滑的画面之中。

雕塑和历史

　　雕塑一直是描绘历史故事、场景和人物的重要媒介；最著名的一个例子就是米开朗琪罗于1504年完成的雕塑《大卫》。古典风格的雕塑经常会表现市民形象，常被用作公共雕塑。这些作品表现了为社会所推崇的故事。一些雕像描绘了有争议的人物形象（如那些参与奴隶贸易的人），也引起了人们的反对和抗议。

现代艺术家是如何处理历史题材的？

当代艺术家，如泰莎·波芬（Tessa Boffin）和艾萨克·朱利安（Isaac Julien），用摄影和电影来表现不为人知的历史，在其中融入了丰富的想象。

因纽特人的故事

几千年来，因纽特人一直在用鲸骨和其他材料进行雕刻创作。英国的现代艺术家卡鲁·阿什瓦克（Karoo Ashevak）在因纽特人传统的启发下，运用表现主义风格创作了许多作品。

夸张的特征

1816年发生的一场可怕的海难，被搬上画布，成为名画《梅杜莎之筏》（*The Raft of the Medusa*）中充满美感的画面。

电视和新闻媒体

　　电视对历史事件的呈现可以潜入人们的思想，形成他们的视觉记忆（如美国总统J.F.肯尼迪被杀事件）。新闻媒体在构建现代史的故事中发挥着重要的作用。

视觉媒介影响着集体记忆

现代媒介

美化场景

描绘某一场景的绘画促使观众从一个特定的角度去观看历史事件。作品描绘的通常是战争等充满暴力的历史事件。

在画面中，地位较低的人物处于次要的位置，描绘得比较模糊

旗子标出了构图

被征服的敌人既衬托了胜利者的形象，又成为构图的一部分

为何历史画备受推崇？

在所有绘画类型的等级排序中，"历史画"被视为最高级的绘画类型，因为它对观众的知识储备提出了极大的挑战，也最考验艺术家的技法。

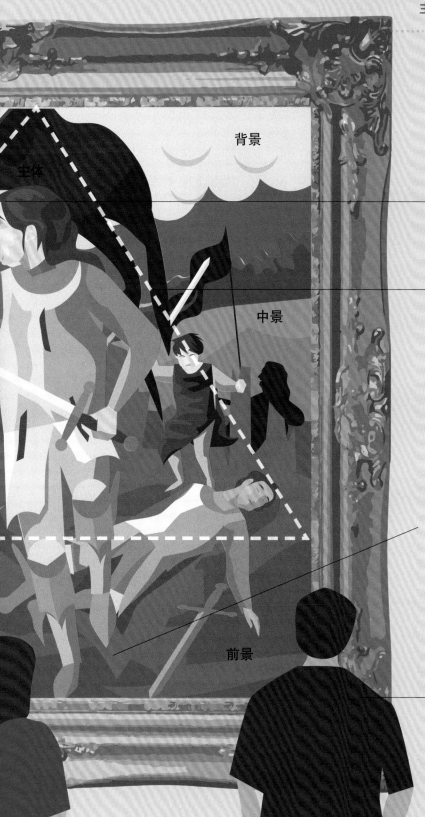

背景

主体

艺术家有时会用真实的肖像来表现历史题材

中央的三角形构图，突出了中心人物光辉的形象

中景

服装和其他细节通常属于艺术家的时代，而不是历史事件发生的时代

前景

观众通过艺术家的视角来理解这一历史事件

强有力的黑人权力拳头是一个简单但有力的重要形象的典范

涂鸦和街头艺术为艺术家提供了一个不依赖于画廊的公共表现形式

政治、社会与宣传艺术

艺术在本质上具有社会性与政治性，因为艺术是人们用来表现世界并相互交流的工具。人们会用艺术来表达政见、传达口号，从而使人们团结起来，推动社会变革。几百年来，艺术一直处于抗议与革命的核心地带。

艺术革命

艺术家通常会积极参与到政治生活中。例如，正是由于对第一次世界大战中的恐怖事件的抗议，达达主义才在北美洲和欧洲诞生。杜尚的《泉》（Fountain）（见第216～217页）是现代艺术中最著名的作品之一，它也被解读为一件表达政治抗议的作品。情境主义国际（Situationist International）是由一群艺术家和知识分子发起的社会文化运动，1968年，他们参与了在巴黎的抗议活动。1969年，艺术工作者联盟（Art Workers' Coalition）的艺术家们把他们的作品从巴黎的一家博物馆中撤回，以表示他们对越南战争的抗议。

极具影响力

简单

颜色鲜艳

大胆

特征
抗议艺术和激进主义通常会用简洁有力的图形来传达信息。在互联网时代，这样的图形能得到快速的传播。

抗议艺术的类型

有效的抗议艺术是用人们熟悉的沟通方式创作出来的。粘贴的手法在公共空间中的海报上已经得到了广泛运用，但电视和互联网出现后，激进艺术也不得不将精力集中在发起活动、制作符号上，努力制造可以通过电视和互联网传播的信息。艺术家也可以利用更传统的艺术形式和空间来进行抗议——美国艺术家兼艾滋病宣传者基思·哈林（Keith Haring）在画廊中大量展出他创作的绘画和素描，同时还创作壁画和雕塑作品。

海报
公共可视、高效，且成本低廉。

装置
互动性强的沉浸式装置可以引起强烈的情感波动。

投影
可以将大型的图像投影到建筑表面上。

涂鸦
可以被广泛的人群看到。

媒体抗议
激进艺术可以用任何媒介进行创作，但使用能广泛传播的媒介是最有效的。

艺术如何解决具体的社会议题？

美国摄影师南·戈尔丁（Nan Goldin）于2017年创立了"立即干预处方成瘾"（Prescription Addiction Intervention Now，P. A. I. N）——一个用行为艺术抗议阿片类药物行业的组织。

游击队女孩经常使用统计数据来抗议艺术界的性别歧视。

现代抗议艺术

当代的气候活动家团体，如"反抗灭绝"（Extinction Rebellion）或"地球上的不幸者"（Wretched of the Earth），都以激烈的视觉运动而著称。"反抗灭绝"的标志让人想起核裁军运动（Campaign for Nuclear Disarmament，CND），该组织曾多次参加行为艺术的抗议活动。在一次行为艺术活动中，打扮得如同幽灵的人们走上大街，用一艘粉红色的船将英国伦敦的街道封锁了起来。

在行为艺术中使用了象征性颜色

艺术抗议
2019年，"反抗灭绝"的成员们故意穿上血红色长袍，画上惨白的妆容，这种形象给人们带来极大的视觉冲击。他们用这种行为来强调气候危机的严重性。

流亡艺术家

许多艺术家是在远离家乡、流亡在外的境遇下进行艺术创作的。1973年，独裁者奥古斯托·皮诺切特（Augusto Pinochet）掌权后，塞西莉亚·维库纳（Cecilia Vicuña）被驱逐出智利。在流亡期间，维库纳持续地创作诗歌、绘画和纺织装置，以抗议皮诺切特的独裁统治。

维库纳用红色的羊毛创作了《太空中的一首诗》（A Poem in Space）

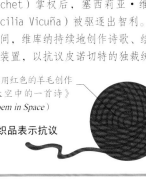

用纺织品表示抗议

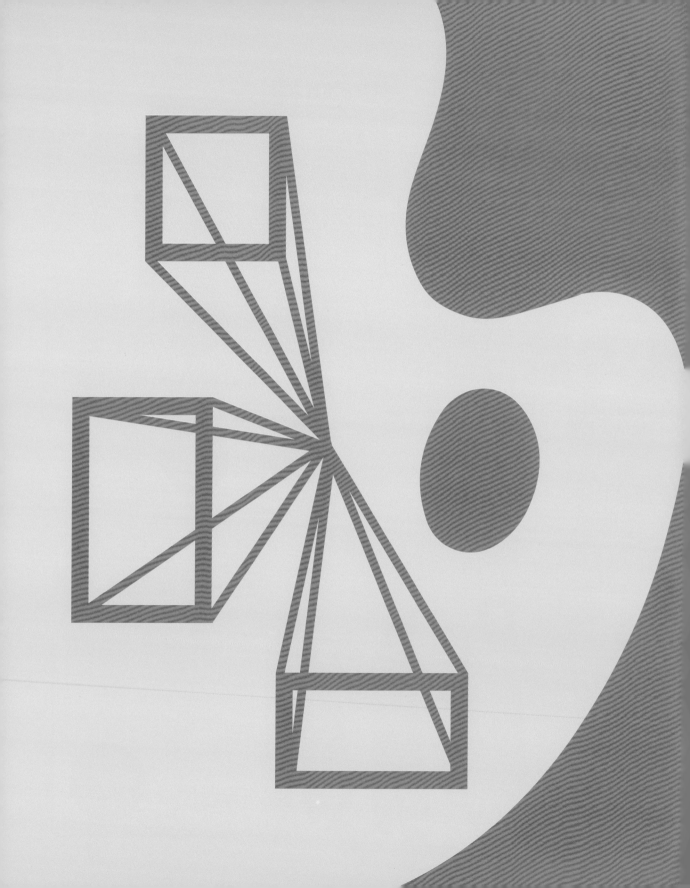

4

艺术的
构成

色彩的原理

17世纪中叶，英国科学家艾萨克·牛顿（Isaac Newton）发现，白光是由七种可见的颜色组成的，这就是可见光谱。每种颜色的波长都不同，可以被人眼检测到。当物体在不同程度上反射这些光时，物体就在我们的眼睛中呈现出了不同的颜色。这些原理影响了艺术家对色彩的理解与运用。

1000000

人眼平均能检测到100万种颜色。

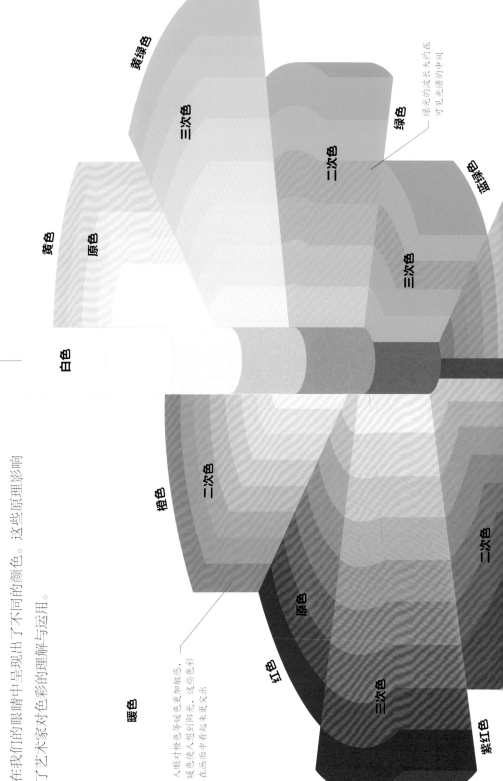

黄绿色

三次色

二次色

绿色

绿光的波长大约在可见光谱的中间

蓝绿色

三次色

黄色

原色

白色

白色的物品可以反射所有波长的光

橙色

二次色

原色

红色

三次色

暖色

人眼对橙色等暖色更加敏感，暖色使人想到阳光，这些色彩在画面中看起来更突出

二次色

紫红色

色相、明度和色调是什么？

色相指的是颜色的主要倾向，如偏红色或偏蓝色；明度指的是在色相不变的情况下，颜色的亮度；色调指的是在色相不变的情况下，颜色中有多少白色（颜色的亮度）；色调指的是在色相不变的情况下，颜色中带有多少灰度（颜色的灰度）。

白色

白光中包含了所有波长的光。当白光穿过一个玻璃棱镜时，它就会分裂成组成它的不同波长的光。红光的波长最长，紫光的波长最短。

玻璃棱镜

白光

黑色

黑色的物体会吸收所有波长的光。

原色

蓝色

冷色

三次色

紫蓝色

紫色

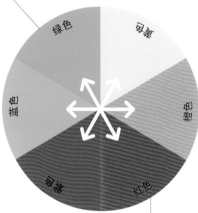

绿色和红色是互补色，绿色和蓝色是邻近色。

互补色

这个色轮上的每一个双箭头，指向的都是一对互补色。比如，绿色和红色，黄色和紫色。

绿色

如黄

蓝色

橙色

如绿

红色

红色和绿色是互补色，红色和橙色、紫色是邻近色。

色轮

这个色轮是三维的，它按照颜色的种类来和颜色之间的关系排列的。颜色的种类有原色、二次色和三次色（见下文）。颜色之间的关系有互补色、邻近色和同类色（见底部）。

原色、二次色、三次色

17世纪，爱尔兰化学家罗伯特·博伊尔（Robert Boyle）将红色、黄色和蓝色定义为三原色——这三种颜色是无法用其他颜色调出来的，但可以用它们调出其他所有颜色。把两种原色混合，就会产生绿色、橙色和紫色，被称为二次色。三次色则是用一种原色和一种二次色调出来的，如紫红色（洋红）或蓝绿色（青色）。点彩派画家保罗·西涅克（Paul Signac）在创作中运用对比强烈的原色和二次色的色点，创造出了强烈而生动的色彩。

互补色及其他

在色轮上，互补色是完全对立的一组颜色，指一对以合适比例混合后会产生白色（对光线来说）或灰色（对颜料来说）的颜色。例如，红色的互补色是绿色（由黄色和蓝色混合而成）。互补色之间的对比尤为强烈，当一对互补色并置时，二者的颜色看上去都更加鲜艳。在色轮上，相近的颜色被称为邻近色，邻近色看上去十分匹配与和谐。同类色是指相同而深浅不同的颜色。

眼睛对紫色、蓝色这些冷色没有那么敏感，这些颜色在构图中看起来往往在后退。

颜料

颜料是用来给作品上色的物质。颜料可以是天然的，也可以是合成的，由不溶性颗粒与水或油基黏合剂调和而成，涂抹在作品的表面。

据说，拿破仑是被绿色墙纸中的砒霜毒死的。

象征性的颜色

颜色具有象征性意义。在不同的文化中，颜色的含义会有所不同。白色代表希望与纯洁，黑色象征绝望与死亡，红色暗示愤怒与危险，而蓝色意味着平静与神圣，紫色象征皇室、魔法与权力，绿色则象征生育、生长与治愈，而黄色表达温暖、幸福与积极。

危险

皇室

自然

艺术的命脉

颜料的研发一直是艺术发展的关键。最早期的艺术家使用的颜料是用天然原料制成的。这些材料可以是无机的，如黏土、岩石和木炭，也可以是有机的，如蜗牛壳、植物和昆虫等。在今天，颜料可以是天然的，也可以是合成的。现代的颜料大多是无机颜料或合成有机颜料（在实验室中合成的）。一些早期的颜料中含有危险的有毒物质。

颜料	蓝色	黄色
名字	埃及蓝、钴蓝色、湛蓝色、普鲁士蓝、天蓝色、靛蓝、IKB（国际克莱因蓝）。	柠檬黄、镉黄、土黄、铬黄、钴黄
来源	湛蓝色是用天青石制成的；靛蓝色的原料是印度和埃及的一种作物；普鲁士蓝是第一种合成颜料，诞生于1708年。	第一种生产出来的黄色是土黄色，这是一种土质颜料；在一些文化中，人们也将黄金用作颜料；正黄（雄黄）是用砷制成的。
用途	从1901年到1904年，毕加索在蓝色时期的艺术创作中使用了普鲁士蓝，这也是日本浮世绘艺术家常用的颜色。	金箔制成的黄色颜料在古埃及、古罗马、拜占庭、中世纪和文艺复兴时期的艺术中被使用。

哪项发明对绘画创作产生了影响?

金属颜料管的诞生意味着艺术家可以离开他们的画室，在户外作画。同时，这也意味着颜料可以得到大规模的生产。

浅紫时代

1856年，化学家威廉·亨利·珀金在寻找医治疟疾的方法时发现了苯胺紫。苯胺紫成为第一批大规模生产的合成化学染料之一。苯胺紫在19世纪90年代十分流行，这10年也被称为"浅紫时代"（The Mauve Decade）。

浅紫色颜料 ——

大规模生产的颜色

红色	绿色	橙色	紫色

朱红、胭脂红、黄赭矿理红、深茜红、氧化铁红、绯红色、红褐、朱砂画、褚石红

钴绿、翡翠绿、土绿、孔雀石绿、铜绿、铬绿。

橙赭、雄黄、蜡黄、钴橙。

锰紫、泰利亚紫色、钴紫、浅紫

赭石红是一种来自法国的土质颜料；朱砂是一种内含大量汞元素的矿物；胭脂红是由胭脂虫制成的。

古埃及人使用土质的绿色颜料和由矿石制成的孔雀石绿；早期的绿色颜料中添加了砷。

古埃及和中世纪的艺术家用雄黄来作画；其他的橙色颜料都是由剧毒的物质制成的。

泰利亚紫色是由墨累斯蜗牛的黏液制成的；19世纪，浅紫色是以紫色的法国苹果花命名的。

17—18世纪，印度和波斯的莫卧儿艺术家用红铅（minium）来作画；用这一颜料绘成的绘画以"红铅"命名，被称为"细密画"（miniatures，字面意思是"红铅画"）。

印象派画家在创作中广泛使用绿色，一定程度上是因为当时发明出了新型的、更鲜艳的合成绿色颜料。

橙色备受拉斐尔前派画家们的青睐。印象派和后印象派的画家经常把橙色与其互补色蓝色并置，从而为画面增添活力。

在约公元前1.5万年的法国，艺术家用锰棒和赤铁矿粉在洞穴的墙壁上作画。这种罕见的颜色后来与皇室联系在了一起。

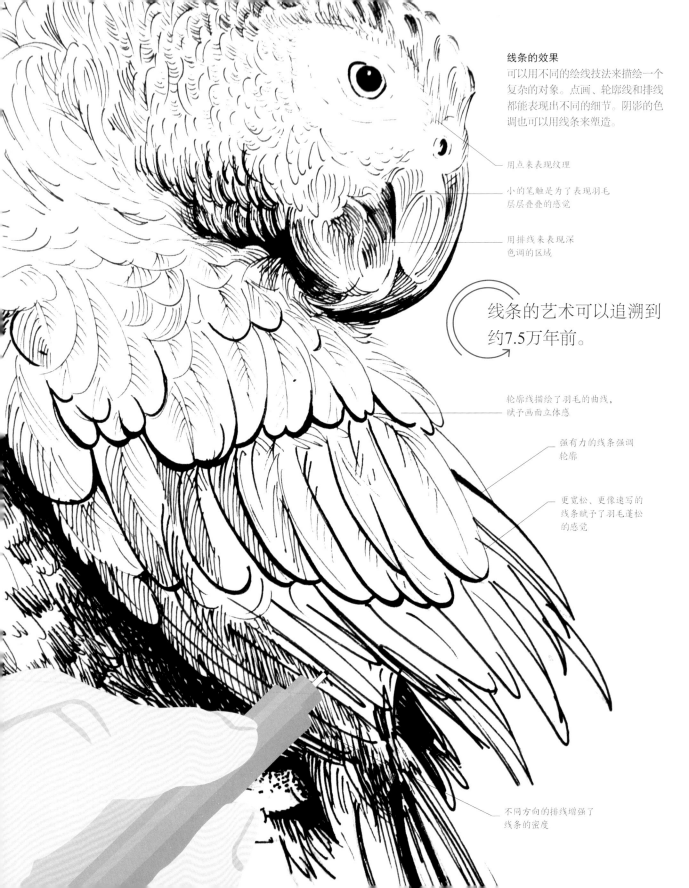

线条的效果
可以用不同的绘线技法来描绘一个复杂的对象。点画、轮廓线和排线都能表现出不同的细节。阴影的色调也可以用线条来塑造。

用点来表现纹理

小的笔触是为了表现羽毛层层叠叠的感觉

用排线来表现深色调的区域

线条的艺术可以追溯到约7.5万年前。

轮廓线描绘了羽毛的曲线，赋予画面立体感

强有力的线条强调轮廓

更宽松、更像速写的线条赋予了羽毛蓬松的感觉

不同方向的排线增强了线条的密度

线条

绘制线条是一种表达和确立形式与空间的方式，是极富表现力的手绘方式。在所有的艺术媒介中，线条都是一个重要的因素。

轮廓线

排线

点画

描绘线条

可以用线条来描绘轮廓，塑造空间和结构，表现色调变化。使用的材料不同、运用的技巧不同、线条的轻重不同，都会产生不同的画面效果。铅笔和石墨能画出精确的形状，而炭笔画出的线条则可以晕染与多次叠加（见第22～23页）。用版画印刷印出来的线条十分柔和，墨水印出来的线条像书法一般，极具表现力（见第24～25页）。在有限制的条件下作画有助于提高绘画技术，例如，在绘制一笔画的过程中，笔尖要全程保持在纸面上。

收边

平涂

技巧
轮廓线和排线为线条增加了密度与流动性；点画为画面增添了纹理；使用平涂或收边的技巧可以改变线条的性质。

线条的轻重
线条的深浅和粗细被称为"轻重"。比较重的线条能够表现出力量。

线条的质感
线条可以是粗糙的、光滑的、柔软的或坚硬的，这些特质就叫作线条的质感。

实的线条和虚的线条

实的线条，指的是画面上的一个明确的线性印记，它将两个点坚实地连接起来。当笔尖接触到纸面，并在其上移动且留下持续的印记时，线条就产生了。虚的线条可以用来表示轮廓和色调的变化。线条的轻重，以及线条间距离的变化，共同构成了线条的印记，观众的视觉思维会自行填补线条之间的缝隙。

实的线条
艺术家索尔·勒维特（Sol Le Witt）说："画的人不是真实的人，但画的线是真实的线。"

虚的线条
细小、反复的笔触营造出正负空间，这些空间的形状能让观众感受到线的存在。

为什么毕加索的速写如此受欢迎？

毕加索的速写看似简单，却捕捉到了一种童真、简单的感觉，他用直率又灵巧的线条表达出了快乐。

从二维到三维

线条可以从二维延伸到三维。艺术家可以使用金属线或类似的细材料，将线条绘画转化为空间形象。委内瑞拉艺术家格戈（Gego）以金属线绘画装置而闻名。

以立体形式存在的线条

三维空间的线条

抽象与几何

20世纪，一些艺术家将图形从形式中解放出来。他们开始研究几何图形的抽象并置，在创作中发挥它们的特性与象征性。俄罗斯–乌克兰艺术家卡齐米尔·马列维奇（Kazimir Malevich）创造出了一种只用几何图形的艺术语言，被称为"至上主义"（suprematism）。俄罗斯艺术家瓦西里·康定斯基（Wassily Kandinsky）患有共感症，这是一种感官交织的病症。在他看来，有机图形和几何图形的组合经常引发音乐的联想。

运用生动的色彩、几何图形、线条与纹理

创造出极富韵律的视觉体验，引起情绪波动

抽象
艺术家常在抽象作品中使用几何图形，因为几何图形可以创造出一种抽象的视觉空间，与日常可见的世界拉开距离。

有机形态

有机形态，可以解释为自由变形的形态，常常与自然形态联系在一起，人体也是有机形态的一种。有机形态可以是不规则的、弯曲的、流动的，赋予作品一种出人意料的不对称之美。美籍法裔艺术家路易丝·布尔乔亚（Louise Bourgeois）在她的绘画中用环环相扣的有机图形来表现运动、联结、自然与身体。在英国抽象画家吉利安·阿莱斯（Gillian Ayres）的笔下，流动的有机图形相互交融，使前景与背景失去了明确的界限。

用建筑的轮廓制造出一种运动感

有机建筑

有机形态可以表现人体

有机雕塑

简化的形状

想要理解一个结构复杂的形状，简化是一个高效的方式。经过观察，将形式、空间和物体提炼为最基础的形状，这有助于我们理解这些元素是如何被组合到一起的。在描绘人体时，将复杂的解剖结构简化为基础的几何图形组合，将有助于我们对人体比例的理解。

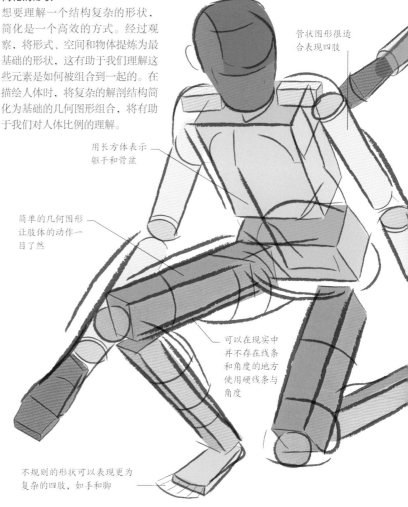

管状图形很适合表现四肢

用长方体表示躯干和骨盆

简单的几何图形让肢体的动作一目了然

可以在现实中并不存在线条和角度的地方使用硬线条与角度

不规则的形状可以表现更为复杂的四肢，如手和脚

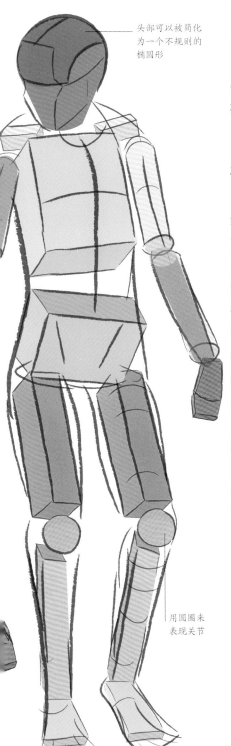

头部可以被简化为一个不规则的椭圆形

用圆圈来表现关节

图形

　　一个图形可以被定义为一个二维的封闭空间。图形既可以是几何和数学意义上的形状，如圆形、方形或三角形，也可以是有机的、不对称的、自由流动的形状。

有机与几何

　　所有图形都有其特定的性质，如结构性、对称性、流动性或自发性，艺术家可以在具象或抽象的艺术创作中利用这些特性。在抽象作品中（见第78～79页），可以将有机图形与几何图形结合起来，从而在作品中给人以不同的速度感。在具象艺术中，形状在艺术家观察与表达的过程中都发挥着中流砥柱的作用。由物体组成的形状叫"正形"，而在物体周围的空间叫"负形"或"负形空间"。通过观察正形和负形，艺术家可以更深刻地理解图形在空间中的存在方式。图形与形式（见第96～97页）相关，而形式既包括图形，也包括三维的形状。

安东尼·高迪（Antoni Gaudí）的建筑设计受到了自然和有机形态的启发。

有形状的表面

　　一些艺术家挑战了传统画布的直线边缘，开始探索其他的画布形状，这让观众开始关注画作的边缘，关注画布与所处环境之间的关系。美国艺术家埃尔斯沃斯·凯利（Ellsworth Kelly）将绘画推向了雕塑的领域，画作在墙上投下的阴影为作品添加了新的维度。

非常规的形状

绘画成为雕塑

庞大的、有形状的画布

形式

　　艺术品的形式与图形有关，但也包括艺术品的质量、体积、重量与结构。对于形式有两种理解，一是艺术品自身的整体形式和物理性质，二是艺术品所表达和描绘的事物的形式。

用形式来创作

　　形式是一种三维的图形，不是出现在绘画中，就是出现在雕塑上。在二维的艺术作品中，形式可以表现为色调、立体感、尺度和空间关系。艺术家用光影效果来构成形式，利用不同亮度的对比来制造一种有立体感的形式。雕塑中的形式，指的是雕塑的形状、结构和尺寸，以及长、宽、高的组合。

什么是形式主义？

形式主义是一种将形式与视觉性视为艺术品的核心元素的创作理念。

雕塑的形式
这个立体的半身像规模巨大，给观众带来了强烈的视觉冲击。雕塑在空间中的呈现方式会对观众的解读产生影响。

规模
1:1的规模适用于现实主义的作品，而放大的规模则可以增加形式的感染力。

对比
在作品的形式中使用明暗对比，以增加立体感和存在感。

并置
在绘画中，平面区域中并置的形式增强了作品的立体感。

底座抬高了雕塑，改变了观众欣赏雕塑的角度

现成品
艺术家强调现成品的形式，以突出物品的文化内涵。

从生活中寻找原型
在创作绘画与雕塑时，从生活中汲取灵感，这让艺术家可以直接与对象的形式建立连接。

抽象的形式
抽象的形式是非具象的。抽象艺术用形状、颜色与姿势来组成作品的形式。

破坏形式

　　一些雕塑家会以意想不到的方式使用雕塑材料，以此来操控观众对雕塑形式的感知。英国雕塑家朱利安·怀尔德（Julian Wild）用不锈钢一类的工业材料来表现大自然中的形式与颜色，他将金属材料打成结，或者将金属从雕塑的主体上剥离下来，露出其中隐藏的颜色。

扭曲、有机的形式，与材料本身的特性产生对比

打结的钢铁

观众可以在雕塑周围漫步，从不同角度欣赏雕塑，这被称为全景雕塑（sculpture in-the-round）

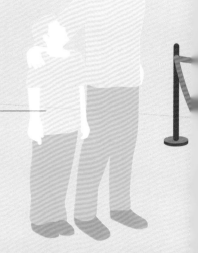

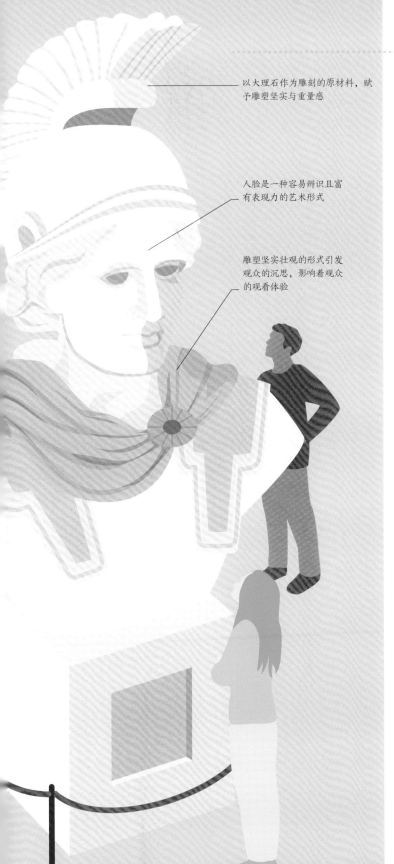

以大理石作为雕刻的原材料，赋予雕塑坚实与重量感

人脸是一种容易辨识且富有表现力的艺术形式

雕塑坚实壮观的形式引发观众的沉思，影响着观众的观看体验

在观察中作画

从生活中汲取绘画的灵感，可以让艺术家更深刻地理解物体的形式，理解形式在空间中存在的方式。静物画（见第70～71页）是一种基于观察的绘画研究——经细致、详细的观察，艺术家用写实或抽象的手法，将三维的事物以二维的形式表现出来。从不同的角度描绘人或物，可以加深画家对其形式的理解，而观察物体的负形空间则有助于表现物体所处的环境。

光线照射在物体上

阴影增强了画面的形式

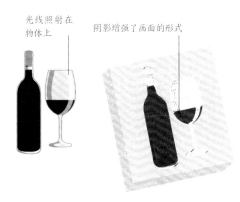

静物与形式

仔细描绘物体或人体上的阴影，或者着重刻画对象的阴影与反光，可以增强画面的立体感。

可以在三维艺术的创作中用图案与颜色来掩饰作品的体量。

隐含的质感

在绘画中，可以通过制造视错觉来表现物体的质感，即画家可以画出物体的质感。比如，在画油画时加入溶剂，就可以让画布具有墙壁一样粗糙的质感；在绘画时运用小笔触和晕染的技法，可以画出皮毛的质感；在画布上涂上一层半透明的丙烯，可以给人一种玻璃般的感觉。使用这种方法，艺术家不用在画布上添加其他任何物质或材料，就可以表现出质感。

20世纪20年代，安妮·阿尔伯斯（Anni Albers）编织出了富有革命性、极具质感的艺术作品。

生物的

皮肤的色调给人一种温暖的感觉

头发上精细的高光

通过描绘头发上的高光来打造头发的质感，高光是顺着头颅的形状来描绘的。皮肤柔软的质感是通过晕染暖色调的颜料表现出来的。

湿润的

波浪之间玻璃一般的部分

利用高光表现出阳光照射在海浪上

通过闪光的波澜，以及海浪与湛蓝的海洋之间的对比，大海的质感被表现了出来。画布上的笔触可以表现出海浪的运动。

粗糙的

用细小的笔触表现出粗糙的质感

色调柔和的大块区域

用干燥的笔触层层堆叠，打造出沙子粗糙且平坦的质感，底层的颜色依稀可见。

平滑的

云朵柔软的质感是用画笔轻扫出来的

柔和的晕染

层层加深的颜色

通过柔和的晕染，以及高光与阴影之间的对比，画家塑造出了白色织物平滑的质感。布料本身看上去是很光滑的。

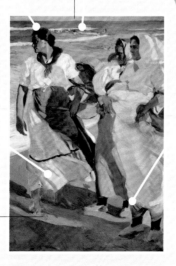

沙子的颗粒感是用粗糙的笔触绘制出来的

质感的结合

这幅画结合了许多不同的质感，每一种质感及其表现手法，都有微妙的不同，既确保了这幅画看起来是一个整体，也能给观众带来真实的视错觉，创造出一个富有情调的画中世界。

质感

质感指的是物体表面的外观，或是它给人的感觉。例如，作品的质感可以是粗糙不平的，也可以是平坦光滑的。艺术家可以用艺术技法来表现物体的质感，也可以用物理手段打造质感，这取决于艺术的类型，以及艺术家想要的效果。

真实的质感

真实的质感，指的是艺术家在创作中运用一个物体或平面真实、可被感知的质感来传达情感、信息和感觉。每一种雕塑材料都有自己的"语言"。例如，黏土可以被塑形，但同时它也具有直接性，因为它可以直接地反映艺术家用手塑形时留下的印记；石膏有一种冷淡且平静的质感，能够在模铸时很好地表现精微的细节；钢铁一类的金属材料可以被镜面抛光，也可以保留其原先的工业质感。

粗糙和平滑
艺术家在制作雕塑时对质感的运用会对观众"解读"雕塑的方式产生影响。平滑且经过抛光的质感能给人一种宁静、虚空的感觉，而粗糙的质感会让人联想到活力、直接。

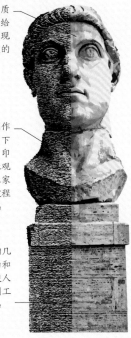

平滑的质感可以给人一种现实主义的感觉

在雕塑制作过程中留下的可见印记，能让观众与艺术家的创作过程产生共鸣

光滑的几何平面和转角使人联想到工业制品

抽象或不同寻常的质感

用抽象的方式打造质感，会得到意料之外的效果。在一张抽象绘画中，颜料厚涂与平涂之间的过渡区域能让人感受到不同的视觉速度。在雕塑中，抽象的质感能给人触觉般的感受。

用不寻常材料打造出的视觉效果

意料之外的质感

梵高是怎么画出富有质感的作品的？

梵高用小笔触将互补的颜料厚涂在画布上，创造出富有动感的画面。

材料与效果

在绘画时，可以在画布上用一些工具来打造不同的质感。可以用刮刀、钢丝球和砂纸来刮擦画面，也可以将白垩粉和蜂蜡等物质加到颜料中，以增加颜料的黏稠度。

厚涂法
厚涂法指的是将颜料厚厚地涂到画面上。艺术家经常用刮刀将颜料厚涂到画面上。

厚厚的颜料在画布上凸起来

沙子和颗粒
在颜料中加入沙子或细小的颗粒，甚至水泥，能够制造出一种建筑般的感觉。

颗粒纹理显示石头表面

梳子
可以用现成或定制的刷子或梳子在颜料上刷过去，制造出平行的凹槽。

密集且重复的线条创造出一种统一感

纸与布
纺织品与纸吸收颜料的方式不同，可以制造出质感——无论是精美的丝绸还是粗糙的手工纸。

布

纸

 在黄昏时分，物与物之间的距离最难以分辨，因为此时色调之间的对比最弱。

装置艺术中的光

　　装置艺术家经常用光和投影来变换物体的形态。英国艺术家科妮莉亚·帕克（Cornelia Parker）用一个小屋"爆炸"后的碎片创作雕塑，并用定向光源来增强雕塑的投影，使之更具戏剧性。

在装置中心的光源

人物的剪影显得神秘又硬朗

台阶产生有棱角的高光

高对比度

　　高对比度的运用，向我们展示了强烈的光影对比是如何创造戏剧性并表达情感的。阴影中的台阶将画面引向了被强光照亮的区域，这里运用了表现主义的构图，即用强烈的明暗对比与罕见的视角来增强画面的张力。画中的人在强光的照射下变成了剪影，令画面描绘的故事变得神秘和隐晦起来。

戏剧性的场景

这张图片描绘了都市中的一个普通场景，图中的人物正在走向一个台阶。然而，由于艺术家使用了高对比度的手法，场景中充满了不祥的戏剧性，令人隐约感觉有大事即将发生。

在背景中，色调的变化减弱，使前景与后景拉开了距离

对比强烈的黑、白两色构成了具体可辨的形状

光影与对比

在各类艺术创作中，艺术家都可以运用光影和对比来塑造作品的形式，从而制造视错觉、营造氛围。一些材料尤其适合制造强烈的对比效果，如炭笔、粉笔、喷漆与模板。对图像进行数字处理也可以增强画面的对比。

艺术中的"明暗对比法"是什么？

"明暗对比法"（chiaroscuro）指的是用光与影的对比来表现立体的物体。在绘画领域，这种方法是由文艺复兴时期（见第176~177页）和巴洛克时期（见第182~183页）的艺术家发扬光大的。

丰富色调的变化

探索光影的力量，突破有限的色调范围，在绘画中是十分重要的。当画家在观察生活时，将眼睛眯起来是一个很有用的方法。这样可以拉开对比、增加戏剧性，从而识别出所画的场景中最亮和最暗的区域，然后在这个明暗的范围之内塑造场景，这是一个丰富色调变化的好办法。使用剪影，用一个定向强光为该场景打光，或者是在黑暗的空间中点亮一个物体，这些方法都有助于丰富画面的色调变化。

更扁平的场景　　　　　景深感更强

明与暗
对比上面的两张图片，明暗之间的对比增强了。右图有更强的景深感，光打在场景的正中，仿佛在邀请观众走入图中。

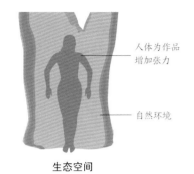

生态空间

空间与环境艺术

艺术家可以将自然世界作为艺术创作的空间，甚至可以将风景和户外空间直接作为艺术媒介（见第114页）。此类艺术常常旨在引起人们对环境问题的关注。利用风景，艺术家可以突破艺术作品的常规尺寸，创作出史诗级的作品，同时也可以打破人们对于艺术品该是什么样、该如何欣赏的预期。艺术家也可以用身体来探索空间。横跨多个艺术领域的艺术家安娜·门迭塔（Ana Mendieta）创作了超200件作品，在这些作品中，她置身于户外环境中，将其所处空间与环境作为创作雕塑与行为艺术的媒介。

空间

从所有形式的艺术作品中，都可以看到对空间的创造、暗示和操控。可以用空间来创造景深感，空间自身也可以作为立体艺术的媒介。

图像空间

图像空间指的是用平面的图像描绘空间。也就是说，图片的表面仿佛是透明的，平行地置于画家的面前，透过这个"透明的表面"，观众可以在图像中看到一个想象出来的空间。对想象空间的描绘得益于几何透视学在15世纪的发展。在现当代艺术中，可以用许多不同的方式来建构空间。例如，可以用透视法拉开前景、中景与背景之间的距离；可以分层使用抢眼和不抢眼的颜色；可以让物体相互交叠，并通过物体之间的大小对比来创造空间感。

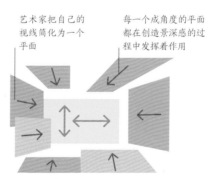

艺术家把自己的视线简化为一个平面

每一个成角度的平面都在创造景深感的过程中发挥着作用

用平面建构空间
呈不同透视角度的平面逐渐后退至画面所在的平面上，从而制造出一种空间感和距离感。

几何透视法
艺术家可以运用透视法、不同的平面、图案与形状等元素，在绘画或其他二维艺术品中建构出图像空间。人物形象可以为图像中的空间增加张力与内涵。

装置艺术品利用"空间"的概念，为观众提供了更全面的沉浸式体验。

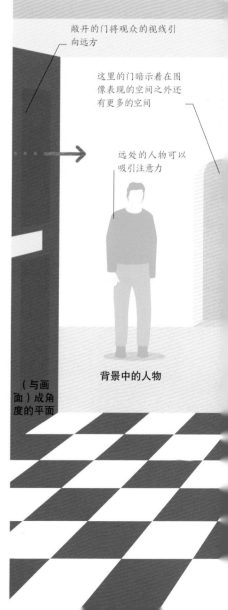

敞开的门将观众的视线引向远方

这里的门暗示着在图像表现的空间之外还有更多的空间

远处的人物可以吸引注意力

（与画面）成角度的平面

背景中的人物

内外空间

装置艺术家经常探索空间的个性，探索内外空间的关系。在宁静简约的室内空间中，詹姆斯·特雷尔（Jomes Turrell）用窗户框出外面的天空，构建出一个供人冥想的空间。

模糊了艺术、自然与建筑之间的界限

框出天空

雕塑创作是如何利用空间的？

雕塑可能会包含一些负空间，亨利·摩尔创作的人形雕塑上的孔洞就是一例。雕塑作品也可以和其所处的空间产生互动。

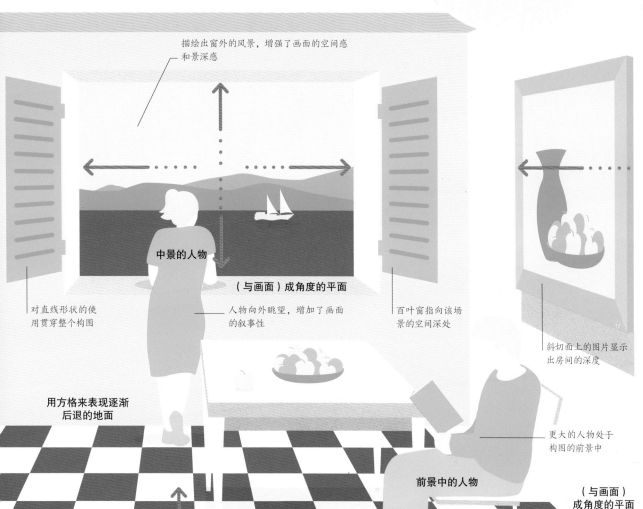

描绘出窗外的风景，增强了画面的空间感和景深感

中景的人物

（与画面）成角度的平面

对直线形状的使用贯穿整个构图

人物向外眺望，增加了画面的叙事性

百叶窗指向该场景的空间深处

斜切面上的图片显示出房间的深度

用方格来表现逐渐后退的地面

更大的人物处于构图的前景中

前景中的人物

（与画面）成角度的平面

（与画面）成角度的平面

在其于1525年出版的著作中，阿尔布雷希特·丢勒首次阐明了两点透视。

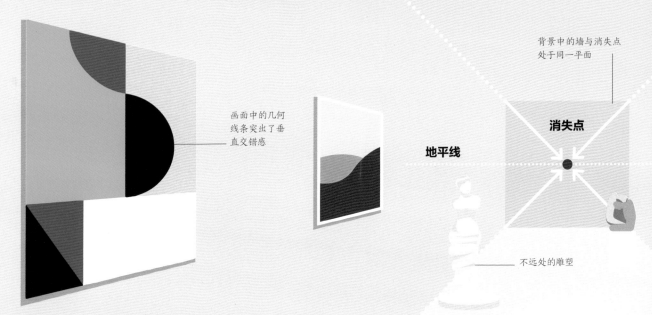

透视线

背景中的墙与消失点处于同一平面

消失点

地平线

画面中的几何线条突出了垂直交错感

不远处的雕塑

线性透视

若要在画面中制造景深感，就需要使用特定的技术，还要有技巧地运用透视法。艺术家运用系统的线性透视法，用直线在绘画中建构出有深度的空间，从而将现实的世界准确地转移到纸张或画布上。

线性透视的原理

在感知空间的深度时，离观众更近的东西看上去会比远处的东西更大。例如，在一幅画的前景中有一棵树，那么这棵树就可能会比远处的山峦更大。在二维的平面上，这种大小的差异会给人一种在空间上逐渐后退的感觉，而为了达到这种效果，艺术家需要运用三个元素来组成透视：地平线，其作用是将天与地划分开；透视线（对角线），随着画面中空间深度的增加，透视线向远处退去；消失点，也就是所有透视线的汇合处。

视点

视点（vantage point）指的是观众在观看画面时应该处于的位置。地平线的高度会影响视点的位置。如果地平线较高，观众就会产生一种可以步入画中的感觉；如果地平线较低，观众便可以用俯视的角度观看画面。位于画面中心的地平线能够赋予构图一种平衡感。

观众

透视线

多点透视

绘制在地平线上只有一个消失点的图像时，艺术家会运用单点透视法。如果艺术家想要准确地将完全正对自己的一条马路、一条走廊或一座建筑复制到画布上，他们就会使用这种透视法。早期的透视法会先确定一个消失点，再在此基础上深入描绘，使笔下的场景变得更加逼真。

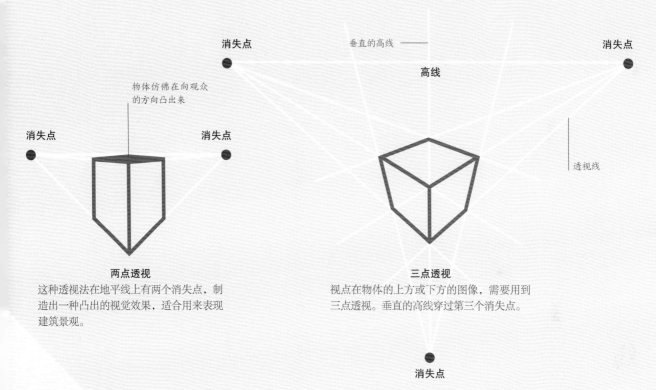

两点透视

这种透视法在地平线上有两个消失点，制造出一种凸出的视觉效果，适合用来表现建筑景观。

三点透视

视点在物体的上方或下方的图像，需要用到三点透视。垂直的高线穿过第三个消失点。

有哪些艺术家运用了布鲁内莱斯基在透视学上的研究成果？

米开朗琪罗、达·芬奇与波提切利等文艺复兴时期的艺术家运用这一透视体系创作出了精妙绝伦的画作。

菲利波·布鲁内莱斯基

文艺复兴时期的意大利建筑师菲利波·布鲁内莱斯基（Filippo Brunelleschi）在1415年左右提出了线性透视的理论，他用两幅描绘佛罗伦萨洗礼堂的绘画演示了单点透视的原理。布鲁内莱斯基的研究成果改变了绘画的面貌，开创了逐步走向写实的绘画新纪元。

佛罗伦萨洗礼堂

透视错觉

　　文艺复兴时期，达·芬奇等一批艺术家首次指出：当风景向远处后退时，其色调与色彩也会随之变化。在绘画中，这叫作"空气透视法"，也叫"大气透视法"。同时，画面中的人与物也容易在短缩法和其他的视错觉的影响下变形。

空气透视法

　　当我们眺望远处的风景时，远处的建筑、树木及其他物体看起来都很模糊，轮廓和细节变得不清晰，色彩的对比度减弱，还笼罩着一层蓝色调。只要对色彩进行微妙的调整，并在暖色调的前景和冷色调的背景之间施以柔和的色调变化，艺术家便可以在画面上表现出空气透视现象，创造出一种景深感。

什么媒介可以运用空气透视法？

油画可以用一层层薄薄的颜料叠加，表现出柔和的色调变化；再在前景用颜料厚涂，制造出肌理。水彩画可以用洗色技法画出层次丰富的色彩。

背景

中景

前景

短缩法

短缩法（foreshortening）是一种用于描绘具有纵深感的物体或人体的透视技巧。短缩指的是当人们从远处或从奇怪的角度观看一个物体时，人眼会感受到物体发生变形。例如，如果画家在描绘一个斜倚的人体时采取从人物的脚底往上看的视角，那么人物的脚就会看起来异常大，而人体离观众最远的部分，则会看起来特别小。

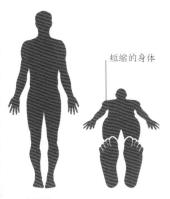

短缩的身体

空间感
用短缩法表现人物时，人体的腿部与胸部看上去更短，制造出一种景深感。

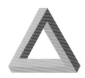

不可能实现的图形

彭罗斯三角形是由奥斯卡·罗特斯维尔德（Oscar Reutersvärd）于1934年设计的，这是一个无法实现、自相矛盾的图形。它的三条棱看上去指向相反的方向，但似乎又是连接在一起的。

彭罗斯（the Penrose triangle）三角形

艺术家J. M. W. 透纳从事透视法的教学长达30年。

空气中的微粒
阳光照射在大气中的水分和细小粉尘上时会发生散射，由于蓝光最容易被散射，所以远处建筑的色调会偏蓝。

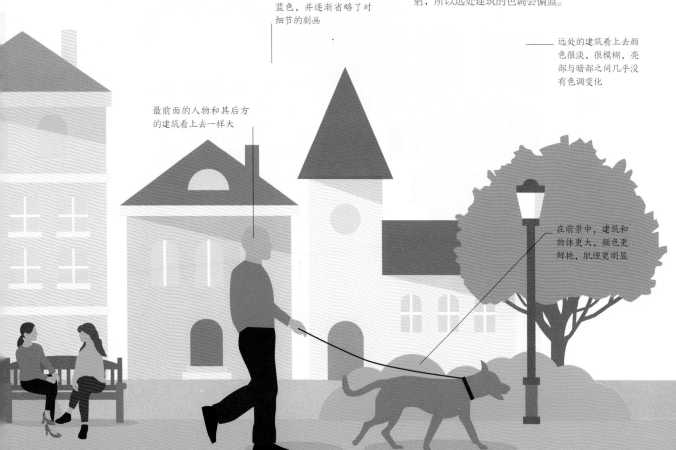

中景的建筑被画成了灰蓝色，并逐渐省略了对细节的刻画

最前面的人物和其后方的建筑看上去一样大

远处的建筑看上去颜色很淡，很模糊，亮部与暗部之间几乎没有色调变化

在前景中，建筑和物体更大，颜色更鲜艳，肌理更明显

主题

主题指的是艺术作品主要表现的对象。主题可以影响艺术品的材料、视觉语言、尺幅，以及观众的感受，是习作与富含意蕴的艺术品之间的根本区别。

艺术主题的大致种类

艺术家在选择创作的主题时，可以想一想自己感兴趣和关注的事物。有一些艺术家会将自己的个人经历与更宏大的主题结合起来，如将自己的身份、经历与种族、性别等议题联系起来。另一些艺术家则会从政治动机出发，或是在历史事件的基础上进行艺术创作。还有一些艺术家认为，其使用的材料本身就是作品的主题。通过对材料的处理，这些艺术家探讨了有关时间与变化的议题。分析艺术家所采用的视觉语言，可以帮助观众更好地理解作品的主题。

**作品的标题和
主题之间有什么联系？**

作品的标题可以直接描述作品的主题，也可以是讽喻的、神秘的或是模糊的。有的标题甚至会赋予作品新的含义。

动物是已知最早的艺术主题之一，远古时代的人们将动物的形象画在洞穴的墙壁上。

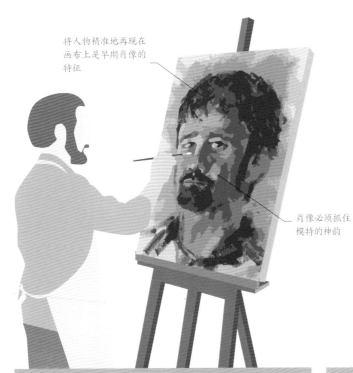

将人物精准地再现在画布上是早期肖像的特征

肖像必须抓住模特的神韵

肖像
在漫长的历史中，人们一直用肖像（见第64～65页）来强化社会的等级制度，如描绘皇室人物的肖像，肖像同时也是一扇展现人类历史的窗口。肖像中时常含有物体、衣服一类的视觉线索，让我们得以一窥艺术家对画中人物的看法。

静物画中可能会有很多象征，鲜花就是其中一种

静物画
静物画（见第70～71页）是一种带有寓意的艺术主题，经常会被用来暗示繁荣或死亡，17世纪的荷兰画家就常常这样做。20世纪，乔治·布拉克、保罗·塞尚等艺术家通过创作静物画来研究艺术表现技法。

历史上的主题

在过去，艺术家创作的主题往往源自广为流传的传奇和故事。后来，艺术家逐渐拓宽了他们的视野，开始在创作中更多地描绘日常生活中的对象，表现非叙事性的主题，这使他们能够更好地表达自己的身份，创作出更具包容性的艺术。

信仰
宗教艺术是一种用图像向观众传递宗教思想的方式。

叙事
历史、神话与宗教主题的作品，都是在讲述故事。

风俗
从17世纪开始，描绘日常生活场景的绘画逐渐流行起来。

生活对艺术的影响

艺术家是其所处环境的产物。艺术家接触到的媒介、人，以及他们所处的环境，这些外部因素，与他们的记忆、思想与心理状态等内部因素，共同对他们的艺术作品产生着影响。

外部的环境因素　　个人的思考与感受

外部与内部的
影响相结合

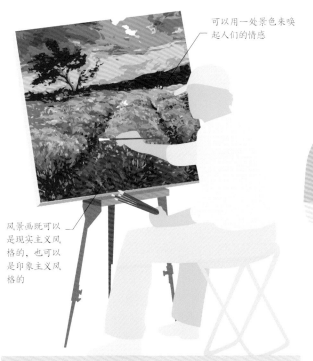

可以用一处景色来唤起人们的情感

风景画既可以是现实主义风格的，也可以是印象主义风格的

风景画
风景画不仅是对自然的描绘，还是对时代精神的反映。例如，古典时代的风景画有序且平静，浪漫主义时代的风景画则狂野且充满张力。风景画也可以传达社会和政治的信息，保罗·纳什（Paul Nash）笔下的第一次世界大战的场景就传达出了战争的恐怖。

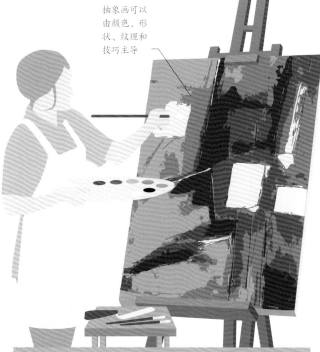

抽象画可以由颜色、形状、纹理和技巧主导

抽象画
一些艺术家将生活中的形式简化为几何或有机的抽象形状，另一些艺术家则在创作中表现出哲学和富有革命性的思想，他们觉得只有用抽象的形式，才可以将这些主题表达出来。

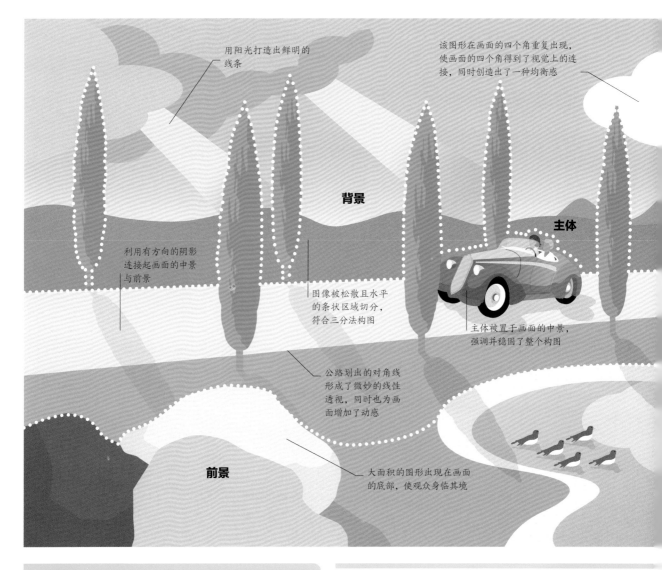

用阳光打造出鲜明的线条

该图形在画面的四个角重复出现，使画面的四个角得到了视觉上的连接，同时创造出了一种均衡感

背景

主体

利用有方向的阴影连接起画面的中景与前景

图像被松散且水平的条状区域切分，符合三分法构图

主体被置于画面的中景，强调并稳固了整个构图

公路划出的对角线形成了微妙的线性透视，同时也为画面增加了动感

前景

大面积的图形出现在画面的底部，使观众身临其境

三分法

三分法是艺术家在创作二维作品时可以使用的一种简单的构图法则。使用三分法，就是要在图像上覆盖一个虚拟的3×3的网格，按照这个结构来安排画面的焦点。这样去组织画面的元素，就可以创造出均衡、有趣且赏心悦目的画面。

简单的网格

构图的方式

在古往今来的艺术中，有些基础的构图方式与策略一直被沿用至今。这些构图方式与策略能够建立画面的结构，并将其他元素，如人物、物体、颜色和空间组织在这个结构之中。现代艺术的构图有时会合并或颠覆这些构图技巧，或者在同一幅画中将不同的构图方式与策略结合起来。

三角构图法

常见于文艺复兴时期的绘画中，把画面中的元素用三角形的形式组织起来，创造出充满活力的构图。

构图

"构图"这一专业术语指的是艺术作品的结构，以及其中的各个元素如何通过排列和组合创造出整体的视觉效果。艺术家在开始创作之前就会考虑作品的构图。

背景中的物体创造出一种距离感和景深感

中景

前景中的图像吸引了观众的目光，增加了画面的视觉趣味

反复推敲的结构

作为在描绘二维作品时最常见的专业术语，"构图"是艺术家用以引导观众欣赏作品的一种方式。艺术家会利用图像空间的结构来制造动感、安排画面的重点。构图不仅指的是元素在画面上的排布，还包括画面的结构安排，以及虚实深度与画面表面之间的关系。

元素的结合
艺术家运用构图，将不同的元素结合起来，从而创造出需要的效果。透视、景深平面、物体大小的鲜明对比，以及带角度的线条，都可以增加画面的戏剧性和视觉效果。

艺术家在写生的时候如何构图？

在写生的时候，艺术家可以用一种矩形的取景器来"框选"不同的场景，以寻找最佳的构图。

平衡的构图创造出一种和谐感。

中央构图法
这是创作肖像时常用的构图方法，这种构图风格很简洁，将人物置于画面的中间，使观众的注意力集中在人物身上。

斜线构图法
构图中的斜线可以在艺术品中创造出动感。斜线将观众的视线从画面的一角引向另一角，让观众感觉图像延伸到了画面之外。

垂直构图法
画面中的各个元素以垂直的形式进行排列，让观众感受到物体的高度或长度，这种感受可能会令人不安，也可能会给人一种宏伟感。

焦点构图法
艺术家可以运用透视法或距离感来把观众的视线引向一个焦点。这种构图法还能变得更加复杂，可以在一个画面中设置多个焦点。

不对称构图法
不规则的构图能够令人眼前一亮，不对称的画面迫使观众的目光在画面上游离，令人感受到混乱与变化。

无焦点构图法
这种构图是平面的，而非立体的。在平面上留下重复的印记，制造出运动的感觉。

视角

视角指的是艺术家呈现作品的方式，以及作品描绘的主体与观众之间的关系。视角既可以是作品中隐含的视角，如绘画中表现对象的视角，也可以是对艺术品的陈设。

别出心裁的位置

艺术家可以操控观众观看的角度，从而使艺术品产生特定的效果。在绘画中，可以用几何透视、图片裁剪与重影等技术来在画面上创造出特殊的视角。而在雕塑与装置艺术中，观众欣赏作品的方式，以及他们在三维空间中从各个角度观察作品的方式，都在其艺术体验中起着关键的作用。

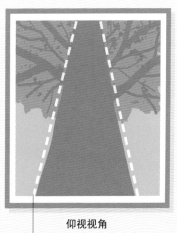

仰视视角

较低的视角能够加强物体的体量感

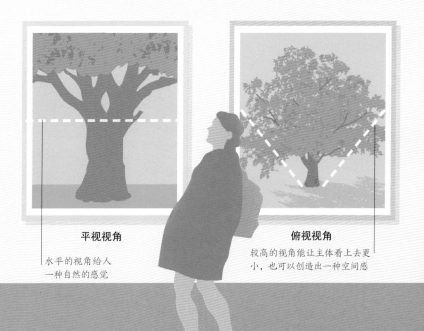

平视视角

水平的视角给人一种自然的感觉

俯视视角

较高的视角能让主体看上去更小，也可以创造出一种空间感

不同的视角

当观众仰视画中的主体时，他们可能会有一种雄伟厚重之感。平视的视角能够给人一种亲密感，而俯视的角度可以产生令人眩晕的高度感。

罕见的视角

绘画中的视角与透视法的运用密切相关（见第104~107页），运用透视法，艺术家可以在画面中建构起扭曲的空间，也可以在画面中融合多个视角。在一幅画中描绘不同的空间，使视点随着构图变换，打破了从前景、中景到背景的惯例。有些艺术家会使用富有创造性的视角，比如，将主视角的画面与一个离观众更近的物体拼贴在一起，这可以丰富画面的叙事技巧，也能为作品增添一种戏剧性。

近景剪接

剪接近景，或者将表现对象放大，可以描绘出大场景中的一角，打造出一种充满戏剧性和电影感的视角。

闪过

画面的焦点在前景中快速闪过，并逐渐退向远方，可以让观众仿佛置身于画中世界。

看穿

用亮色突出画面后方或在画面之外的空间，能够产生一种层次感，从而吸引观众的注意力。

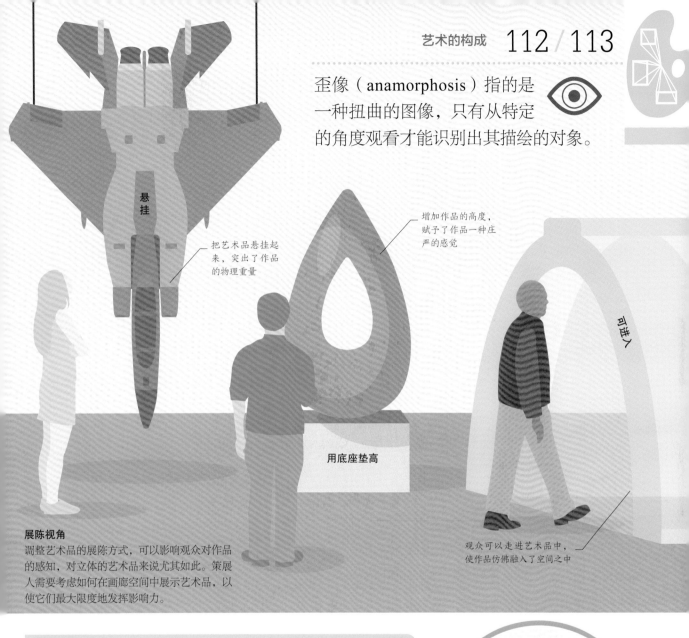

歪像（anamorphosis）指的是一种扭曲的图像，只有从特定的角度观看才能识别出其描绘的对象。

悬挂

把艺术品悬挂起来，突出了作品的物理重量

增加作品的高度，赋予了作品一种庄严的感觉

用底座垫高

可进入

观众可以走进艺术品中，使作品仿佛融入了空间之中

展陈视角

调整艺术品的展陈方式，可以影响观众对作品的感知，对立体的艺术品来说尤其如此。策展人需要考虑如何在画廊空间中展示艺术品，以使它们最大限度地发挥影响力。

视角的转换

在装置艺术的创作中，视角往往有更大的发挥空间。当观众在装置作品中走动时，视角随之转换，能给人一种不断变化的体验。视觉艺术家皮皮洛蒂·瑞斯特（Pipilotti Rist）将图像投影在悬挂着的欧根纱布上，打造出一个沉浸式的环境。视角变化给观众带来一种如梦如幻的感受，挑战他们对空间的固有理解。

维米尔是如何创造出如此逼真的视角的？

维米尔（Vermeer）可能是用暗箱把某一空间中的图像投影到他的画布上，这样他就可以准确地在画布上再现这个场景。

用颜料描绘天气

颜料具有流动性，因此，用颜料来描绘天气、表现天气对风景的影响，是再合适不过的了。艺术家可以用柔和的颜料与色调变化来描绘黄昏等微妙的时刻，而强烈的日光，则可以用高对比、强冲突的色彩加以表现。空气透视法（见第106~107页）用色调的变化来创造出一种距离感。

太阳
阳光照射的效果，如斑驳的光影和强烈的明暗对比，可以用或冷或暖、或暗或亮的各种颜色来表现，这取决于所描绘的场景处在哪个季节。

彩虹
水彩很适合表现耀眼又模糊的彩虹。利用白色画布的反光效果，这些颜色可以融合到一起，制造出一种短暂的视觉现象。

雾
雾的视觉效果通常是通过分层使用丙烯颜料或油彩来实现的。雾可以为平平无奇的场景增添一种不确定性与空灵感。

风
风可以为静止的场景增添活力和动感（见第126~127页）。在描绘大风场景的画面中，画中树木之类的物体可能会呈现出一定的角度，或者画中的人物看上去像是在抵御着狂风。

气象与天气

对艺术家来说，描绘天气是一种记录并传递情绪的有效方式。艺术家可以用大气的明暗来设定故事发生的场景，给人或兴奋或混乱的感觉，或是表现某个特定的风景或地点。

在浪漫主义时期，人们对艺术化与个人化描绘天气的兴趣与日俱增。

绘画中的 "skying" 是什么意思？

"skying" 一词的意思是"看云"，是19世纪的画家约翰·康斯太勃尔（John Constable）创造的词。康斯太勃尔曾创作过数百幅研究云朵形态的习作。

倒影

水面倒影以扭曲的形式映照出四周的环境。艺术家既可以精细地描绘倒影，也可以将其简化为简单的形状，甚至可以用几笔颜料加以概括。

夜晚

通过分层使用深蓝、深绿等颜色的丙烯颜料或油彩可以营造出夜晚的氛围。艺术家用深浅不一的颜色创造出一种景深感。

雨

雨经常用颜色来表现，如用深蓝色或灰色绘制破碎的斜直线。一些艺术家会用刷子把水喷溅到湿润的画面上。白色的高光点可以表现出飞溅的雨水。

暴风雨

暴风雨可能象征着动荡，也可能是对自然力量的展现。艺术家用佩恩灰、靛蓝、普鲁士蓝与熟褐混合，营造出一种烦闷的氛围。

环境艺术

安迪·高兹沃斯等大地艺术家运用树叶、木头、石头等自然形式，在自然风景中进行艺术创作。还有一些艺术家，如米尔顿·贝塞拉（Milton Becerra），试图通过环境艺术的创作来引起人们对生态问题的关注。

**用自然中的形式
创作出的艺术**

季节性的色彩

在艺术家的笔下，季节成了唤起某一特定时间、地点与情绪的方式。艺术家可以选择与某一季节紧密相连的一系列颜色，比如，七人画派（Group of Seven）在描绘加拿大荒野时就使用了丰富的、充满秋天气息的色调。然而，其他艺术家也可能会选用出人意料的色彩。克劳德·莫奈（Claude Monet，见第192~193页）在描绘雪景的时候就广泛运用了紫色和蓝色来渲染冰雪。在1874年与1875年之交的冬天，莫奈在法国的阿让特伊绘制了18幅雪景。

春
柠檬黄、天蓝和墨绿等酸性的颜色使人联想到清新的春天和新生。

夏
洋红色、钴蓝和镉黄等强烈的色彩能让人感受到夏天的炎热。

秋
土黄、熟褐与深红等丰富且温暖的颜色，将画面的色调带入更浓的秋色之中。

冬
佩恩灰、普鲁士蓝、炭黑与淡紫色产生对比，以表现出冬季的凉爽。

发挥规模的作用

大规模的艺术品能给人一种沉浸感，同时也能与空间和建筑产生连接。与之截然相反的是，微型的艺术品能带给观众一种亲密的观看体验，使作品带有一种虚构的特征，令人联想到玩具屋。在同一件作品中改变物体的规模，可以起到强调的作用，也可以暗示物体之间的关系。

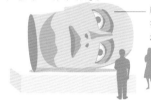

规模相近的人物让描绘的场景更逼真

中间的人物更大，为画面注入了活力

同等规模
艺术家可以用统一的规模来平等地表现每个人物，打造出简洁的构图。

改变规模
这张图改变了人物的规模，通过放大来强调中间的人物，打造出极具动感的构图。

铅垂线与比例

写生（见第68~69页）是一种在观察中提高比例感的好方法。可以用铅垂线，也就是一端系重物的一条细绳，来形成一条绝对竖直的直线，在此基础上丈量人体的比例与中线。如果想要用眼睛粗略地测量比例，就可以将铅笔伸出一臂远来测量。

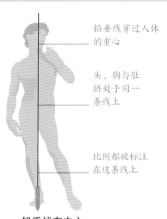

铅垂线穿过人体的重心

头、胸与肚脐处于同一条线上

比例都被标注在这条线上

铅垂线在中心

大面积的色彩给人带来沉浸式的观看体验

站在远处的观众更能看到这幅画的深度

"对立式平衡"是什么？

"对立式平衡"（contrapposto）是一个意大利语的术语，意思是人体将重量全部放在一条腿上，身体的各个部分转向相反的方向。

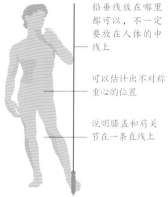

铅垂线放在哪里都可以，不一定要放在人体的中线上

可以估计出不对称重心的位置

说明膝盖和肩关节在一条直线上

铅垂线偏离中心

尺寸、规模与比例

尺寸、规模与比例是艺术家在进行艺术创作时必须考虑的三个关键因素，因为它们决定了观众会如何从身心两方面去感受这件艺术品。

与身体的关系

人们对尺寸、规模与比例的感知与自己的大小密切相关，因此，观众的艺术体验与身体，以及周围环境的大小有关。尺寸，指的是一件艺术品的物理大小；规模，指的是一个物体相对于另一个物、人或空间而言的大小；而比例指的是物体的长宽高之间的关系，比如说，人体的长宽高之间的关系就是人体的比例。艺术家可以调整或控制以上这些因素，来传达特定的气质、故事或感觉。

用大尺幅描绘小型的物体，可以制造出一种扭曲的体量感（规模感）

大规模

如果一幅画的规模比人体还大，那么在欣赏这件作品时，观众得到的艺术体验既是触觉的，又是视觉的，还会有一种"走进"作品中的感觉。抽象表现主义的艺术家（见第210～211页）利用绘画的规模，创作出了许多规模巨大的绘画，这些画作的形式展示着纯粹的色彩，巨大的笔触让人感受到艺术家作画时的手部运动。

用巨大的规模与丰富的细节描绘相互交叠的形状

世界上最大的雕塑是位于印度的统一雕像（*Statue of Unity*），有182米高。

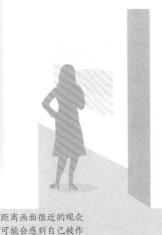

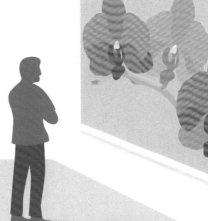

距离画面很近的观众可能会感到自己被作品"包围"了

由正到负

　　各个领域的艺术家使负空间摆脱了以往在创作中的次要地位，如今，他们已经可以熟练地运用负空间，将其转变为他们艺术作品中的焦点。沃尔夫冈·提尔曼斯（Wolfgang Tillmans）把相片中的正空间作为负空间的框架，安娜·门迭塔（Ana Mendieta）用自己身体在沙子上留下的凹陷（也就是负的）来进行雕塑创作；雷切尔·怀特黑德（Rachel Whiteread）将房屋的内部空间铸成模型。

建筑物之间的空间

人的影子

一个楼梯井围住的空间的模型

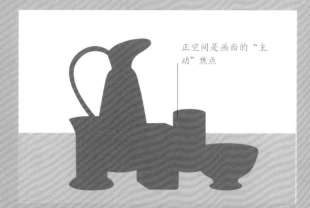

正空间是画面的"主动"焦点

正空间

观众的目光会不自觉地被引向繁复的正空间区域，正空间往往比负空间更具动感，也更加有趣，因此人眼会不自觉地被它吸引。

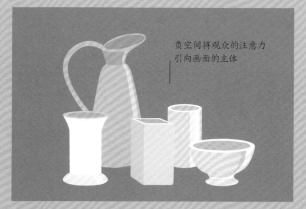

负空间将观众的注意力引向画面的主体

负空间

负空间给观众的眼睛提供了一个可以放松的区域，给予画面一种开阔的感觉。过大的负空间会让画面的主体显得无力，也有可能给画面带来一种空虚感。

正负空间

　　正空间是指艺术作品中的主体，而负空间是指围绕着主体的空间。想要组成一个平衡的构图，二者缺一不可。

引导目光

　　正空间是画面中明确的、可定义的部分，如风景画中的一棵树或肖像中的一个人物。正空间通常是观众的目光最先停留的地方。负空间是围绕着正空间的区域，如一棵树的树叶之间的缝隙，或一个人物周围的空间。负空间的存在激活了正空间，赋予了正空间背景，艺术家可以运用负空间将观众的目光引向主体。

艺术家是如何描绘负空间的？

艺术家可以将目光集中在画面中各物体之间的空间上，比方说，他可以关注一棵树的叶子之间的缝隙，而不去关注叶子本身。

雕塑家雷切尔·怀特黑德用一座房子的内部空间铸造了一个模型，它在短短几个月后就被拆除了。

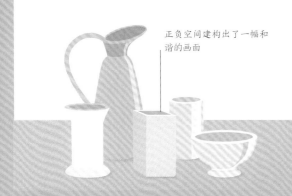

正负空间建构出了一幅和谐的画面

构图平衡
正负空间应该互相配合，给予构图以张力与和谐。二者密不可分、相互依存。

雕塑的负空间

　　雕塑的正空间就是雕塑本身，雕塑的负空间则是围绕着雕塑的空荡区域。例如，雕塑的中间可能有一个洞，那么这个洞就是该雕塑的负空间，或者雕塑的形状可以建构出一个中空的负空间。20世纪的雕塑家芭芭拉·赫普沃斯（Barbara Hepworth）在她的艺术创作中探索了负空间的概念，她在石头、木头和塑料上雕刻孔洞，以此来创造抽象的空间。

雕塑的空间

鲁宾花瓶

　　大约在1915年，心理学家埃德加·鲁宾（Edgar Rubin）发明了这个视错觉图（见第120~121页），向人们阐明了正负空间是如何操纵人的知觉的。在这张图中，如果将中间的形状视作正空间，那么这张图看上去就是一尊花瓶，但如果把这个形状视作负空间，那么两个黑色侧脸就会浮现出来，花瓶瓶身的曲线勾勒出了侧脸的前额、鼻子与嘴巴。

亮与暗
人脑会将暗的区域识别为正空间，将亮的区域识别为负空间，这是因为与天空相比，所有物体都是较暗的。如果一个形状既可以被看作正空间，也可以被视为负空间，那么这就叫作"图底反转"（figure/ground reversal）。

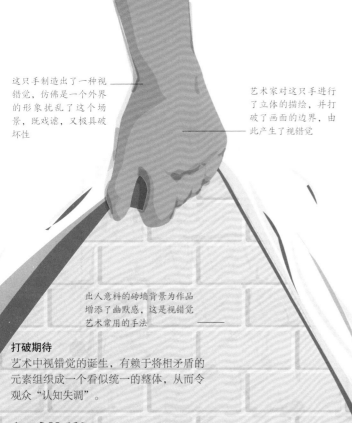

这只手制造出了一种视错觉，仿佛是一个外界的形象扰乱了这个场景，既戏谑，又极具破坏性

艺术家对这只手进行了立体的描绘，并打破了画面的边界，由此产生了视错觉

出人意料的砖墙背景为作品增添了幽默感，这是视错觉艺术常用的手法

打破期待
艺术中视错觉的诞生，有赖于将相矛盾的元素组织成一个看似统一的整体，从而令观众"认知失调"。

视错觉

从本质上讲，大部分的具象艺术是视错觉的一种表现形式。然而，在某些艺术品中，艺术家会故意用视错觉来戏弄或娱乐观众，以展现自己高超的绘画技巧，或者用视错觉来制造有趣的视觉效果。

为什么要在艺术创作中制造视错觉？

在艺术创作中制造视错觉，是为了达到不同的艺术效果：引领观众进入虚构的艺术世界，或挑战人们对事物与空间的感知，或仅仅为了制造一种视错觉。在视错觉艺术中，错视画（trompe l'oeil）大概是最著名的一类，这指的是通过对物体或建筑空间进行高度逼真的描绘来制造视错觉。可以用照相写实主义的手法来绘制错视画，即细致入微地描绘场景中的细节，但错视画并不依赖于此。艺术家落在平面上的笔触可以具有表现性，但当观众与画面拉开一定的距离时，这些笔触就能组成一个具体可信的逼真幻觉。雕塑也可以用现实主义手法来制造视错觉，或者展开有关形式与透视的实验，就像歪像（见右上文）一样。

歪像

歪像指的是一种变形的图像或艺术品，只有从特定的角度观看才可以理解其想表现的内容。一件艺术品可能乍看十分混乱无序，但只要从正确的角度观看，它就会自己分解并重新组合成一个统一的图像。这需要极为高超的技巧，要求艺术家对透视和视觉原理有着深刻的理解。

从正面看上去头部是完整的

中空的轮廓

歪像雕塑
从侧面看，这个雕像像是面部的"切片"。但从正面看，它就"变成"了一个完整的头部。

"trompe l'oeil"
可以被翻译成
"欺骗眼睛"。

这幅图融合了二维和三维的元素

用现实主义手法描绘的布料在一定程度上构成了这个场景的视错觉本质

欧普艺术

欧普艺术（Op art）是于20世纪60年代兴起的绘画运动，是一种用几何形式来制造复杂的视觉效果的艺术。同时，欧普艺术也用色彩原理来探究如何用不同色彩的并置给人造成视觉障碍，以及如何用缓慢变化的形状让人感受到运动、扭曲与三维空间。布里奇特·赖利（Bridget Riley）是欧普艺术中最知名的艺术家，她受到印象派艺术家的启发。印象派艺术家不是在调色板上混合颜色，而是直接将从颜料管中挤出的颜料涂抹在画布上，让它们在观众的眼中混合在一起。

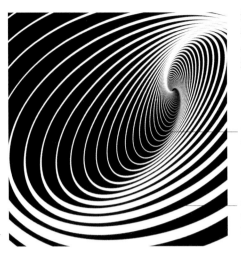

运动的视错觉
在这件作品中，不对称且离心的黑白条纹不断变化，创造出了运动的感觉。

白色的条纹彼此靠近，创造出一种收缩的视错觉

条纹之间的缝隙变宽，看上去仿佛在向观众的方向推过来

歪像艺术的典型代表有哪些？

运用这种技巧的一个典型例子是汉斯·荷尔拜因的双人肖像《大使》，画面中包含了一个只能从某个角度看到的头骨形象。

有一些方块看上去像是浮在画面之上

运用透视法
带角度的直线和交替的色彩让人感到画面在收缩。

"方块"是由菱形图案以特定角度组成的

挑战透视法
一个看上去像方块的图案似乎改变了这张图片的维度，这是由于图案的颜色组合造成了视错觉。

基础的技巧

艺术家会运用6种基础的技法来制造视错觉。这些技法尤其适用于绘画，但其中的一些方法在雕塑创作中也很有效。此外，制造人工视错觉的一个更加有效的方法是制作立体模型或拼贴画，把它们当作艺术创作的原始材料，以更直接地传达景深感与空间感。

透视
单点、两点和三点透视通过复制三维空间来制造视错觉。

重叠
把一个元素叠在另一个元素上面，能产生一种视角感和景深感。

尺寸
将形式相似的物体用不同的尺寸加以描绘，能制造出一种逼真的规模。

方位
被置于画面下方的事物看上去比画面上方的事物离观众更近。

色彩与质感
用渐变的色彩来让人感受画面的景深，而增加一些质感可以起到建构前景的作用。

细节
增添细节会让观众的目光集中于画面的某一特定区域，同时也会让画面中的主体看上去离观众更近。

对称与不对称

在二维或三维的艺术品中，如果构图两侧的视觉重量感相当，那么它就是一个对称平衡的构图。

平衡与不平衡

左右对称的作品会产生一种镜像效果，在构图中没有任何一个部分能独立地发挥主导作用。这种视觉效果是和谐的，观众的目光以沉稳又规律的节奏在艺术品上游走。对称的作品通常会令人联想到明确、秩序与结构，而不对称的作品则可能象征着无序、骚乱与失衡，同时在视觉上也充满着动感。在考虑是否要创作对称的作品时，艺术家必须自问，自己想要采用平衡的构图还是不平衡的构图，以及这个选择是否能有效地传达自己的想法。

雅典的帕特农神庙是左右对称结构的早期典范。

对称

双手以中线为轴互为镜像

这个形状的最宽处把边框的**左右**两侧都填满了

身体的中段处于构图的中心

裙子的下端与这幅图的上半部分相呼应

平衡
这幅图的构图平衡，用左右对称打造出了镜面效果。

视觉平衡的类型

从古至今，对称与不对称一直是艺术家和哲学家研究和争论的对象，有人认为对称的结构就等于美，也有人认为对称太过死板，无法反映周围世界的真实形态。在艺术作品中，可以用不同类型的对称和视觉平衡来创造多种多样的效果。

这些形状都固定在一个中心点上

放射对称
所有元素从一个中心点呈放射状散开，石子落入水中激起的涟漪就是一个放射对称的例子。

不规则的形状赋予了画面随意、松弛的感觉

视觉重量相等，但分布得不均匀

非对称平衡
图像的两个部分或许不同，但视觉重量相当，两个部分相互作用从而创造出一种平衡感。

不对称

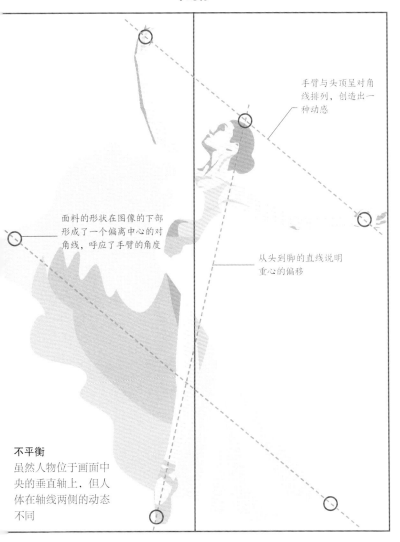

手臂与头顶呈对角线排列，创造出一种动感

面料的形状在图像的下部形成了一个偏离中心的对角线，呼应了手臂的角度

从头到脚的直线说明重心的偏移

不平衡
虽然人物位于画面中央的垂直轴上，但人体在轴线两侧的动态不同

黄金比例

黄金比例，也被称为"神圣分割比例"，指的是一种约为0.618：1的数学比例。在视觉图像中，用这个比例不断地对一个矩形进行分割，就会产生一个自然的螺旋形线条（黄金螺线）。在进行构图时，可以将作品中的元素放在这些分割线的节点之上，这样能给予画面一种和谐无垠之感。

按黄金比例划分矩形

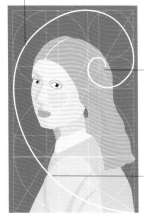

女人的头巾位于黄金螺线的中心，成为画面的焦点

黄金螺线顺势从划分的图形之间穿过

一种视觉工具
虽然黄金比例经常被运用在绘画的创作中，但其实所有的视觉媒介都可以运用黄金比例。

相互匹配的斜线

理论上，中线应该会穿过该形状的中心

左右对称
一个图像或物体，沿一条垂直线镜面对称，左右两侧的视觉重量相当。

这些形状组成了一个图案

重复的线条制造出了一种整体的方向感

平移对称
元素在空间中的不同位置上重复，这可以制造出节奏感、动感和速度感。

黄金比例的起源？

古希腊数学家欧几里得（Euclid）在他的著作《几何原本》（*Elements*）中首次提出了黄金比例。

人字形图案可以追溯到古罗马时代，在当时被用于堆砌砖石。

有机图案

有些艺术家会汲取在自然界中观察到的图案，如晶体、蜘蛛网和雪花的形状。自然界中的许多图案是分形图，也就是说，这些图案会在不断细化的放大过程中重复出现。数字艺术会用计算机来生成分形图。

以数字为基础的图案

数字分形图

图案

在艺术中，运用图案是一种古老且普遍的创作方法。作为装饰工具，图案被应用于各个领域，人们可以用图案来制造光学效果，也可以用图案来表达哲学思想。

搜寻图案

图案指的是在一个序列或设计中元素的排布方式。识别图案是一种人类特有的能力：观众会在自然界、人类行为和艺术中搜寻图案。图案也可以反映自然界的规律。图案适用于包括纺织品、绘画和雕塑在内的所有艺术媒介。

图案是如何对其他艺术形式产生影响的？

荷兰艺术家M. C. 埃舍尔（M. C. Escher）用图案描绘阿尔罕布拉宫的马赛克瓷砖，由此拓展了视错觉的概念。

两个被拼凑在一起的图形之间没有任何缝隙

重复的物体
在这张图中，一个可辨识的图形不断重复、彼此重叠，由此产生了一种"样式"。使用不同的颜色，或是改变图形的排列方向，这个样式就会发生变化。

中心点创造出运动感

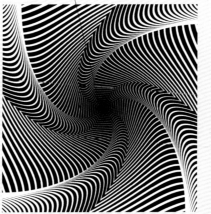

中心点
用中心点来生成一个不断向外延伸的图案，这样可以产生一种迷幻且立体的视觉效果（见第120~121页），使这张图看上去不像是二维的。

直线创造出秩序感

线性图案
在一个重复的线性图案中，线条的重量与轨迹决定了整个图案的视觉特性，在平面上逐渐变化的线条会产生一种视错觉。

家中常见的图案

艺术家可以用家中常见的图案，如纺织品、墙纸或家具的图案来表达对性别、家庭和记忆的思考。一些当代艺术家会用带图案的纺织品进行创作，他们会借用这些纺织品的形式，或是在纺织品上添加图像或其他图案。在历史上，艺术家已经用这些图案对透视与景深进行了许多有益的探索与突破。后印象派画家让–爱德华·维伊拉德（Jean-Édouard Vuillard）描绘室内场景的绘画受到了日本版画的影响，他运用家中常见的图案，把人物融入画中空间，产生了奇怪的透视效果。

衣服

墙纸

陶器

家具

文化取向

图案常常具有重要的文化意义，可以承载特定的含义。西班牙阿尔罕布拉宫内部美轮美奂的重复图案便是一例。艺术家因卡·修尼巴尔（Yinka Shonibare）用荷兰生产的非洲图案纺织品来唤起人们对殖民主义的关注。

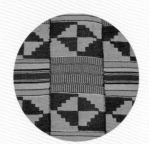

肯特布
在加纳手工编织的肯特布最初是供皇室使用的布料。肯特布上的每一个图案都有其名称和意义。

肯特布的编织
每一块布选用的颜色和符号都可以传达出统一的主题、宗教信仰或政见。

传统木织机

绿色代表着重生，金色代表着地位

蓝色令人想到和谐

互相冲突的色彩产生了与众不同的视觉效果

重复的颜色
色彩的搭配很重要，因为每种颜色在光谱上的位置不同，所以表现出来的效果也不同。相似或和谐的色彩搭配能给人以不同的视觉感受。

勾画出图形的轮廓，以强调其不规则的形状

不规则的图案
这种不规则的图案用紧密相连的图形建构出一个平面，这些图形镶嵌在一起，并未给人一种秩序感，反而令人感到复杂。这个图案重复的形式或许是不可预测的。

令人着迷的重复产生优雅的效果

重复的图案
重复是一种打造秩序感、对称感和无限感的方式。重复可以是十分迷人的，同时也能为观众的内心带来平静。

制造运动

在一件艺术品中，对运动进行视觉描述是为了捕捉到某个动作、事件或某种动态力量给人的瞬间感觉，这也是一种引领观众走入画中空间的方式。运用一些简单的构图要素与技术要素就可以在艺术创作中描绘出运动。

运用的技术

艺术家经常通过节奏、线条、颜色和结构的组合来表现运动。可以用重复的元素或图案在艺术作品中形成视觉上的呼应，从而赋予作品一种韵律。富有活力的线条斜向穿过画面，直至画面的边缘，或者用极具表现力的不规则线条在构图中引起骚动，从而激起画面的动感。互补色的并置（见第88～89页）和具有表现性的笔触也可以产生运动的视觉效果。

暗示运动

可以用一个图形或形式和特定位置来暗示运动。描绘在运动中的人物是一个在艺术中表现运动的有效方式，可以用顺应运动方向的线条或笔触来表现人物，以强化画面的动感。印象主义画家埃德加·德加（Edgar Degas）创作了许多表现舞者的习作，他用粉笔或油画的快速笔触捕捉到了转瞬即逝的动感。

姿势与姿态
人体是一种为艺术家所熟悉的形式，艺术家可以用人物的姿态来暗示运动。

动态艺术

动态艺术是一种以动能或现实中的运动为媒介的艺术形式。机械零件的运作使动态艺术品运动起来，用触摸、风力、水力、重力或平衡力等各种方式为这些机械零件提供动力。

流动艺术

> **"运动影像"（电影）是如何在艺术中得到运用的？**
>
> 早在20世纪20年代，艺术家就已经开始在艺术创作中运用电影了。电影使艺术家能够在作品中展现真实的运动，经常被用于装置艺术的创作中。

质感
描绘布料表面的起伏，并用同一种颜色的明暗变化来表现布料形状的变化，从而表现出布料在运动中呈现出的质感。

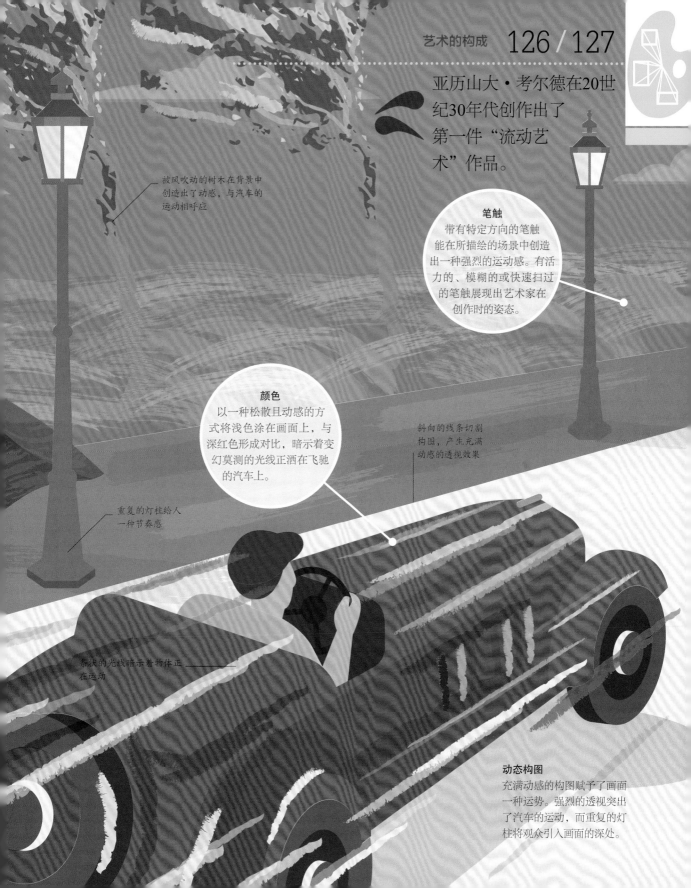

亚历山大·考尔德在20世纪30年代创作出了第一件"流动艺术"作品。

笔触
带有特定方向的笔触能在所描绘的场景中创造出一种强烈的运动感。有活力的、模糊的或快速扫过的笔触展现出艺术家在创作时的姿态。

被风吹动的树木在背景中创造出了动感，与汽车的运动相呼应

颜色
以一种松散且动感的方式将浅色涂在画面上，与深红色形成对比，暗示着变幻莫测的光线正洒在飞驰的汽车上。

斜向的线条切割构图，产生充满动感的透视效果

重复的灯柱给人一种节奏感

条状的光线暗示着物体正在运动

动态构图
充满动感的构图赋予了画面一种运势。强烈的透视突出了汽车的运动，而重复的灯柱将观众引入画面的深处。

艺术自传

艺术家可以用自己的经历创作出富有表现力的艺术作品。他们将自传性的素材转变为一种能引起广泛共鸣的普遍经验。英国艺术家特蕾西·艾敏（Tracey Emin）利用自己的个人经历创作出了一些质朴的艺术品，打破了性别期望和性别刻板印象。

艺术反映自我

组成部分

可见的印记、对比，以及夸张的阴影……富有表现力的艺术作品往往是由这些元素组成的。艺术家可以用颜色来表达情感，例如，用蓝色、佩恩灰和黑色来表达悲伤，或者用镉红、黄色一类的颜色来表达快乐。色调的对比和强烈的光影可以得到对比和表现力的应用。

对比

光

媒介

质感

印记

颜色

气氛与情绪

情绪是一件艺术作品所固有的元素。艺术家用作品的各个构成要素来表达自己的感受（见右侧）。在创作中运用会产生心理作用或带有隐喻性的意象，同时也有助于艺术家传达特定的情绪，能产生歧义，激起人的好奇心，鼓励观众去质疑眼前所见。

玩乐的

不祥的

模糊的

阴郁的

基本要素

在艺术作品中，对主体的选择会影响作品的结构，也会影响艺术家意欲在作品中融入的情节。艺术家或许会以一种扭曲且不自然的方式表现主体，以此来表达情感，而构图的分裂或中断则有助于表现主观的情绪。

叙事

构图

主体

表达的艺术

艺术是一种表达，包括对个人经验和情感的表达。艺术家必须将自我表达提炼成一种可阅读、可理解的视觉语言。

表达和情感

尽管可以说所有的艺术都具有表现性，但某些艺术家尤为注重自我表达。在他们的艺术实践中，情感、共情与内心状态的公开交流始终处于核心位置。例如，20世纪，表现主义（见第202～203页）就旨在表现人的情感体验，而非描绘客观现实。表现主义艺术往往具有政治性，揭露了当时的许多社会问题。表现主义艺术的一个共同特征是用扭曲的人体来表达不同的情感状态。抽象艺术家可以利用色彩搭配和尺度等元素来表达他们的心理状态。艺术家选用的主题常常会影响其作品的创作方式。在艺术家爱德华·蒙克（Edvard Munch）的笔下，人物被不祥的阴影所笼罩，这为德国艺术家乔治·格罗兹（George Grosz）则用扭曲和怪诞的意象来表达自己对法西斯主义的仇恨。

（见第198～199页）

什么引发了艺术中的情感表达？

艺术家可能会对某一特定的主题感兴趣。在一件艺术作品的创作过程中，艺术家能够探索并厘清自己对这个问题的感受。

知觉

　　知觉是我们对世界的主观体验，是我们对感官所接收到的信息进行解读的方式。对大部分艺术家来说，这意味着他们要将自己对世界的感知转化为可以与他人分享、被他人解读的事物。

理解知觉

　　立体派艺术家乔治·布拉克（George Braque）曾说："一个事物不可能同时出现在两个地方。你无法让它既在你的脑海中，又在你的眼前。"这句话笼统地描述了知觉的运作方式，即大脑需要把眼前事物和观众对其的理解联系起来。知觉是通过调动记忆、知识和情绪的一系列认知过程来达成的。在艺术中，这种认知过程十分复杂，因为绘画和雕塑既是一个物体，又是对其他事物的表现，这使得大脑需要更加努力地运作才能充分地感知艺术。

我们的知觉有可能被"骗"吗？

有可能——这叫作"视错觉"，指的是一种看上去模棱两可的图像，因此人脑无法完全地理解它。

为了理解视觉和知觉的运作方式，达·芬奇解剖了人的眼睛。

绘画既是一个物体，又是对其他物体的表现

视野

艺术品
艺术家用线条、图形、颜色、图案和形式等视觉元素来描绘他们感知到的世界，从而让艺术品可以被观众分析并理解。

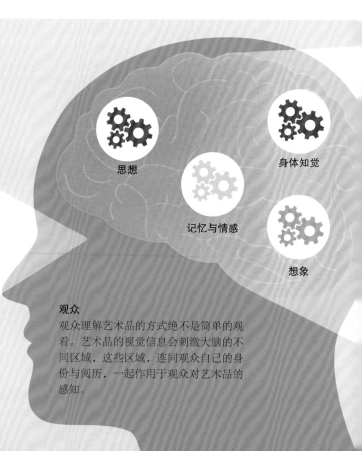

思想

身体知觉

记忆与情感

想象

观众
观众理解艺术品的方式绝不是简单的观看。艺术品的视觉信息会刺激大脑的不同区域，这些区域，连同观众自己的身份与阅历，一起作用于观众对艺术品的感知。

视野

当我们感知这个世界的时候，我们会将中心视觉聚焦于眼前场景的重要细节上，并用余光来收集周围环境的信息。一些艺术家会在创作过程中用这个原理来制造效果。印象派的画家们（见第192~193页）对余光很感兴趣，他们会在远离画面中心的区域使用少量的颜料，以吸引观众的视线、拓宽观众的视野。一些现代艺术家创作的作品没有中心，只有散布在画面上的若干焦点，这使得观众在观看作品时需要不断转换自己的视野。

改变知觉

艺术家有时会用能够改变知觉的东西来影响他们的创作。超现实主义艺术家让·考克托（Jean Cocteau）和他的朋友毕加索就是如此。20世纪60年代的迷幻画和海报艺术便是以这种方式获取艺术创作灵感的。

人物形象在该图的构图中制造出了多个自然的焦点

焦点
观众的视野和他们对图像的感受会随着焦点的变化而变化。

多个焦点

明亮的色彩和旋转的形状

讲述故事
艺术家可以通过对作品的构思来让观众感知其中的故事。艺术家可能会将来自个人、文化或历史的信息转化为视觉线索，观众必须解读和破译这些线索。

唤起情绪
使用一些视觉意象来干预观众的感受，激起观众的情感反应。这可以通过观众能够感知的元素来实现，如颜色、表现性的笔触、构图与光影。

传达信息
艺术家可以将他们对世界的感知转译成一种特定的信息或思想，如个性化的或政治性的思想。若要传达出信息，他们就必须用熟悉的表现对象或主题来干预观众的感知。

讲述故事

　　在艺术中，讲故事也常常被称作"创造叙事"。艺术家可以通过编排静态艺术品中的元素来暗示更丰富的情节，从而创造叙事。

为什么要在艺术中讲述故事？

　　过去，讲故事被人们视作艺术的主要功能，现在，人们还会用讲故事的方法来影响观众看待世界的方式。一件艺术品可以赋予真实事件、幻想、社会体系与行为形状与个性。艺术家可以通过对人物的编排、对一个动作的表现，或通过情绪、氛围及对意象和符号的使用，来讲述一个故事。尽管一些现代艺术风格排斥叙事，如抽象艺术（见第78～79页）便是如此，但要在艺术中传达意义时，讲故事仍是一种被广泛运用的方式。艺术家将熟悉的场景呈现在人们的眼前，让观众得以"阅读"一件艺术品，让观众感到这件作品有开端、有结尾，或许也有着某种深意。

霍加斯（Hogarth）的作品《浪子生涯》（*The Pake's Progress*）用8幅版画讲述了一个有关道德的故事。

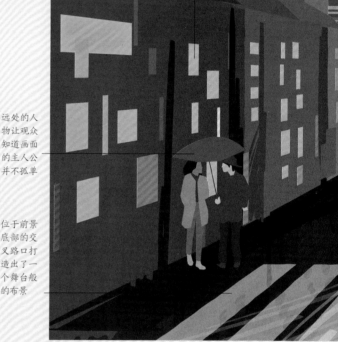

窗户上的灯光暗示着我们看不见的活动与故事正在这些墙的背后上演

远处的人物让观众知道画面的主人公并不孤单

位于前景底部的交叉路口打造出了一个舞台般的布景

夜晚的街景
这幅图利用画面中的主人公（一个在城市中穿过马路的女人）来暗示画面背后蕴含着更丰富的故事情节。昏暗的城市景观和角度刁钻的单点透视强化了这一暗示。

讲述故事的类型

　　讲述故事是最早的艺术形式之一，早在我们的祖先具有读写能力之前，或是早在他们定居下来之前，他们就已经在史前洞穴的墙壁上用形象来记录故事了。这种艺术的公共性和叙事性满足了人类分享经验的基本需求，同时也可以用诉诸视觉的方式描绘这个世界，从而帮助人们阐释、理解周遭的世界。作为创作方法的讲故事，可以分为4种主要的类型。

神话的
古希腊神话和宗教故事等经常会在雕像和大型绘画的创作中得到重新阐释。

历史的
历史题材的艺术可以对某一历史事件进行独特的阐释，以此来影响观众（见第82～83页）。

当代的
今天，艺术家可以用表演、数字媒体等当代的表现形式来讲述故事。

个人的
在艺术中讲述个人的经历，这要依靠表达来与观众建立纽带，使他们能与艺术家产生共情。

偌大的城市延伸向远方，创造出一种空间感与布景感

中景中，车辆前灯仿佛在观察着画面中的主人公

倾斜的线条建构起透视，将主人公推到了构图的前景中

艺术家着重描绘了交通信号灯，预示着场景的运动与变换

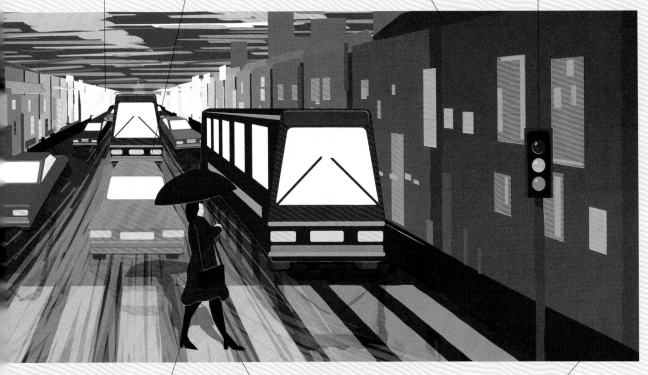

前景中的人物用明亮的色彩吸引了观众的眼球，并赋予了主人公隐晦的情节

主人公大步流星的姿态说明她正在匆忙地行走

画面边缘的深色唤起了一种紧张的情绪

叙事的模糊性

模糊性赋予艺术品以多重可能，这能激起观众的好奇心，使他们质疑自己对特定场景的理解。比如，英国的葡萄牙裔艺术家保拉·雷戈（Paula Rego）创作的一些绘画作品给人一种不祥的感觉，既带着一种暴力，又笼罩着童话般的氛围。

朦胧的人影创造出一种神秘的感觉

面向未知
模糊性能够故意造成不确定性，以创造紧张感。

电影是如何影响艺术的？

爱德华·霍普（Edward Hopper）的黑色电影为绘画提供了灵感，让绘画开始用电影的手段来表现充满悬念的故事，例如，通过裁切画面来暗示在画面之外发生的情节。

描绘情感

　　在绘画中描绘情感，可以与观众建立起根本且直接的联结。艺术家运用表达、颜色、叙事和技术等元素，把情感以诉诸视觉的方式表达出来，从而使观众与他们的作品产生共鸣。

描绘情感的方式

　　艺术家总是用各式各样的方式来描绘情绪。表现主义（见第202~203页）将情感的表达视作艺术创作的头等大事，凯绥·珂勒惠支（Käthe Kollwitz）等艺术家用色彩、扭曲的形式与极具表现力的笔触来表达绝望、内省等情感。弗朗西斯科·戈雅（见第186~187页）用阴郁的颜色与野兽般的怪诞人物来表达对迫害的恐惧，而亨利·马蒂斯从彩纸上剪下简单的图形，传达了一种孩童般的快乐。

对光影的运用被称为"明暗对比法"，是一种在艺术中塑造戏剧性的技法。

《回忆》，乔治·詹姆斯·科特斯（George James Coates）
画面中充满了强烈的情感，艺术家成功地在观众和画中人物之间建立起了共鸣。

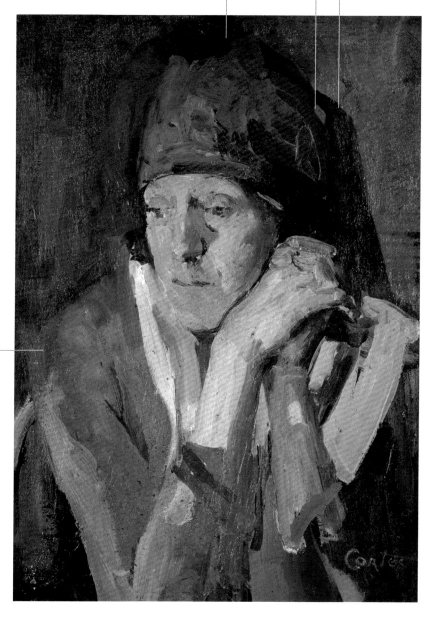

这里的阴影暗示着人物处于一个进深很浅的封闭空间内

厚涂的颜料与平坦的背景形成对比

人物的衣服几乎消失在背景之中

灰色的中间色将人物和背景融合到一起

这个女人周围的空间
是中性的

构图

这是一个中心式的构图，将观众的注意力集中在人物身上，尤其是她的脸与手上。

定向的光线投下
忧郁的阴影

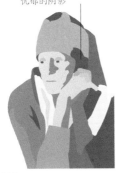

光影

人物的脸被定向的光线照亮，仿佛在画外有一根蜡烛或一盏煤灯，营造出一种内省的情绪。黑暗从身后袭来，给人一种孤独感。

钻蓝色的头巾吸引视线

颜色

阴郁的配色，蓝色、灰色与皮肤的暖色调形成对比。惨白的衣领将人物的面部框了起来。

抽象情绪

用非具象艺术来表达情感，是一种历史悠久的艺术创作方式。抽象艺术（见第78～79页）往往会挖掘纯粹的色彩、构图和图形的潜能，并用色彩、光影的并置来营造氛围。抽象表现主义艺术家用人体的姿态来传达情感；马克·罗斯科在深红色的背景上绘出朦胧的深色矩形，传达了悲伤等强烈的情感。瓦西里·康定斯基的创作受到了音乐的影响，他用明亮色彩与图形的"舞蹈"来描绘欢乐、活跃的情感。

印象主义式的笔触给人
一种转瞬即逝的感觉

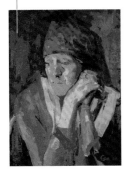

笔触或印记

松散的笔触给人以一种柔软和感性。通过在画面上留下印记，画家充满同情地描绘出了这个场景。

半睁半闭的眼睛传达
着特定的含义

神情

人物的面孔很深沉，微微朝下，暗示着她陷入了沉思。低垂的眼眸或许象征着悲伤或遗憾。

人物并没有看向观众，令人感到神秘

姿势

耸起的肩膀传达出人物内心的脆弱，双手在脸的下方紧握，暗示着人物在沉思。

不用脸表达情感

不借助人物或角色，只通过突出表现性，运用色彩和光线也可以表达情感。

战争的艺术

艺术家在创作有关战争的作品时，通常会带着强烈的情感色彩。1917年，克里斯多夫·内文森（Christopher Nevinson）创作的战争主题绘画由于内容令人不适而被英国禁止，而彼得·豪森（Peter Howson）表现波斯尼亚战争的作品以其强大的影响力著称。

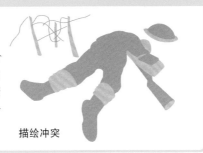

描绘冲突

颜色可以影响情绪吗？

蓝色和紫色是沉着、冷静的颜色，而红色、橘色和黄色可以激起强烈的情绪反应，绿色是所有颜色中最和谐的颜色。

传达信息

艺术家通过他们的作品与观众进行沟通。要用艺术来传达信息，艺术家需要选择创作主题，运用视觉语言来描绘并传达该主题，并确定作品的媒介、材料、尺寸等各方面因素。

主题与灵感

主题指的是艺术家将什么作为支撑艺术作品的主题性内容（见第108~109页）。艺术家会根据自己的兴趣去寻找能够激发他们的创作激情的主题。创作主题可以与个人相关，也可以与政治或哲学相关。艺术家可能会在艺术史中寻找灵感。

人物形象

带有人物形象的作品可以有效地传达故事，观众会想象作品中人物之间的关系。

自然界

通过对自然景观和有机形式的描绘来表达对环境的关切，也可以由此探讨有关自然的哲学问题。

人文

可以用建筑、城市空间或社会场景、社区场景等视觉隐喻来描绘人类的活动。

想象

通过运用超现实的并置、分裂等视觉语言来表现梦和记忆。

媒介和材料

媒介、材料及它们的使用方式都是有寓意的。材料自身可能就带有一些天然的暗示，例如，黏土的可塑性或金属的坚硬都会给人某些特定的感觉。绘画材料也有着各自的个性，而艺术家对颜料的选择会对作品传达出的情绪与意义产生影响。

绘画

可以用不同颜料的视觉属性来传达信息。

雕塑

雕刻的材料可以传达出一种感觉，如轻盈或沉重。

视觉语言

视觉语言与作品的媒介与材料有关，指的是艺术家运用这些材料来打造个性化的视觉语言的方式。视觉语言可能会聚焦于作品中的形状、颜色、线条或元素的组合，用它们来传达相关信息。

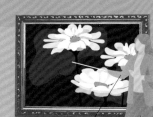

观众可以解读并破译艺术家留下的视觉线索

赞助

在过去，身居高位的人，如皇室或教会成员，会赞助艺术家，让他们为自己创作艺术品。艺术家通常会在作品中加入与赞助人有关的视觉信息。

技术与内容的融合

在艺术作品中，内容和技术有着密不可分的关联。和作品的视觉内容相比，艺术作品的创作方式也可以向观众传达同样丰富的信息。技术高超的创作过程有助于传达信息，并且有助于塑造观众从艺术作品中得到的体验。艺术家可以在创作中运用手的痕迹、坚硬的边缘、平滑或粗糙的表面，或者特殊的配色，这些都是在传达信息时应该考虑的元素。

规模与呈现

这些都是阐释艺术作品时需要考虑的关键因素。小型的艺术作品，无论是绘画还是雕塑，都会给观众带来一种更私密的观看体验，这与沉浸式的大型作品截然相反。可以将二维的艺术作品用画框裱起来，给人一种正式的感觉；也可以保留原本的画布边缘，形成一种不拘小节的效果。

大
可以用大尺寸来打造戏剧效果。

小
小型艺术作品促使观众去细细品味作品的细节。

技巧

一些艺术家将技巧视作他们作品中最重要的交流工具。他们可以在创作中运用构图技术、笔触、印记或光影来传达信息。

构图

光影

有纹理的表面

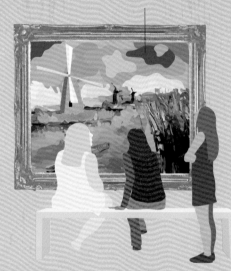

主题和构图很直白，但艺术家对色彩的使用却令人驻足思考

吸引观众

艺术家可能会选择用直截了当的方式来传达信息，这对观众的要求较低。然而，用更委婉的方法来传达信息能让艺术作品的层次更丰富，能促使观众更仔细地品味这件作品，进而思考作品背后的意义。

艺术家安塞尔姆·基弗（Anselm Kiefer）用铅、黏土等沉重的材料来传达历史的厚重感。

看一件艺术作品平均要花多长时间？

在画廊中，观众欣赏一件艺术作品的平均用时约为15～30秒。

广告与艺术

　　广告与艺术之间的相互影响可以追溯到新艺术运动时期（见第200~201页）。艺术会用广告语言来探讨休闲、消费文化、宣传和性别等议题，同时，广告也在画面和视觉风格上大量地借鉴艺术。

交流思想

在艺术中交流思想，需要用或直接或委婉的方式将复杂的概念传达给观众。

艺术家是怎么传达各种思想的？

　　大部分艺术作品是由许多不同元素组成的一个整体。艺术家可以用这些元素，或是其中的某些元素，来传达超越作品表象的深层信息或思想。这些元素可能是简单的视觉元素，但也可能会需要观众对其进行更深刻的思考或解读。

达达艺术用荒诞的艺术理念来表达对第一次世界大战的抗议。

所有的艺术作品都含有信息吗？

艺术以最纯粹的形式存在，作为一种创造力的实现和自我表达而存在——这被称为"为艺术而艺术"。艺术家可以自由地选择是否要让自己的作品含带信息。

结合视觉元素

将基本的视觉元素组合起来，可以传达出作品的信息、情绪，并给人带来情感上的冲击。这些视觉元素包括作品的主题和视觉语言、大小和规模、构图，以及对色彩的运用。这些综合起来，这些元素也指明了观众应该如何"阅读"这件作品。

材料和媒介

艺术家选用的材料，以及艺术家的创作过程都有助于传达信息。一件作品的外观可以给人带来冲击。例如，可以用擦痕、切割或故意损坏画布的方式来表达政治立场或个人态度；用不寻常的材料，或是故意用有限的几种材料来进行创作，也可以传达某种意义。

加密的信息

长期以来，来自不同文化的艺术家会在他们的作品中加入寓意式的或加密的信息（见第140～141页）。众所周知，汉斯·荷尔拜因的《大使》，以及许多17世纪的荷兰静物画中充满了各种符号，揭示着画作背后的寓意。在当代，空玻璃杯代表着人生的转瞬即逝，乐器则代表着和平与和谐。

环境

艺术作品所处的展览环境——人们如何欣赏、在哪里欣赏这件作品——也可以传达思想。例如，在画廊中欣赏艺术作品，得到的体验是截然不同与在其他的环境中欣赏艺术作品的。20世纪60年代以来，人们也越来越重视艺术作品所处的社会环境。现在，艺术家愈发关注他们在交流思想时使用的语言，关注这些思想在当下和将来会得到怎样的解读。

在艺术中可以传达什么样的思想？

任何思想都可以用艺术来传达。艺术家通常会将个性化元素或自传性元素与更普遍的主题结合起来，这些普遍的主题可以是时下的热点话题或政治议题，也可以是更宽泛的哲学和历史思想。艺术非常适合诠释宏大的概念，艺术家经常会用自己的好奇心、创造力和开放的心态来对社会发出质疑。艺术家常常试着用不那么直白的方式来传达这些思想，他们认为，如果作品没有那么明了，且内容富有层次，那么观众在欣赏作品的时候就会更加投入，他们对作品的阐释会更丰富，他们自己也会更有收获。

政治与社会

艺术受到社会的影响，也常作为反思和评论社会现象的一种手段。

哲学

在讨论宏大而复杂的人生时，艺术提供了一种视觉性的、更易理解的方式。

宗教

在历史上，宗教艺术的重点在于传达与教义有关的信息。在今天，宗教艺术也会向观众提出精神层面的诘问。

个人

艺术家自己的故事以一种共情和有意义的方式将个人和普遍的信息联系起来。

符号与象征

自古以来，符号与象征就被视作艺术创作的一种工具，它们传达的信息可以穿破事物的表象，跨越语言的障碍。人们经常将动物、植物、颜色、形状甚至人的手势等意象作为符号或象征。

艺术史学家欧文·帕诺夫斯基（Erwin Panofsky）将艺术象征比作人与人之间交流的手势。

艺术中的象征意义

艺术中的象征符号通常是在宗教、文化或神话故事的基础上产生的。通过在创作中使用这些象征，艺术家可以将作品纳入已有的叙事框架中，也可以用象征性在作品中制造出对比或反差。象征是一件能让艺术家与观众直接交流的工具，能让人对艺术产生更深刻的理解和诠释。以下是一些在艺术中常用的象征。

自己的倒影

几个世纪以来，艺术家一直在创作中用镜子来象征洞察力、自知之明、真理、欺骗、智慧、虚荣心和内省。16世纪，镜子取代水、抛光金属与黑曜石，成为人们用来审视自己的新工具，从那时起，就流传着镜子中有魔力的传说。据说，镜子可以照出隐秘的真相，为人们提供一条走近灵魂、走入另一个世界的通道。

镜子象征着真实

蓝色（天青石色）

蓝色在传统上是真理、清澈和天堂的象征，也与基督教的圣母玛利亚、精神联系在一起。

鸽子

在许多文化与宗教中，鸽子可以象征和平、疗愈、灵魂纯洁、天真、希望、幸福、母性、和谐与爱。

苹果

苹果象征着健康、幸福、知识、智慧、不朽、永恒的青春或圣经中禁树的果实。

蜻蜓

艺术家经常用蜻蜓来象征变化。蜻蜓代表着新开端、新机遇、成长、成熟和智慧。

狮子

在一些文化中，狮子是统治者的象征。狮子也经常出现在艺术作品中，代表着力量、勇气、威严和坚韧。

对符号的研究叫什么？

符号学是哲学中常用的术语，指的是对符号与象征的研究。图像学指的是对符号与体系与其背后的含义的研究。

百合花

百合花是宗教、神话和历史中常常出现的意象，可以象征女性气质、纯洁、谦逊，死亡和悲伤。

蛇

蛇可以代表邪恶、诱惑、智慧或重生。在中国文化中，蛇象征着优雅、自然和好运。

死亡警示画（Memento Mori Painting）

在拉丁语中，"memento mori"的意思是"记住你终有一死"。死亡警示画旨在提醒观众生命的有限与脆弱。这种画作在17世纪很流行，画面中常出现沙漏、时钟、快熄灭的蜡烛、腐烂的水果和枯萎的花朵等元素，这些元素是此类作品的象征。

象征有限的生命

莲花

在某些文化中，莲花代表智慧、启蒙和美。

三角形

在基督教中，三角形代表圣三位一体。而在异教的象征体系中，向上的三角形象征火；向下的三角形代表圣杯或水。

水

水一般与纯洁和圣洁有关，同时也象征着改变或更新开端。如果是湍急动荡的水，则象征着权力和混乱。

5

艺术运动与流派

石器时代的艺术

我们对旧石器时代或石器时代艺术的了解，主要来自在隐蔽的洞穴深处保存数千年的岩画。

洞穴艺术

19世纪60年代，人们在西班牙发现了旧石器时代早期的洞穴壁画，此后，在阿根廷、印度尼西亚和美国也相继发现了洞穴艺术的遗址。尽管相隔甚远，但其中的许多壁画是用类似的工具和材料绘制的。目前认为，早期的艺术家以他们在日常生活中遇到的动物为原型，运用现成的材料在洞穴的墙上创造出了丰富多彩的象征性形象。有些艺术品是用最简单的方法制作的——把手放在墙壁上，再向墙上吹颜料。

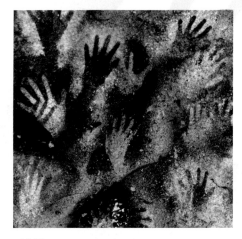

手之洞
这个洞穴位于阿根廷，洞穴里的墙壁上布满了彩绘的手印。大部分手印是左手，这说明早期的艺术家可能是用右手拿着（吹颜料的）吹管。目前认为，在墙壁上留下手印是一种证明他们曾经到过此处的方式。

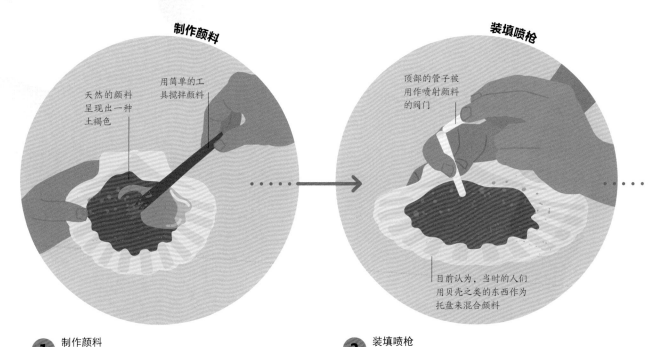

制作颜料

天然的颜料呈现出一种土褐色

用简单的工具搅拌颜料

装填喷枪

顶部的管子被用作喷射颜料的阀门

目前认为，当时的人们用贝壳之类的东西作为托盘来混合颜料

1 制作颜料
据说，原始颜料是由天然黏土或泥土里的矿物质（土质颜料）与水、动物脂肪或唾液混合而成的一种稀的、有延展性的糊状物。

2 装填喷枪
现在认为，当时的艺术家可能将成对的空心芦苇或鸟骨当作简易的喷枪来使用。他们在其中一根管子中装满调色板上的颜料混合物，并把管子的底部浸在颜料中。

工具和材料

　　石器时代的艺术家在创作中使用的天然材料是他们生活中不可或缺的必需品，如打火石和火烧后的木炭。一些艺术家会以岩石表面的天然图案为基础来描绘动物的形态。最早的画家用手和手指来作画，之后的画家开始使用简单的作画工具，如羽毛制成的画笔和磨尖的粉笔。

天然的元素
史前的艺术家用火堆中剩下的木炭条或天然的土质颜料来制作早期的彩色颜料。

石器时代的艺术有多古老？

最早的艺术作品可以追溯到大约4.5万年前。在印度尼西亚发现的野猪图像被认为是世界上已知的最古老的具象艺术。

里面装满苔藓，可用它来大范围地涂抹颜料

用作调色盘

将羽毛固定在一根骨头或棍子上

用燃烧过的木头或骨头制成

用来制作黄色、橘色或棕色颜料

| 皮质颜料袋 | 贝壳 | 羽毛笔 | 木炭 | 赭石 |

创作一幅画

用手作为模板

吹出的气体使颜料呈细雾状喷出

3　创作一幅画
　　最后，艺术家会把他们的手放在洞穴的墙壁上，并向颜料管的顶部吹气，喷洒出的颜料会在墙上留下个性化的独特印记。

这座有着4万年历史的"狮人"雕像被认为是最早的宗教艺术实例。

描绘对象

　　创作出最早的艺术作品的艺术家通常会将自然世界作为自己的描绘对象。要确定石器时代艺术产生的最初目的已经是不可能的了。史前的壁画主要描绘了与远古人类共存的各种动物，目前认为这些图像有着仪式功能或宗教意义。

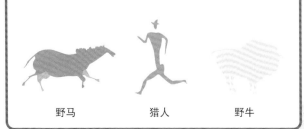

| 野马 | 猎人 | 野牛 |

澳大利亚原住民艺术

在澳大利亚的原住民文化中，岩石艺术是不可或缺的一部分，这种艺术形式从史前时代一直延续至今。今天，在澳大利亚的土地上还屹立着约10万座岩石艺术的遗存。

艺术家不能描绘不属于他们家族的故事。

过去的故事

45000至50000年前，最早的澳大利亚人在澳大利亚大陆上定居。自那时起，他们就开始在有重要象征意义的地点进行艺术创作，以讲述他们的故事与上古创世神话。岩石艺术能够使这些故事代代相传，随后的几个世纪，艺术家会在上面进行增添与修改，这种对岩石艺术的再创作延续至今。

面部的骨骼结构

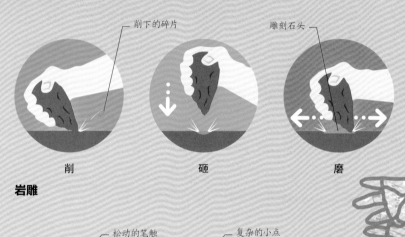

削下的碎片　　　雕刻石头

削　　　�　　　磨

岩雕

松动的笔触　　　复杂的小点

手指　　　笔刷

岩画

绘制白色的底色

岩雕与岩画
澳大利亚原住民的岩石艺术有两种主要类型，一种是岩雕（petroglyph），即在岩石上雕刻，另一种是岩画（pictograph），即用天然颜料在岩石上作画。这些艺术作品主要以几何形式组成，如圆圈、弧线、点，以及具象的人或动物的形状。

澳大利亚原住民艺术有多古老？

已知最早的澳大利亚岩石艺术遗存是在至少30000年前绘制的。

点画

　　最早的澳大利亚人进行了长达数千年的点画创作。他们用色彩丰富的土质颜料在人体上画出富有节奏的点与短线，或者用颜料绘制岩石艺术作品。今天的艺术家用现代的丙烯颜料和画布进行艺术创作，他们的艺术作品在全球的美术馆与画廊中展出，但其灵感来自遥远的澳大利亚大陆，源自沙漠中的宗教仪式。

现代点画

符号与意义

　　最早的澳大利亚人是围绕着世代相传的传统图像来展开艺术创作的。这种丰富的象征系统发源于"梦幻时代"（the Dreaming），一个由动物和人形的神灵掌管全世界的时代。

"X光"风格

岩石上的一些绘画描绘了瘦长的人或动物，他们的骨骼和内脏在"X光"风格的表现手法下清晰可见，展示了艺术家对人类和动物解剖学的理解。

颜色较深的阴影构成了动物的脊柱

位于澳大利亚伊尔加尔克的一幅土著岩画，描绘了一只袋鼠

早期的绘画用大胆的线条画出了动物的脊柱、肋骨和器官，后来增添的图像表现出了动物的脂肪和肌肉群。

人

围坐的人

鸸鹋

水坑

营地

女人

袋鼠

美索不达米亚艺术

美索不达米亚位于今天的中东地区。在公元前4000年，得益于美索不达米亚丰饶的土地、灌溉系统的早期发展，以及有组织的农业生产，世界上最早的城市在这里发展起来。

城市中的文物

城市中生产出了精致的石雕与金属、陶制、木制的装饰品。美索不达亚的艺术遗存以雕塑为主——因为纺织品等其他材料无法长久保存——大部分雕塑是为宗教目的而被制作的。在这里出土了许多绵羊、狮子、牛等动物形状的人工制品。

圆筒印章

美索不达米亚艺术也以圆筒印章的形式保存了下来。将圆筒印章印在湿黏土上，可以在黏土上留下很清晰的图样。这些图样描绘了对印章主人而言有着特殊意义的神、人或动物，人们可以用它来标识自己的财产或签署法律协议。

幼发拉底河

动物是这一时期的宗教
艺术中典型的表现对象

神圣的雕像
美索不达米亚的雕塑被用
在祈求丰产的仪式中，作
用是以安抚神灵。

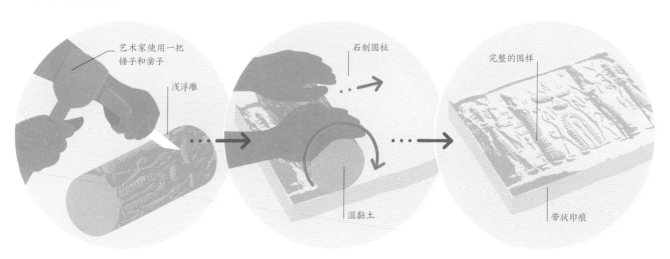

艺术家使用一把
锤子和凿子

浅浮雕

石制圆柱

湿黏土

完整的图样

带状印痕

1 雕刻
艺术家使用凿子，在圆筒印章上雕刻出独特的图样，在其表面刻出一个中空的浮雕。

2 滚动
艺术家把雕刻好的印章从一片厚厚的湿黏土上滚过，将印章上的图样印在黏土表面。

3 干燥
湿黏土干燥后，浮雕变得坚固，留下一个持久且不易变形的印记。

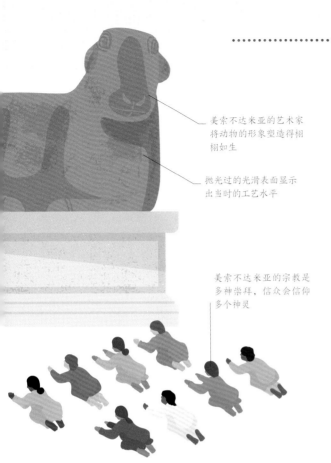

美索不达米亚的艺术家将动物的形象塑造得栩栩如生

抛光过的光滑表面显示出当时的工艺水平

美索不达米亚的宗教是多神崇拜，信众会信仰多个神灵

《乌尔法人》（*Urfa man*）据说是最古老的真人大小的人形雕像，其历史可以追溯到公元前9000年。

"美索不达米亚"是什么意思？

"美索不达米亚"（Mesopotamia）的字面意思是"两河之间的土地"，"两河"指的是底格里斯河与幼发拉底河。

乌尔城

乌尔城是美索不达米亚文明中最重要的城市之一，乌尔城的中心坐落着一座令人叹为观止的塔庙（ziggurat）。20世纪，考古学家对该城市的皇家公墓进行了发掘，出土了许多重要的艺术珍品。

乌尔城中的塔庙

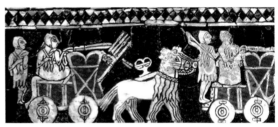

乌尔军旗上的细节
乌尔军旗于20世纪20年代出土，这是一个木制的矩形物体，上面饰有天青石（一种呈艳蓝色的石头）与贝壳，画面描绘了在战争中收获的战利品。

贸易的物资

在新月沃土的洪泛区，石材与木材十分稀缺，因此用于雕塑创作的材料必须从海外进口。美索不达米亚当时是东西方之间重要交易网络的中心，美索不达米亚人通过出口水果、坚果、牲畜等农业产品来换取金属、亚宝石与木料。

石材

木材

金子

天青石

壳

底格里斯河

波利尼西亚艺术

人类在太平洋的群岛上定居了几千年。虽然太平洋上的各个社会在语言和文化上都有相似之处，也与自然世界有着久远的联系，但每个地区的艺术品都有着截然不同的美学个性。

自然的遗产

航海者是太平洋上的早期居民，他们在广阔的海洋中航行，用星星、气候规律或野生动物来判断方向。这种人与自然之间的联系在太平洋岛屿的居民中代代相传，在他们的艺术中也得到了展现。波利尼西亚人的信仰强化了这种联系。他们普遍相信逝去的祖先会以灵魂的状态留存于世，许多波利尼西亚文化将这种信仰视为维持社会秩序、维系集体和谐的关键所在。波利尼西亚的艺术品，不论是人们每天佩戴、在家族中世代相传的小型工艺品，还是为特定场合制作的仪式用品，都被认为可以召回人们已故的亲人，强化他们与自然的联系。

胸部的特征是对称的叶片图样

荣戈（Rongo）是毛利文化中的一位神

曼加伊亚岛的耕种之神荣戈的雕像

复活节岛的moai雕像是用什么石头做的？

大部分雕像是用火山岩和凝灰岩制成的。这些石头很容易被侵蚀，因此雕像上的很多细节现在已经看不到了。

将木头雕成优美的菱形把手

木头表面雕刻有精美的图案

斐济岛的叉子，大概是给首领和老人们使用的

地位与遗产

这些岛屿上的艺术品主要是雕刻制品。在这些艺术品中，最著名的莫过于复活节岛的石雕，这些石雕展现了巨大的社会阶级与地位。它们可以彰显活人或死人的社会阶级与地位，它们同向于复活节岛的石雕。这些石雕展现了巨大的，风格化的"头"和"躯干"，在当地叫作"moai"。复活节岛上有近900尊雕像，它们面向内陆伫立着。人们认为这些雕像代表着受人尊敬的祖先。据说正是这些雕像赋予了当地首领神圣的权力。

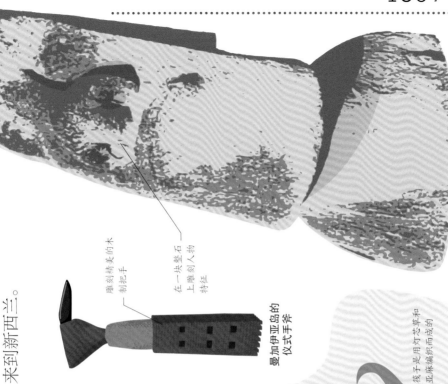

来自拉帕努伊岛的moai雕像

眼睛处原木镶嵌着珊瑚色和红色的石头

在一块整石上雕刻人物特征

雕刻精美的木制把手

曼加伊亚岛的仪式手斧

毛利人于1250—1300年来到新西兰。

毛利艺术

新西兰的毛利艺术有着悠久且丰富的历史，在许多方面彰显了波利尼西亚艺术的特点。雕刻而成的新西兰绿玉（绿石）吊坠被称为"提基颈饰"（hei-tiki），提基颈饰以自然形式为灵感，通常有着相似的视觉特征，但人们也经常用它来表现与某一祖先有关的独特的个人经历。雕刻在提基颈饰的脸与身上的波状漩涡叫作"moko"，它们讲述了复杂的宗族历史。

初代毛利神

这座雕塑展现了最早的神灵——天空之父兰奇（Rangi）与大地之母帕帕（Papa），他们有70个儿子。

眼睛里面会镶嵌贝壳

70个儿子后来成为毛利众神，这是其中的一位

毛利吊坠

一个神圣的提基颈饰需要一位雕刻大师耗费数月的时间方可制成。

部落领袖兰奇·托皮奥拉（Rangi Topeora）

托皮奥拉是一位作曲家、毛利人部落领袖，她被人们称为"南方女王"。在这幅肖像画中，她佩戴着三个提基颈饰。

岩画

1400年左右，人们在新西兰的奥皮希河附近发现了一幅毛利人的画作。画中描绘了两个人站在一艘叫作"mokihi"（亚麻茎筏）的筏子上，这种筏是在湖上捕鸟时用的。

筏子是用灯芯草和亚麻编织而成的

人物用羊毛毯束刊筏子

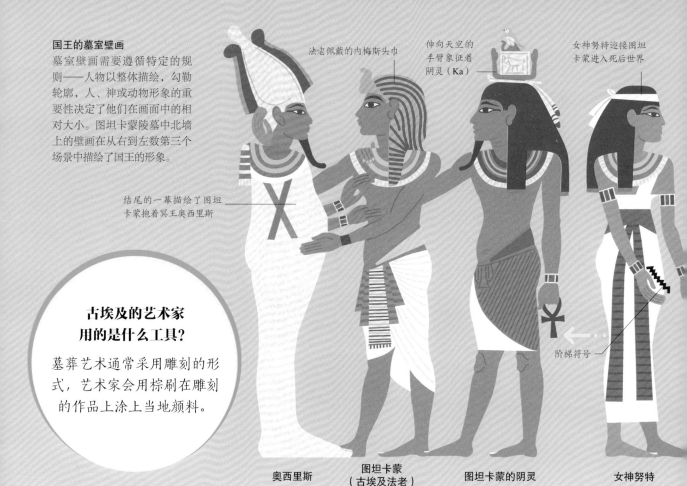

国王的墓室壁画

墓室壁画需要遵循特定的规则——人物以整体描绘，勾勒轮廓，人、神或动物形象的重要性决定了他们在画面中的相对大小。图坦卡蒙陵墓中北墙上的壁画在从右到左数第三个场景中描绘了国王的形象。

法老佩戴的内梅斯头巾

伸向天空的手臂象征着阴灵（Ka）

女神努特迎接图坦卡蒙进入死后世界

结尾的一幕描绘了图坦卡蒙抱着冥王奥西里斯

古埃及的艺术家用的是什么工具？

墓葬艺术通常采用雕刻的形式，艺术家会用棕刷在雕刻的作品上涂上当地颜料。

阶梯符号

| 奥西里斯 | 图坦卡蒙（古埃及法老） | 图坦卡蒙的阴灵 | 女神努特 |

古埃及艺术

早在公元前3000年，古埃及人就开始绘制墓室壁画。精英阶层的墓室壁画并不是给活人观看的，而是为众神所在的灵魂世界创作的。这些壁画遵循着延续了3000年的严格惯例。

纪念死者

古埃及墓葬艺术的主要目的是纪念死者，描绘他们在进入死后世界的旅途中所需的物品。墓葬艺术中的颜色有着各自的象征意义，在一般情况下，男性的肤色是红色，女性的肤色是奶油色，神的肤色则是黄色。

象征性的颜色

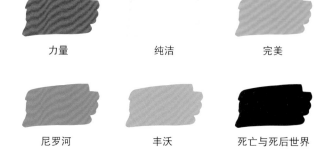

| 力量 | 纯洁 | 完美 |
| 尼罗河 | 丰沃 | 死亡与死后世界 |

埋藏在古埃及陵墓中的大部分艺术品在上千年的时间中被盗墓者偷走了。

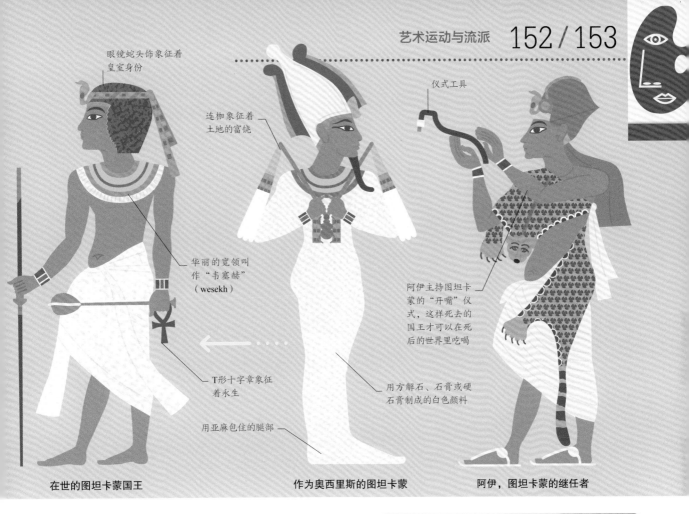

眼镜蛇头饰象征着皇室身份

连枷象征着土地的富饶

仪式工具

华丽的宽领叫作"韦塞赫"（wesekh）

T形十字章象征着永生

用亚麻包住的腿部

阿伊主持图坦卡蒙的"开嘴"仪式，这样死去的国王才可以在死后的世界里吃喝

用方解石、石膏或硬石膏制成的白色颜料

在世的图坦卡蒙国王

作为奥西里斯的图坦卡蒙

阿伊，图坦卡蒙的继任者

法尤姆艺术

1—2世纪，在最早的墓室壁画诞生约3000年后，古埃及艺术逐渐走向了自然主义。在公元前30年，埃及并入罗马帝国之后，死者肖像逐渐受到古罗马的现实主义风格的影响。这些蜡画（用加热的蜡和颜料绘成）和蛋彩画以开罗南部的城市法尤姆为名，它们的目的是尽可能真实地还原死者生前的容貌。这些绘画显示出当时的古埃及人已经有了解剖学的意识，并可以熟练地运用光影塑造出立体的形象。

丰富生动的色彩，结构正确的五官

法尤姆肖像
这些逼真的肖像被绘制在木制的死亡面具上，然后覆盖在逝者的脸上。

打包死后之旅的行李

陵墓中的图像代表了死者在死后世界中所需要的所有人和物。从他们的配偶、孩子、仆人，到动物甚至食物——凡此种种，都在墓室壁画和石棺上的绘画中得到了表现。

食物

珠宝和衣服

交通工具

油

游戏

武器

古希腊艺术

历史学家对古希腊艺术的了解，大多来自古希腊的陶器（古希腊虽然有绘画艺术，但并没有保存至今）。然而，在接下来的几个世纪中，却是古希腊的雕塑对美的概念产生了深远持久的影响。尽管在今天，人们大多只能通过古罗马时期的复制品来一窥古希腊雕塑的真容。

数学之美

在描绘人体时，古希腊的艺术家致力于达到数学上的完美（见左侧）。他们为此设计出一套建构理想比例的法则。他们也将这种对完美的追求应用到建筑和市政设计上。在宗教建筑的设计中追寻着美丽、统一与和谐。他们用理念化的形式来调和现实主义，使"古典美"的标准化理念在欧洲人的脑海中根深蒂固，始终影响着后世的艺术创作。

和谐的神庙

古希腊人运用比例法则，在雅典建造了响誉大神庙。该神庙采用了9：4的比例，建筑的各个区域都采用了这种比例。建筑中的垂直线和水平线共同构成了神庙的和谐设计。

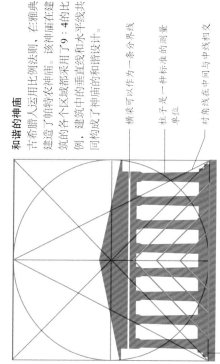

横梁可以作为一条分界线

柱子是一种标准的测量单位

对角线在中间与中线相交

神庙宽度与柱子高度的比为9：4

比例法则

古希腊古典时期的雕塑家试图用比例法则来计算出完美的人体比例，他们在书中写到了人体的各个部分在理想状态下是如何相互联系的，并用青铜或大理石雕像演示出这些理想比例的人体。波留克列特斯（Polykleitos）等雕塑家认为，人的头部与余下的身体呈1：7的比例是最理想的。

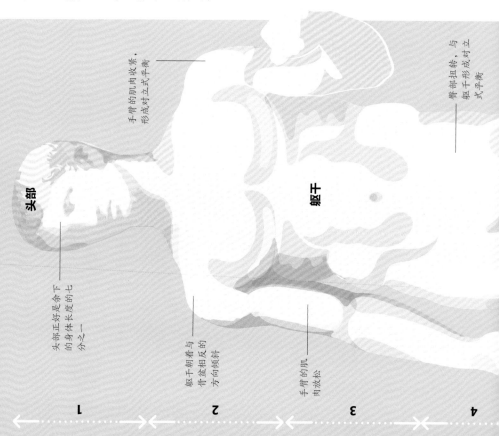

头部 —— 头部正好是余下的身体长度的七分之一

躯干 —— 躯干朝着与骨盆相反的方向倾斜

手臂的肌肉放松

手臂的肌肉收紧，形成对立式平衡

臀部扭转，与躯干形成对立式平衡

1

2

3

4

波留克列特斯

波留克列特斯是一位古希腊雕塑家，他为理想的人体比例创立了一套法则（一系列数字定律）。他开创了古典风格，也是第一个拥有一众追随者的雕塑家，他的追随者们都在不断地观察和学习他是如何运用比例的，打造平衡的。

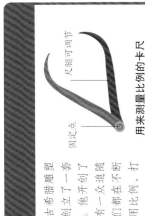

尺寸可调节

固定点

用来测量比例的卡尺

赤陶容器

用赤陶土制成的陶器是古希腊人日常生活中的重要组成部分，留存至今的陶器为我们了解古希腊文化提供了独特的视角。古希腊早期的花盆雕有图案，后期的花瓶在表面涂有液态黏土或"泥釉"。出于实际原因，以下几类容器的形状始终未变——用来混合葡萄酒和水的涡形双耳喷口杯，用来喝水或酒的基里克斯陶杯，用来储水的提水罐。

凉酒器

细颈有柄长油瓶

碗口很浅

基里克斯陶杯

涡卷形把手

涡形双耳喷口杯

提水罐

卷轴状形式

陶器是古希腊坟墓中最常见的物品。

腿

5　承重的右腿被雕刻出肌肉收紧的感觉

6　弯曲、放松的左膝为人物的姿势增添了活力

7　按照完美的比例塑造四肢

波留克列特斯《持矛者》（Doryphoros）

尽管波留克列特斯的著作《法则》的具体内容已失传，但他的雕塑《持矛者》却是他的比例体系的一个示范。在《持矛者》中，人物的身体被分成等长的部分，各部分之间都有比例上的联系。人物摆出了一个动态的"对立式平衡"姿势，将身体的重量放在右腿上，左腿不受力。身体的均衡反映了精神上的完美平衡。

为什么流传下来的古希腊雕塑如此之少？

许多古希腊雕塑是用青铜制成的，这种材料十分珍稀且昂贵，因此经常被熔化并循环利用。

古罗马艺术

　　人们对古罗马艺术的了解大部分来自古罗马的雕像，但也有一些罕见的古罗马绘画和马赛克镶嵌画的碎片被保存了下来。保存得最完好的一批马赛克镶嵌画位于庞贝，庞贝是一处位于那不勒斯附近的古罗马人定居地，现被埋在火山灰下。

现实主义艺术

　　古罗马艺术受到了古希腊风格雕像与伊特鲁里亚人的影响。伊特鲁里亚人掌握了精湛的金属加工技艺。在罗马帝国崛起前，伊特鲁里亚人曾定居于意大利北部。与古罗马雕塑不同，大多数古罗马绘画作品在时间长河中损毁并失传了。保留下来的绘画作品向人们揭示了已知最早的古罗马艺术——古罗马的画家在尝试尽可能真实准确地描绘对象。这从出土的马赛克地板与湿壁画的碎片中可见一斑。这些碎片让我们得以一窥古罗马人的品位与生活方式，同时也反映了他们对现实主义艺术的追求。

谁最早使用了视错觉?

古罗马人是最早使用视错觉（Trompe L'oeil，法语中为"欺骗眼睛"之意）技术的人之一，他们制造出视错觉，让人感到画中的物体是三维立体的。

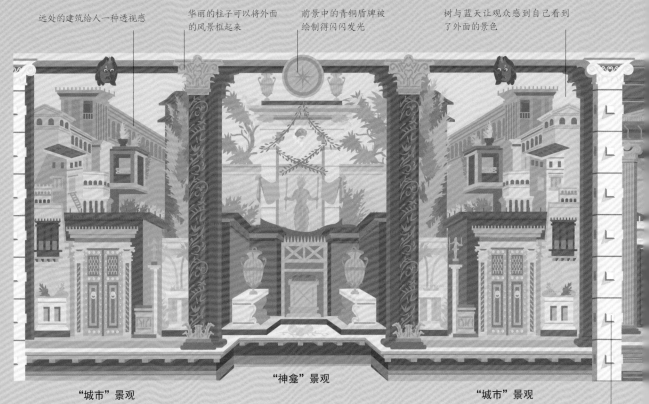

远处的建筑给人一种透视感

华丽的柱子可以将外面的风景框起来

前景中的青铜盾牌被绘制得闪闪发光

树与蓝天让观众感到自己看到了外面的景色

"城市"景观

"神龛"景观

"城市"景观

柱子上的装饰投下了逼真的阴影

《未扫之地》（*Unswept Floor*），马赛克镶嵌画

在古罗马精英阶层居住的别墅中，地板和墙壁上都饰有用石头和玻璃制成的彩色马赛克。一幅著名的马赛克镶嵌画描绘了吃剩的食物、贝壳和骨头，它们看上去就像刚刚掉到地板上一样，每一件物品都带有逼真的阴影，为画面增添了额外的现实主义气息。

蜗牛　　　蟹爪　　　壳

鸡爪　　　沙拉叶　　　樱桃

近2000年前，维苏威火山的喷发使火山灰与浮石层下的壁画得以保存下来。

金色的柯林斯柱头安装在红色柱子的顶端

"神庙"景观

香炉位于前景中的祭坛上

帕布里厄斯·法尼厄斯·西尼斯特别墅壁画，公元前40—公元前30年

壁画

尽管对附近的庞贝和赫库兰尼姆城镇居民来说，火山爆发是一场灾难，但这却在古罗马绘画的保存上发挥了至关重要的作用。人们在富人的别墅与公共建筑中发现了数量可观的壁画（见第58～59页）。这些壁画描绘了异国情调的盛宴和壮观的景色，通常画得让观众以为自己在透过一扇窗户看外面的景色。

文化影响

随着罗马帝国的扩张，古罗马艺术开始受到来自不同文化的风格与艺术形式的影响。古罗马的雕像反映了古希腊人对完美人体的追求，而肖像画则延续了伊特鲁里亚艺术的现实主义精神。

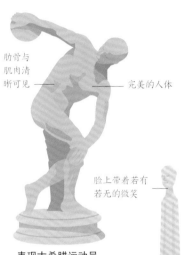

肋骨与肌肉清晰可见

完美的人体

脸上带着若有若无的微笑

表现古希腊运动员的古罗马雕塑

女孩用铁笔抵着嘴巴，似乎在思考

古罗马绘画，表现了一位沉思中的女孩

不同的风格

以上这些古罗马艺术的例子呈现出了三种表现人物的方式：完美的古希腊风格雕像、女孩的神情，以及对伊特鲁里亚男孩的现实主义描绘。

伊特鲁里亚青铜少年雕塑，名为《夜影》（*Evening Shadow*）

西非艺术

西非是一片囊括了许多不同国家的辽阔区域（在今天包括尼日利亚、贝宁和马里等国家和地区），有着丰富多元的文化，每个国家都有独特且复杂的艺术传统。在过去的1000年中，大部分西非艺术采取了神像的形式。

具象雕像

西非艺术使用的创作材料反映了该地区几个世纪以来作为贸易中心的地位。丰富的石料、铁矿石以及上好的硬木，使这里的许多文化产生了具象雕像。这些雕像在集体生活中扮演了不可或缺的角色。许多西非雕像会表现人物形象，从首领和有权力的个人，到具有理想外形的男女神像。其中许多是圣物，人们用它们来沟通灵界，并在常年的仪式中不断对其进行添改——用油ж摩擦、用织物、珠子或护身符装饰，用刀片削穿，或通过不断的触摸使其表面磨损，以示虔诚。

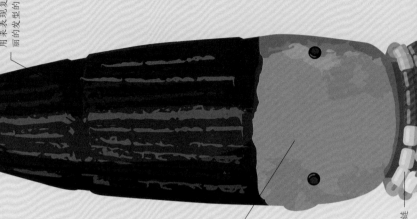

圆柱形的头部是用来表现复杂华丽的发型的

用彩色玻璃珠制成的颈链

Ere ibeji雕像

这个木制雕像起源于尼日利亚西南部。它代表了一个死去的孩子的灵魂。这种雕像需要人的照顾，就像这些孩子还活着一样。人们仪式性地清洗这些Ere ibeji雕像，喂它们吃东西，用珠宝装饰它们并随身携带。

在失去父母长辈的关爱与照料之下，雕像的面部被磨擦得非常光滑

1973年，奥洛昆头像被制成非洲运动会的标志。

过真的面部特征

奥洛昆（Olokun）头像

在古代尼日利亚、约鲁巴王国和贝宁王国的皇家艺术发展出了一种传统，即崇拜君主和神灵的头像。艺术家以自然主义的细节来表现这些人物的特征，他们最初用黏土制作雕像，后来改用铜合金。

雕像通常以圆形为特征

面部带有细小的划痕

用金属制成的臂箍

女性Ere ibeji雕像

一串贝壳从小心手腕处延伸出来

男性Ere ibeji雕像

雕像呈现出约鲁巴人心中的"理想"外形

理想化的角色

成对的具象雕像表现了壮年男女的形象，他们分别扮演着打猎和抚养孩子的传统角色。此类雕像的典例是马里南部的巴拿马人创作的Gwandusu和Gwantigi雕像。这些人物形象有着粗壮的身体和细长的头部，代表了其所属文化的审美。

为什么要制作这些具象雕像？

这些雕像通常是表子父母委托艺术家创作的，（他们相信）这样孩子的灵魂就会在未生得到照拂。

巴拿马人雕刻的木质坐像

缠绳铜罐

绳索缠的图样

尼日利亚青铜器

尼日尔下游地区（现尼日利亚）的工匠，在公元9或10世纪左右成为娴熟的铸造匠。他们使用"去乳胶"的技法来制作装饰性炭涡纹青铜罐。他们首先将乳胶包起来，然后用黏土将乳胶印在乳胶上，让乳胶上的图案印在黏土上。这样，只要将乳胶去除，就可以用熔化的青铜将黏土上的图案复刻出来。罐子被分成几部分单独铸造，带有繁复的打结绳索样式。

在马赛克镶嵌画中，皇帝戴着装饰着珠宝的王冠或"家族徽章"（stemma）

金色的背景暗示人物身处天界

强烈直接的目光吸引了观众，人们认为这种凝视有助于与神灵交流

珍珠母、玻璃和金箔等材料都被用来制作马赛克

马赛克艺术

在拜占庭帝国早期，人们创作了许多马赛克艺术，他们用描绘宗教和帝国人物的镶金马赛克镶嵌画来装饰教堂，以规避"偶像"（被人们当作神灵崇拜的圣像）禁令，避免引发与此相关的争议。

拜占庭艺术

西罗马帝国灭亡之后，东部城市拜占庭成为"新罗马"，即拜占庭帝国（东罗马帝国）的中心。在东正教会的赞助与掌控下，拜占庭帝国滋养着丰富的艺术创作。

崇拜的艺术

300年后，拜占庭的历代皇帝相继皈依基督教，这座城市也随之改名为君士坦丁堡（今伊斯坦布尔）。一种新的艺术迅速传遍整个帝国，从教堂到私人住宅，到处都在制造与崇拜对象相关的圣像。制作圣像要遵循严格的规则，尽管早期的古罗马艺术有过现实主义的探索，但随着时间的推移，对圣像的描绘变得更程式化了，细长的手臂、流畅的身体、忏悔的表情，都是该时期圣像的艺术特征。

圣像是什么？

"圣像"一词来自希腊语中的"eikon"（画像），指的是用各种各样的媒介表现出来的宗教图像。人们制作圣像，意在将其作为信徒与基督或圣人之间的中介与桥梁。

举起的手

带光环的人物

正面的姿势

描绘圣像的规则

圣像是对原始图像的复制，人们相信早在物体诞生之前，该物体的原始图像就已存在。因此，艺术家需要遵守严格的规则，这涉及圣像的姿势、手势等各方面。

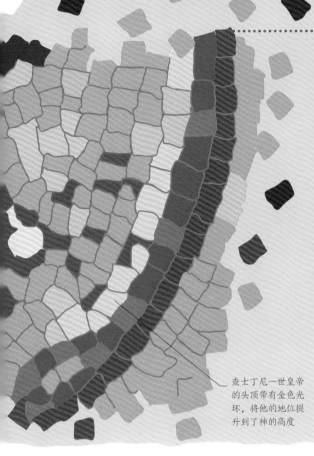

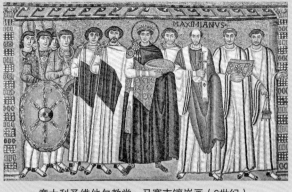

意大利圣维他尔教堂，马赛克镶嵌画（6世纪）

查士丁尼一世皇帝的头顶带有金色光环，将他的地位提升到了神的高度

引起争议的图像

"偶像"崇拜的问题导致了教会的分裂，引发了激烈的争辩。拜占庭帝国在8—9世纪进入了一段反"偶像"时期，禁止制作任何"偶像"。

被烧毁的"偶像"

蜡画技法

一些早期的拜占庭艺术家会绘制蜡画，即将颜料混合物和熔化的蜂蜡涂在木板上。最终，木板的表面被厚重的颜料所覆盖，呈现出油画般的明亮质感，可以将木板哑光的表面抛光，使其变得锃亮。

"蜡画"（encaustic）一词来自希腊语中的"enjaustikos"，意思是"加热或燃烧"。

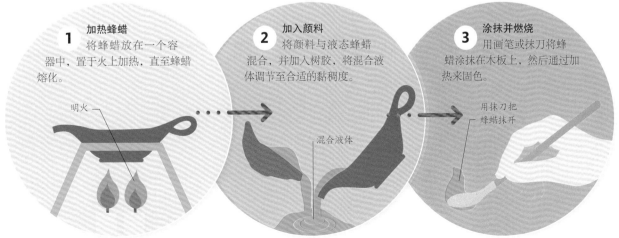

1 加热蜂蜡
将蜂蜡放在一个容器中，置于火上加热，直至蜂蜡熔化。

明火

2 加入颜料
将颜料与液态蜂蜡混合，并加入树胶，将混合液体调节至合适的黏稠度。

混合液体

3 涂抹并燃烧
用画笔或抹刀将蜂蜡涂抹在木板上，然后通过加热来固色。

用抹刀把蜂蜡抹开

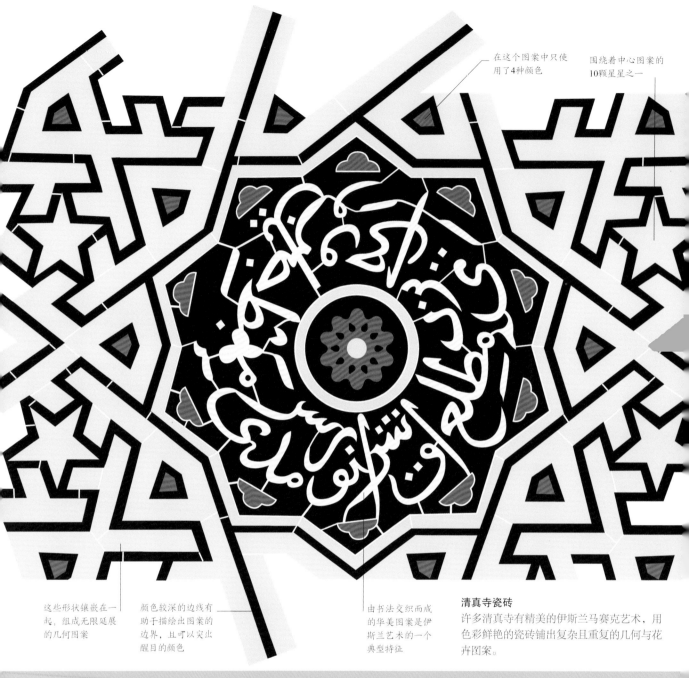

在这个图案中只使用了4种颜色

围绕着中心图案的10颗星星之一

这些形状镶嵌在一起，组成无限延展的几何图案

颜色较深的边线有助于描绘出图案的边界，且可以突出醒目的颜色

由书法交织而成的华美图案是伊斯兰艺术的一个典型特征

清真寺瓷砖
许多清真寺有精美的伊斯兰马赛克艺术，用色彩鲜艳的瓷砖铺出复杂且重复的几何与花卉图案。

偏好的艺术形式

　　随着伊斯兰教的不断发展，伊斯兰世界成为知性思维的重镇——中世纪早期（8世纪），数学、科学和哲学开始蓬勃发展。这些学术追求对伊斯兰艺术的影响，以书法、陶瓷、珠宝、地毯纺织品等艺术形式表现出来。

书法

几个世纪以来，随着艺术家对图案的整体效果的不断美化，对和谐色彩的不懈追求，阿拉伯书法图案渐渐变得复杂华丽，甚至到了抽象的程度。

用一种叫"盖兰"（qalam）的特殊画笔画出的笔触

伊斯兰艺术

从7世纪开始，伊斯兰艺术迅速地在不同的领域中形成独特的风格和惯例。随着伊斯兰教的传播，伊斯兰艺术也受到中东与其他地区文化的影响。

图案的使用

虽然《古兰经》中没有明令禁止，但在许多时期，伊斯兰艺术是禁止描绘人像的。因此，伊斯兰艺术家创作的图像并不像西方艺术那样以描绘人体为中心。伊斯兰艺术的特色包括抽象且色彩强烈的几何图案（往往由连锁多边形构成）、象征动植物的自然图案（通常被称为"阿拉伯式花纹设计"）及宗教文本。

由红色、金色与黑色组成的复杂图案

《古兰经》细节，14世纪
在伊斯兰艺术中，围绕着手写文字装饰是最受重视的艺术形式之一。《古兰经》中的段落通常装饰有华丽图案。

莫卧儿细密画

16—19世纪，印度的莫卧儿王朝统治了印度半岛的大部分地区。莫卧儿王朝的宫廷艺术舍弃了抽象风格，转而在细密画中用大胆生动的色彩描绘人物，细密画可以作为手稿和书籍的插图，也可以是独立的艺术作品。受波斯绘画的影响，莫卧儿细密画极为精美细致，画中的细线是用仅由一根头发制成的笔刷画出来的。

一位皇后的莫卧儿细密画肖像

为什么伊斯兰艺术不表现人物？

《古兰经》禁止"偶像"崇拜，这被许多人理解为禁止描绘有生命的形象。

陶瓷工艺

许多伊斯兰陶器以传统的蓝白配色著称。早期的伊斯兰陶工在陶瓷工艺的上釉和绘画方面进行了创新。

规则且重复的图案

珠宝工艺

伊斯兰珠宝一般比较轻，往往由黄金制成，呈中空的方形。金（银、铜）丝装饰工艺是伊斯兰珠宝的特色。

宝石就像一座微型清真寺的穹顶

这张阿德比尔地毯来自1540年，是现存最古老的伊斯兰地毯之一。

中国艺术

中华文明孕育了一系列艺术创新，这些创新不仅塑造了中国的艺术，也对世界各地的艺术产生了深远的影响。

丰富的传统

中国艺术自史前时代便开始繁荣发展。在历史的长河中，中国艺术见证了纸张、陶瓷、油墨、丝绸等技术的发展和完善。哲学，连同儒、道、法三教，在过去的几千年中影响了中国许多艺术品的风格。同时，来自中国的材料、发明和人工制品通过丝绸之路传入西方。以下是一些中国艺术品。

精美的外形使雕像看上去复杂且精致

许多鼎饰有复杂的双眼图案

青铜时代艺术
在青铜时代的中国，鼎（仪式器皿）是贵族们用来与祖先沟通的工具。

玉
玉也被称为"帝王之石"，在中国，这是十分珍贵的材料。在中国艺术中，玉制的饰品、珠宝地位极高，玉的硬度和耐用性象征着长寿和不朽。

笔墨

　　绘画在中国艺术中拥有崇高的地位，其历史可以追溯到7000多年前。中国绘画的主题随着时间的推移而不断丰富、变化，但绘画的方法和材料基本保持不变，主要是使用墨汁在丝绸上作画，后来也使用纸卷。

书法与绘画融为一体

灵巧的笔触令人仿佛听到了竹叶发出的沙沙声

徐渭《竹》（1540年）
中国人认为，最珍稀的绘画可以与最伟大的诗歌、哲学相媲美。

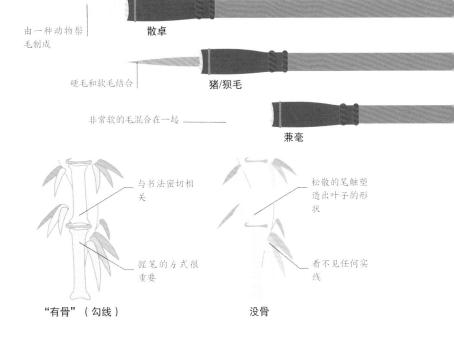

由一种动物鬃毛制成

散卓

毛笔
传统的中国毛笔是用竹子和动物鬃毛制成的，毛笔有各种形状与风格，可用于不同的用途。

硬毛和软毛结合

猪/狼毛

非常软的毛混合在一起

兼毫

与书法密切相关

松散的笔触塑造出叶子的形状

作画风格
中国绘画在漫长的历史中发展出不同的流派与风格，其中包括"有骨"的风格，也就是有勾线的风格，和"没骨"的风格，也就是用水墨来表现的风格。

握笔的方式很重要

看不见任何实线

"有骨"（勾线）　　　　　　　**没骨**

蓝色的颜料上涂了一层透明的釉料，使得瓷器有了闪烁的光泽

白瓷土在窑炉中烧制过后变成了瓷器

龙的图样含有各式各样的寓意，如权力、好运与力量

为什么中国的陶瓷是蓝白色的？

在唐代（618—907年），中国陶瓷工艺开始使用氧化钴颜料来上色。这种颜料可以耐受烧制瓷器的高温。

浅蓝与深蓝形成了美妙的对比

轮廓线带有丰富的细节

瓷器

中国瓷器以蓝白釉色为特色。在欧洲，对中国瓷器的追捧贯穿了整个文艺复兴时期，并在此后持续发酵，14—17世纪，中国的出口禁令更加剧了欧洲人对中国瓷器的渴求。

兵马俑与真的青铜兵器一起被埋在地下。

兵马俑

1974年，随着兵马俑的出土，人们对中国的人像雕塑水平有了更深的了解。公元前210—公元前209年，一群赤陶雕塑被埋在秦始皇墓旁边，在来世继续服侍秦始皇。这些雕像展现出了中国古人对逼真细节的关注。

瓷器的表面有很多小孔，因此一旦画错就很难修改，这就要求艺术家下笔必须十分准确

青花瓷被世界各地的陶瓷工匠大量复制

日本艺术

日本人发展出了丰富的艺术传统。他们从本土的神道教中汲取灵感，将卓越的工艺与对景色的深刻感受结合在一起。

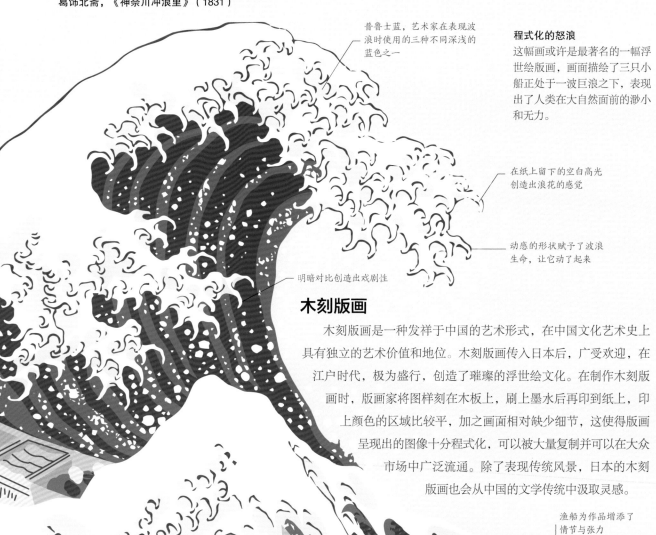

葛饰北斋，《神奈川冲浪里》（1831）

普鲁士蓝，艺术家在表现波浪时使用的三种不同深浅的蓝色之一

程式化的怒浪
这幅画或许是最著名的一幅浮世绘版画，画面描绘了三只小船正处于一波巨浪之下，表现出了人类在大自然面前的渺小和无力。

在纸上留下的空白高光创造出浪花的感觉

动感的形状赋予了波浪生命，让它动了起来

明暗对比创造出戏剧性

木刻版画

木刻版画是一种发祥于中国的艺术形式，在中国文化艺术史上具有独立的艺术价值和地位。木刻版画传入日本后，广受欢迎，在江户时代，极为盛行，创造了璀璨的浮世绘文化。在制作木刻版画时，版画家将图样刻在木板上，刷上墨水后再印到纸上，印上颜色的区域比较平，加之画面相对缺少细节，这使得版画呈现出的图像十分程式化，可以被大量复制并可以在大众市场中广泛流通。除了表现传统风景，日本的木刻版画也会从中国的文学传统中汲取灵感。

渔船为作品增添了情节与张力

凿刻工具刻出图样

用滚筒涂墨水

将纸张放在木板上

在每一块木板上涂上不同的颜色

1 **精心雕刻每一块木板**
艺术家用凿子和其他工具将图样刻在木板上，在凸起区域的表面涂上墨水。艺术家在每块木板上重复这个工序。

2 **把墨水涂在雕刻后的木板表面**
艺术家用滚筒将浓稠的印刷墨水统一地涂在第一层木板上，凹槽（被挖掉的）区域留白。

3 **将纸张放在木板上**
艺术家将纸张小心地放在第一块木板上。用重物或压印机来确保油墨与纸张充分接触。

4 **每增添一种颜色，就重复一次这个工序**
每增添一种颜色，艺术家就要用不同的木板重复这道工序，这些颜色在同一张纸上层层叠加，组成完整的图像。

传统与影响

几个世纪以来，日本艺术受到一些外部文化的影响。日本的黑白水墨画体现了中国艺术对其的影响，日本画家结合并完善了来自中国的技术，用飞溅的墨水和微妙的晕染绘制出了朦胧的风景画。日本本土的陶瓷工艺亦吸收了不少中国陶瓷工艺的特点，继而发展出了自身独有的陶瓷文化和特色。

用手搓出来的黏土条

绳纹陶罐
日本陶工先将黏土条螺旋式盘在一个底座上，然后修正抚平陶罐的侧面，再放到火上烧制。

孤立主义与开放

19世纪中期，在经历了数百年的自我封闭之后，日本重新向国际开放贸易，从而引发了欧美国家对日本的印刷品和其他艺术品的巨大需求。这种对日本艺术的狂热追捧被称为"日本风"（Japonisme），影响了包括后印象派画家（见第192~195页）在内的许多西方艺术家。

江户时代生产了大约8000幅巨浪版画。

8000幅

对舶来船只的禁令持续到1853年

什么是浮世绘？

浮世绘（Ukiyoe）是版画和绘画中的一种大胆的风格，17—19世纪，这种风格迎合了江户（今东京）的享乐主义新贵们的口味。

中美洲艺术

中美洲艺术指的是从公元前13000年到15世纪末和16世纪初，加勒比地区、北美洲及南美洲的土著艺术。

阿兹特克文明

阿兹特克文明从1300年开始发展，于15—16世纪逐渐成熟。尽管人们一般会将阿兹特克人视为一个整体，但实际上他们是由若干不同的民族组成的，这些民族将各自的领土发展为城邦。经由军事征服和贸易扩张，阿兹特克人的艺术与工艺（在纳瓦特尔语中是"toltecayot"）理念得到了广泛传播。阿兹特克艺术包括写作、绘画、雕塑、马赛克、陶瓷、羽毛制品和金属制品。阿兹特克人的首都特诺奇蒂特兰城（Tenochtitlan）以饰有壮观的纪念性雕塑的建筑著称。其他阿兹特克艺术品还有由金、银、亚宝石和贝壳制成的面具和珠宝。

印加文明

1425—1532年，印加文明在秘鲁得到发展。印加艺术的形式有高度抛光的金属制品、陶瓷和纺织品等。大部分印加艺术受到早先的奇木文明的影响，并在此基础上结合印加人自身的独特风格与技术优势。印加艺术的特色是标准化的形式、颜色和比例，也包括重复的几何图案。

羽毛装饰是一个典型特征

衣服上编织的装饰遵循着特定的样式

上衣与头饰

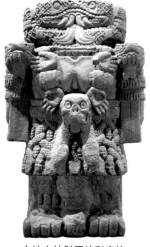

蛇头取代了手的位置，蛇抬起头来，仿佛要发起攻击

大地女神科亚特利库埃（Coatlicue）雕像

大地女神

科亚特利库埃女神象征着大地母亲。她的名字有"穿着蛇裙的人"之意。男神和女神的形象是在阿兹特克艺术中频繁出现的主题。

科亚特利库埃代表着母爱，同时她也是一头危险的怪兽。

奇琴伊察（Chichén Itzá）

奇琴伊察是玛雅人在750—1200年建造的一处繁华的市中心，这里坐落着46座建筑，包括阶梯式金字塔、神庙、圆柱拱廊和其他石制建筑。这些建筑的位置分布与天文学密切相关，体现出玛雅人对宇宙的理解。例如，埃尔卡斯蒂略神庙（El Castillo）共有365级台阶，象征着一年中的365天。

阶梯式金字塔设计

埃尔卡斯蒂略神庙

纳斯卡线条是什么？

纳斯卡线条是地表的巨大图案，被称为"地画"（geoglyphs），这是通过挖除岩石和泥土产生的图像。

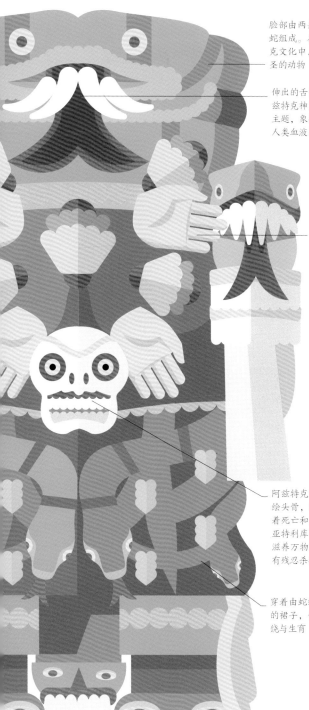

脸部由两条相对的蛇组成。在阿兹特克文化中，蛇是神圣的动物

伸出的舌头是描绘阿兹特克神灵时常见的主题，象征着神灵对人类血液的渴望

用人体部位串成的项链，暗示着人类被神灵吃掉了

阿兹特克艺术经常描绘头骨，这或许暗示着死亡和重生——科亚特利库埃女神既有滋养万物的一面，也有残忍杀戮的一面

穿着由蛇缠绕而成的裙子，代表着富饶与生育

许多阿兹特克神有爪子之类的动物性特征

其他中美洲文明

中美洲的文明，包括阿兹特克文明、印加文明及下面所列的文明，可以分为三个时期：前古典时期（约公元前1200—公元200）、古典时期（约200—900）、后古典时代（约900—1580）。这些文明的艺术反映了人们的信仰和哲学。

奥尔麦克文明

用巨石雕刻而成的大型头像

奥尔麦克文明存在于约公元前1200—公元前400年的墨西哥中南部，该文明建造了许多金字塔与仪式建筑群。

玛雅文明

精美准确的日历上饰有符号

玛雅文明活跃于200—900年，玛雅人会创作壁画、石刻与木雕。

托尔特克文明

雕像守卫着托尔特克的仪式建筑群

900—1150年，托尔特克人统治了墨西哥中部，托尔特克人为他们的神灵雕刻了许多石像。

莫切文明

莫切文明活跃于100—700年的秘鲁北部。莫切文明常见的艺术形式有陶器、金属制品和纺织品等。

陶器常常会带有肖像

纳斯卡文明

秘鲁的纳斯卡文明活跃于公元前100—公元650年，纳斯卡人会制作陶器、纺织品，创作地画（景观艺术）。

在陶器上使用多种大胆的色彩

其他艺术形式

在大部分民众不识字的中世纪，艺术是一种交流的方式。在基督教成为罗马帝国的国教之后，罗马帝国艺术的主要关注点就是传播上帝的箴言。这种关注贯穿了整个中世纪的艺术创作，这一时期的艺术品也变得更加程式化、更加复杂与精妙。同时，随着不同的敌对民族国家开始发展起来，这些艺术品更加世俗。在这一时期，"艺术"与"工艺"之间没有区别。

雕塑
中世纪雕塑的体量不太大，经常以浮雕、小雕塑与耶稣受难像的形式出现。

手抄本
这些手抄本由教会或贵族赞助，由抄写员与插图画家制作完成。

花窗
用铅条将小块的彩色玻璃按照一定的形状与场景拼接起来。

挂毯
大挂毯是为富人制作的，可以用来装饰和隔断空间。

金属制品
高脚杯、烛台与耶稣受难像等物件都是用金、银、铜铸成的。

中世纪艺术

中世纪指5世纪中期到15世纪中期这近1000年的时期，始于476年西罗马帝国的灭亡，终于1453年东罗马帝国的灭亡。在这一时期，绘画、雕塑与建筑都取得了长足发展。

变革时代的艺术

在很长一段时期，中世纪艺术是由天主教教会赞助并掌控的，艺术所表现的几乎都是与宗教相关的内容。随着欧洲的皇室、贵族与商人也逐渐成为艺术的赞助人，这种情况发生了改变。比如，在《威尔顿双联画》（*The Wilton Diptych*）的右联上，英国国王理查二世的世俗形象正跪在圣母玛利亚和耶稣面前。在艺术创作方面，中世纪艺术以昂贵的材料、大胆的色彩与程式化的形象为特点。渐渐地，这些形象变得越发精细、逼真。

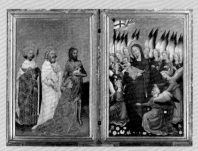

《威尔顿双联画》（1395—1399）

中世纪艺术是如何分类的？

中世纪艺术包含不同的风格，包括拜占庭艺术、罗马式艺术、早期基督教艺术、维京艺术、盎格鲁-撒克逊艺术、加洛林王朝艺术，以及哥特式艺术。

中世纪艺术中使用的金叶的厚度是头发直径的百分之一。

黑暗时代的终结

在西罗马帝国覆灭后，混乱的早期中世纪被称为"黑暗时代"（Dark Ages）。800年前后，新国家与教会的建立填补了权力的空缺，社会逐渐趋于稳定，艺术与文化得以再度繁荣。

圣约翰和他的标志——鹰

可能曾被用作圣经封面

9世纪的象牙雕刻

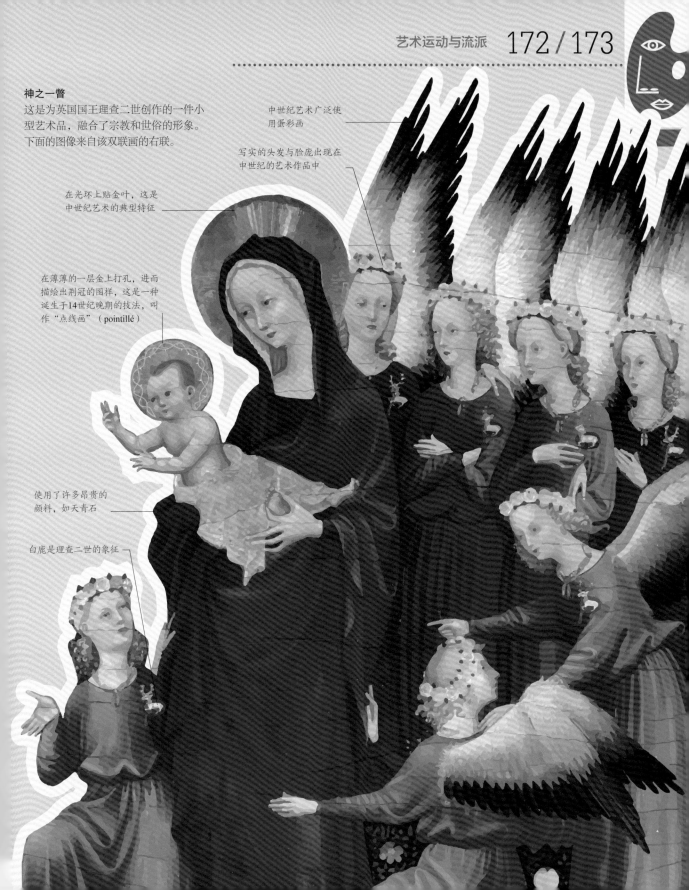

神之一瞥
这是为英国国王理查二世创作的一件小型艺术品，融合了宗教和世俗的形象。下面的图像来自该双联画的右联。

中世纪艺术广泛使用蛋彩画

写实的头发与脸庞出现在中世纪的艺术作品中

在光环上贴金叶，这是中世纪艺术的典型特征

在薄薄的一层金上打孔，进而描绘出荆冠的图样，这是一种诞生于14世纪晚期的技法，叫作"点线画"（pointillé）

使用了许多昂贵的颜料，如天青石

白鹿是理查二世的象征

神圣又世俗的艺术形式

 挂毯、祭坛装饰画、玻璃花窗、雕塑、浮雕和手抄本是在这一时期最受重视的艺术形式，渐渐地，艺术中出现了新的现实主义趋势，尤其是在雕塑与浮雕的创作中。在这段时期，人物形象的身体比例普遍被拉长，带有一种富有流动感的优雅。哥特式艺术大多是为教堂服务的，但一种叫作"国际哥特式"的风格则被用于世俗建筑、皇家肖像与雕像中。

门徒的位置是对称的，他们在哀悼圣母之死

祈祷的小人物代表着玛利亚的灵魂已经升入天堂，得到基督的照拂

衣物、姿势与手势都很写实，带有令人惊叹的细节

浮雕中层层叠叠的空间复杂且精美，有时也被称作"火焰哥特式"

基督

圣母玛利亚

玛利亚·玛大肋纳

斯特拉斯堡大教堂，西入口

这件浮雕作品装饰着斯特拉斯堡大教堂的西入口，它描绘了圣母玛利亚之死，基督的门徒环绕在她的身旁。"抹大拉的马利亚"象征着悔过的罪人。

哥特式艺术

 哥特式艺术是文艺复兴的前身，诞生于12世纪的法国，在欧洲持续发展了几个世纪。哥特式艺术带来了一种更轻快的艺术风格，强调对光的使用，将光视作上帝的赐福。

圣母玛利亚浮雕（1225年之后，佚名艺术家）

国际哥特式风格是在欧洲的宫廷中诞生的。

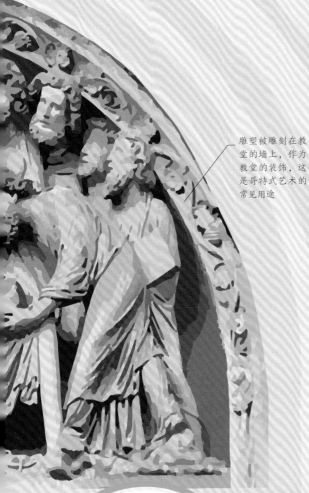

雕塑被雕刻在教堂的墙上，作为教堂的装饰，这是哥特式艺术的常见用途

建筑与玻璃花窗

哥特式建筑采用了新的结构系统，用大面积的窗子取代原本的墙面。随着风格的成熟与玻璃工艺的进步，哥特式玻璃花窗逐渐发展起来，被广泛地运用于教堂的装饰中。英国的坎特伯雷大教堂、法国的沙特尔大教堂等建筑都以璀璨、精美的玻璃花窗著称。

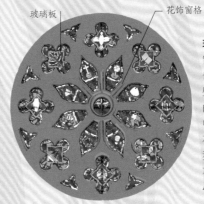

玻璃板

花饰窗格

玻璃花窗

窗户之间的花饰窗格，也就是石材，支撑了墙壁的重量，让大面积的窗子得以插入墙体之中。玫瑰花窗是哥特式花饰窗格的一种常见类型，在这种窗格中，宝石一般的彩色玻璃从中心辐射开来。

飞扶壁分散了重量

窗户

侧廊

建筑

为了让建筑内部的空间更高、更宽敞，建筑师运用了等边拱、拱顶，以及能够提供支撑与稳定性的飞扶壁。

哥特式艺术是一个艺术流派吗？

哥特式艺术有三种风格：早期哥特式、盛期哥特式与国际哥特式。前两种风格比国际哥特式更精致和复杂，有着更精巧的细节处理、更写实的人物形象，以及更自然的形式。

哥特式绘画

哥特式艺术主要是基督教的传教工具。哥特式绘画通常会用简单但醒目的形式表现基督教的宗教信仰——正直的人会进入永恒的天堂，而不配上天堂的罪人则会落入地狱，受到地狱之火的折磨。

永恒的折磨

启蒙的时代

在意大利文艺复兴时期，意大利各地都发生了全面的变化。稳定的政局、繁荣的商业经济及印刷机等的发明，将艺术、文学和哲学推到了聚光灯下。建筑师菲利波·布鲁内莱斯基基于数学来分析线性透视（见第104～105页），意大利艺术家广泛运用这一技术在画面中建构空间深度，为绘画作品注入了一种前所未有的现实主义气息。宗教作品的背景不再是金色，而是现实世界中的风景。艺术家在有权势的赞助人的委托下进行创作，这些赞助人中有教皇，也有统治者与君主。

米开朗琪罗，《创造亚当》（*The Creation of Adam*）

最初用透视绘成的素描草图极为写实，在画面中创造出了景深感

理想化的裸体形象受到古希腊罗马雕型的影响

精确的解剖结构是文艺复兴艺术的特征

上帝与亚当的手臂呈现出镜像关系，使构图保持平衡

人类的诞生

在米开朗琪罗创作的西斯廷教堂天顶画中，《创造亚当》（约1508—1512）大概是最著名的场景。在画面中，上帝被描绘成一位白发老人，他伸出手指，将生命的火花注入亚当体内，而获得了生命的亚当将繁衍出人类。米开朗琪罗用草图反复构思亚当的姿势后，才确定了最终的形式。

站在教堂的地面上，可以在离地20米的天顶上看到亚当的形象，这是因为画家调整了亚当形象的透视

达·芬奇的画作中只有17幅流传下来，其中还有几幅尚未完成。

意大利文艺复兴

意大利文艺复兴指的是从14世纪开始，意大利的文化、艺术和知识水平呈爆发式增长的一段时期。这一时期受到了古典时代的深刻影响。

西斯廷教堂的天顶画是怎么绘制的？

这是运用湿壁画（buon fresco，也称true fresco）技术绘制的。湿壁画技术指的是将颜料与水混合后直接涂在潮湿的灰泥上。

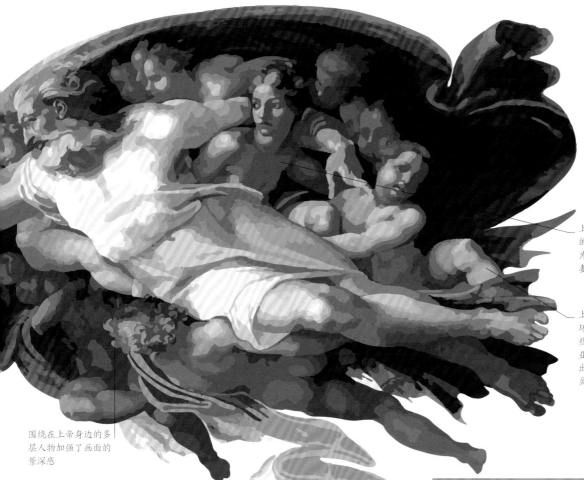

上帝臂弯中的女人被认为是亚当的妻子夏娃

上帝身旁天使环绕，据说这些天使象征着亚当和夏娃未出生的孩子的灵魂

围绕在上帝身边的多层人物加强了画面的景深感

文艺复兴的通才

　　凭借在工程、科学、制图学、哲学、绘画和解剖学上的重大贡献，博学的达·芬奇成为文艺复兴人文主义理想的化身。他被解剖学深深吸引，不遗余力地研究这一学科。他在意大利各地的医院开展解剖，并将他的发现用详细的解剖图记录下来。几何学是他感兴趣的另一个领域，他对比例的研究使他将人体的运作与宇宙的运作进行比较。他被认为是有史以来最伟大的艺术家之一。

该形象的灵感来自古罗马建筑师维特鲁威（Vitruvius）

达·芬奇，《维特鲁威人》（*Vitruvian Man*）
创作于1487年，达·芬奇用钢笔和稀释的墨水表现出了两个重叠的理想人体比例。

皮耶罗·德拉·弗朗切斯卡

　　弗朗切斯卡熟练地运用线性透视和短缩透视，将几何构图与自然主义风格结合到一起。他擅长运用冷色调的色彩，这让他的作品更加精致、沉静。

运用了透视的构图

前景中较大的人物

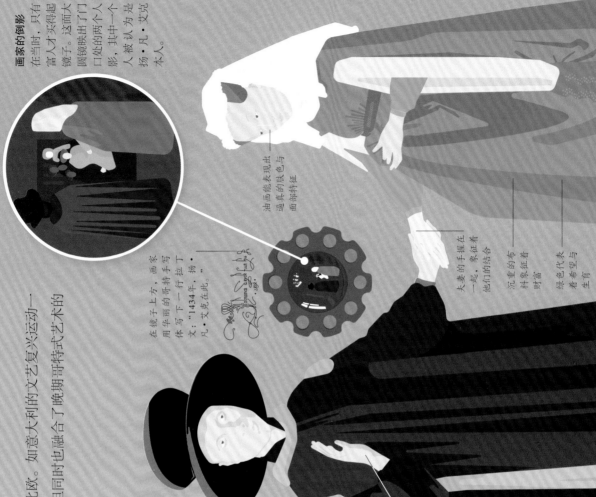

北方文艺复兴

15世纪初，意大利的文艺复兴精神传到了北欧。如意大利的文艺复兴运动一般，北方文艺复兴也受到了古典艺术的启发，但同时也融合了晚期哥特式艺术的风格和观察自然的理念。

质朴的场面

北方文艺复兴运动的范围包括德国、法国、英国、佛兰德斯和低地国家（现在的荷兰），每个国家都有着独特的艺术风格。北方的艺术家吸收了意大利在透视、人文主义（一种关注人类学习的运动）和自然主义手法上的发展成果（见第176～177页）。同时还用世俗、写实的场景取代了传统的壮丽画面。北方文艺复兴艺术主要是由商人赞助的。因此，大部分作品会把宗教人物描绘成处于室内的普通人，而非置身于宏伟场景中的完美形象。油画（见第34～35页）是北方文艺复兴的一项重大创新。

扬·凡·艾克是如何创新的？

扬·凡·艾克有着精湛的绘画技巧，他用丰富、生动的色彩将自然主义与现实主义融合到一起，因此被誉为"尼德兰画派的创始人"。

画家的倒影
在当时，只有富人才买得起镜子。这面大圆镜映出了门口处的两个人影，其中一个人被认为是扬·凡·艾克本人。

油画能表现出逼真的肤色与面部特征

夫妻的手握在一起，象征着他们的结合

沉重的布料象征着财富

绿色代表着希望与生育

在镜子上方，画家用华丽的哥特手写体写下一行拉丁文："1434年，扬·凡·艾克在此。"

抬起的手体现出人物正式的姿态

特征

北欧文艺复兴的艺术家掌握了油画、版画、木雕等领域的高超技艺。他们创作了大量描绘日常场景的生动图像，以道德劝诫的内容著称。他们的作品强调现实主义、客观的观察、精确的细节，并对线性透视与空气透视有着严谨的运用。

油画的使用

北方文艺复兴时期的艺术家是油画颜料最早的使用者之一。他们在颜料中加入釉料，薄薄地、一层层地上色，以此来探索表现光线、形式、颜色和纹理的艺术手法。

透视与细节

线性透视与空气透视作用画面中创造出了景深与距离。而精微的细节成为北方文艺复兴艺术必不可少的组成部分。

伊拉斯谟与人文主义

比起宗教价值，人文主义更看重信人的价值。德西德里乌斯·伊拉斯谟（Desiderius Erasmus）被誉为"人文主义者的王子"，以其影响深远的人文主义著作而闻名。

故事与主题

自然主义的圣经故事是最受欢迎的主题，肖像和风景主题也很流行。

16—17世纪，安特卫普成为艺术中心。

古腾堡印刷

约翰内斯·古腾堡（Johannes Gutenberg）是德国的一位皮匠与金匠。他发明了一种活字印刷术，首次使人们可以快速、低成本地大规模生产书籍和其他印刷制品。1455年，古腾堡在斯特拉斯堡镇展出了世界上第一台可运行的印刷机。印刷机的诞生改变了知识和思想的传播方式，推动了学习的进程。

一台印刷机每天最多可以印刷3600页

第一台印刷机

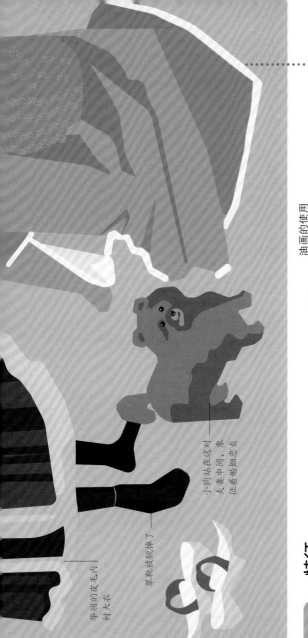

扬·凡·艾克，《阿尔诺芬尼夫妇像》（The Arnolfini Portrait）

华丽的皮毛内衬大衣

罩靴被脱掉了

小狗站在这对夫妻中间，象征着婚姻忠贞

《圣母、圣婴与天使》，弗朗切斯科·马佐拉（Francesco Mazzola），也称帕尔米贾尼诺（Parmigianino）

样式主义的传播

样式主义诞生于佛罗伦萨和罗马，尽管这一艺术潮流的持续时间很短，但其影响却从意大利蔓延到了全欧洲，部分原因是各个宫廷对样式主义艺术的采用。法国国王弗朗西斯一世和神圣罗马帝国皇帝都曾邀请意大利艺术家进到自己的宫廷进行艺术创作。来自荷兰的艺术家也采用了样式主义的风格。

"长颈圣母"

样式主义艺术家保留了文艺复兴艺术家的绘画和雕塑技巧。为了表现出优雅、高贵与情趣，帕尔米贾诺将拉长了其笔下人物的比例。样式主义与古典的和谐美拉开了距离，形成了一种充满戏剧性的新风格。

圣母玛利亚低着头看向她的孩子。她的发型，衣服和珠宝都是当时贵妇的风格。

为了表现出优雅，画家把圣母的脖子画得又细又长，"长颈圣母"的名字便由此而来。

画家在渲染纹理和布料时运用的精湛技法，延续了文艺复兴时期的典范。

非常庞大的婴儿那舒舒摇摇摆摆是他躺在圣母玛利亚的腿上。

圣母，天使和圣婴都被描绘得极具动感。

"样式主义"这个名字是从哪里来的？

"样式主义"（mannerism）这个词来自意大利语中的"maniera"，意思是"风格"或"样式"。

天使被塞在画面的左侧，形成了一个不寻常的构图。

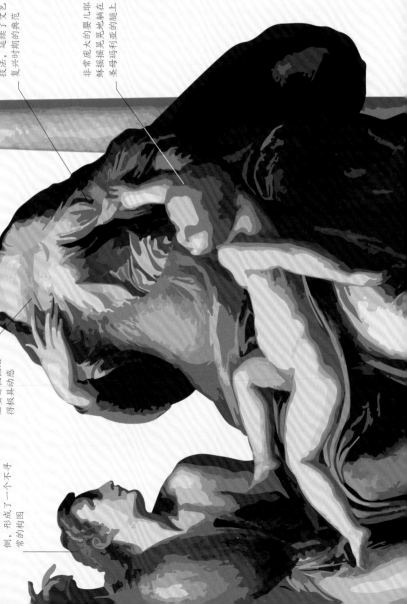

据说米开朗琪罗的竞争对手潜入了他的房子，从中偷走了他的画。

> 样式主义常呈现出未解释的尺度和透视对比。

样式主义

样式主义与文艺复兴时期的自然主义风格渐行渐远。尤其与文艺复兴全盛时期的末期。样式主义艺术家笔下的构图扭曲且不对称，创造出一种紧张感。

亚·德尔·萨尔托等艺术家的和谐风格拉开了距离，不再关注平衡与理想中的美。样式主义从意大利传播到欧洲，大约持续至16世纪末。随后被巴洛克风格取代。样式主义的绘画和雕塑中常常出现"figura serpentinata"，指的是人物的身体扭曲成流畅优美的S形。样式主义艺术家受到米开朗琪罗与其令人敬畏创作作品的影响，他们在创作中效仿米开朗琪罗在西斯廷教堂创作的作品，尤其是《最后的审判》(1536—1541)。这一艺术风格最初盛行于罗马，随后传播到了佛罗伦萨、帕尔马、曼图亚和其他的意大利城市。最终蔓延到意大利以外的广大地区。在这一时期，赞助人敦促艺术家为了佣金展开竞争，原创的艺术作品因此受到人们的关注。这孕育了新的创作方法，包括更加复杂的姿势和变形的比例。

扭曲与不对称

特征

样式主义今多具有表现力，以视错觉、不对称、矛盾的比例等丰富多变的表现手法著称，通常带有不自然的背景。

宫廷的精英主义

样式主义被视作一种优雅且威严的风格，这是属于富人和有教养的人的风格。样式主义中蕴含着复杂的象征意义，只有掌握了精英知识的人才能理解。

大胆的色彩与光线

装饰性的、不自然的且常常是明亮甚至刺眼的色彩，加上清晰明亮的光线，增强了画面的扭曲与张力。

张力与戏剧性

样式主义艺术家认为，通过对人体的扭曲和对张力与戏剧性的创造，他们能展现出自己的水平和智慧。

拉长与夸张

样式主义艺术家脱离了文艺复兴时期均衡的风格。他们对对物体进行拉长与夸张处理，以求达到和谐优雅的画面效果。

特征与背景

　　尽管不同的艺术家会用不同的方式诠释巴洛克风格，但他们创作出的巴洛克艺术品仍有一些共同的特征：有力的宗教或神话图像、华丽且野心勃勃的表现方式、精湛的技巧、夸张的戏剧性、动感、激烈的情感、生动的光线、强烈的色调与丰富的色彩。

特伦托会议

为了应对新教的宗教改革，天主教教会于1545—1563年召开了特伦托会议。除了对其他方面的规定，特伦托会议还规定了艺术应该如何颂扬天主教教义。

宗教领袖被召集在一起

宗教场景

这些宗教场景曾经被新教徒们禁止。天主教教会支持这种风格，以激励鼓舞信众，重振教会的权威，将普通民众与天主教重新联系起来。

戏剧性的场景唤起敬畏之情

易于理解

巴洛克艺术旨在让人们产生情绪波动。要实现天主教教会的这一目标，巴洛克艺术需要描绘能够立即被辨识出来的主题，画面必须大胆且易于理解。

亲和的形象能够吸引大众

感官享受与色彩

艺术家创作出大批令人惊叹、炫人眼目、色彩丰富的画作，吸引了大众，这些作品通常有着戏剧性的主题、生动的表现手法与强烈的明暗对比。

栩栩如生的图像与强烈的色彩

多重视角

巴洛克艺术既有文艺复兴的庄重和尊严，又兼顾样式主义的巧思，经常运用多重视角来创造动感与戏剧性。

不同视角的结合赋予了画面活力

"巴洛克"（Baroque）一词可能来自葡萄牙语中的"Barrocco"，指变形的珍珠。

巴洛克雕塑的要素

　　对巴洛克雕塑而言，动感和能量都至关重要。在巴洛克雕塑中，人物群像经常被扭曲或拉长，雕塑的每一个角度都传达出不同的戏剧性。吉安·洛伦佐·贝尼尼（Gian Lorenzo Bernini）是最重要的巴洛克雕塑家，他创作了《圣特蕾莎的狂喜》（ *The Ecstasy of Saint Theresa* ）等作品。

动感

强烈的感情与感官享受

布料的褶皱纹路

赫罗弗尼的腿与他的头形成了一条贯穿构图的对角线

赫罗弗尼

人物的手臂在画面中心缠在一起，创造出了戏剧性

巴洛克艺术家都有谁？

除真蒂莱斯基外，卡拉瓦乔（Caravaggio）、彼得·保罗·鲁本斯（Peter Paul Rubens）、安东尼·凡·代克（Anthony van Dyck）、伦勃朗·范·里因（Rembrandt van Rijn）等都是伟大的巴洛克艺术家。

富有美感的布料褶皱被强光照亮，是巴洛克艺术的典型特征

巴洛克艺术

巴洛克艺术与天主教宗教改革的联系尤为紧密，该艺术风格旨在以活力、戏剧性与情绪感染力来鼓舞天主教的信徒们。

许多巴洛克艺术作品以戏剧性著称，该画作的戏剧性是用明暗对比创造出来的

寓言式艺术

尽管巴洛克艺术涵盖了许多迥异的风格，但在1630—1680年的鼎盛时期，巴洛克艺术还是以描绘圣经故事与神话寓言为主，艺术家采用了宏伟的尺寸、强烈的色调对比与光影效果，以及华丽的色彩，致力于在画面中创造一种运动感与敬畏感。这一艺术风格诞生于特伦托会议之后的罗马，逐渐蔓延到欧洲和其他地区。随着不断的传播，巴洛克艺术也在不断变化，适应了不同的需求、环境和品味。这幅画是艺术家阿·真蒂莱斯基（Artemisia Gentileschi）在一个宗教故事的基础上创作的。

朱迪斯的手臂从前景中横切过去，吸引了观众的注意

朱迪斯

利用新发现的弹道知识来描绘喷溅在空中的血液

戏剧性的构图

这幅画描绘了一个紧张刺激的场面，具有典型的巴洛克式戏剧性。画中，两个女人的姿势传达了她们身体与内心的力量。竖直的剑与构图中的水平线、对角线形成对比，朱迪斯抓着剑柄的手位于画面的中心，将观众的视线吸引到她的身上。

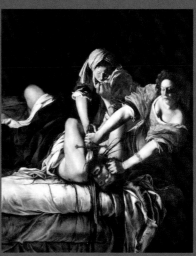

阿·真蒂莱斯基，《朱迪斯与赫罗弗尼》

理想的美德

用艺术来描绘理想的美德，从而提高大众的道德水平，这是新古典主义最重要的目标。新古典主义要求艺术必须有清晰的形式、柔和的颜色、清晰的角度、垂直的水平线，以及一种古希腊罗马般的隽永。在法国大革命和工业革命的动荡年代，新古典主义以这种形式来推动教育与发展。

雅克–路易·大卫（Jacques–Louis David），《荷加斯兄弟的宣誓》（The Oath of the Horatii）

公元前669年，两个城邦之间的矛盾在画面中，来自罗马城邦的荷加斯三兄弟决定与来自亚伯隆加城邦的库里阿提三兄弟决斗。荷加斯三兄弟从父亲手中接过刀剑，宣誓永远效忠于罗马。

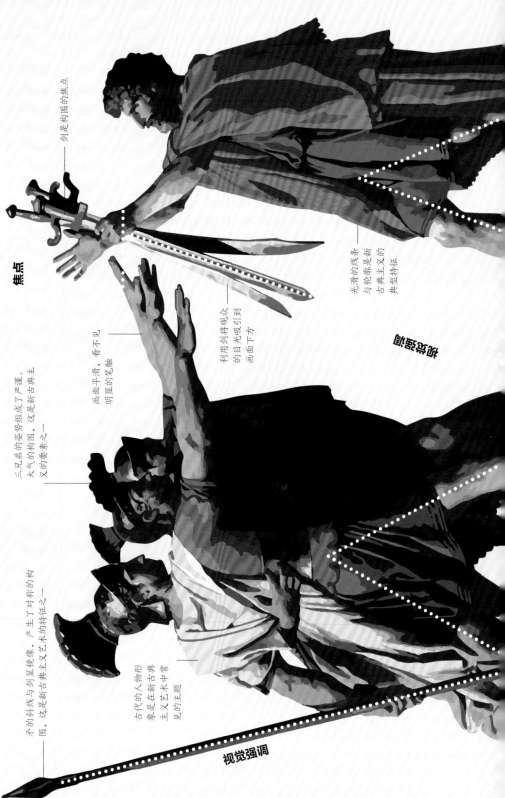

焦点

剑是构图的焦点。

光滑的线条与轮廓是新古典主义的典型特征

画面平滑，看不见明显的笔触

利用剑将观众的目光吸引到画面下方

三兄弟的姿势组成了严谨、大气的构图，这是新古典主义的要素之一

古代的人物形象是在新古典主义艺术中常见的主题

矛的斜线与剑呈镜像，产生了对称的构图，这是新古典主义艺术的特征之一

视觉强调

新古典主义

作为对极尽奢华的洛可可风格的回应，新古典主义复兴了许多古典艺术的特质，如坚实的画面、庄重的构图、英雄式的主题，以及有着合理建筑结构的场景。新古典主义艺术同时会在作品中隐晦地宣扬道德观念。

来自古代的灵感

罗马古城赫库兰尼姆于1738年被发掘，庞贝古城于1748年被发掘。在它们的启发之下，艺术家想要重续古希腊罗马的精神。在发掘罗马古城的同时，德国考古学家约翰·温克尔曼（Johann Winckelmann）和意大利版画家乔凡尼·巴蒂斯塔·皮拉内西（Giovanni Battista Piranesi）合作撰写的文章恰好发布，该文章赞美了古希腊和古罗马艺术。

绘画的等级

在这一时期，艺术界颁布法令，规定美术绘画应该按照"题材等级"进行分类，以反映每一种绘画所蕴含的道德力量之强弱。道德信息通过历史画传达最为有效，其他类型画作的信息可以按以下顺序排列。

 历史画

 肖像画

 风俗画

 风景画

 静物画

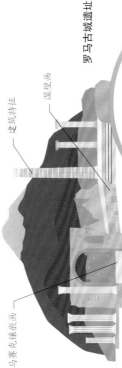

马赛克镶嵌画

湿壁画

建筑特征

罗马古城遗址

新古典主义与法国大革命有什么关联？

雅克-路易·大卫参加了法国大革命，并以此为灵感创作了几件新古典主义作品。

新古典主义艺术家从荷马（Homer）的诗作中汲取了大量的灵感。

"泛欧大旅行"（Grant Tour）

大约从1660—1820年，年轻的北欧贵族们踏上了"泛欧大旅行"的旅程。他们的会参观大艺复兴时期的城镇和城市，以提升自己的教育水平。"泛欧大旅行"潮流进一步推动了新古典主义的诞生。

在构图的下半部分，人物的腿构成了彼此交错的斜线

浪漫主义

　　浪漫主义是一场横跨艺术、文学、音乐与思想领域的运动，1780—1850年在欧洲广泛传播。浪漫主义倾向于表达情感、直觉、主观感受与想象。

情感与激情

　　浪漫主义是和新古典主义（见第184～185页）同时发展起来的。浪漫主义排斥理性与规则，主张情感、激情、灵性和神秘。"浪漫主义"（Romanticism）来源于"浪漫故事"（romance）一词，后者指的是天马行空的中世纪故事。浪漫主义的艺术家、作家从当代生活中取材，在艺术中抒发自己的感受，从革命热情、梦想，到对风景与自然的热爱。画家用松动的笔触作画，他们笔下的画面与流畅准确的新古典主义绘画形成了强烈的对比。

　　在工业革命的大背景下，北美和法国的起义激发了人民的强烈情感，同时也在普通大众中注入了一股新兴的力量。许多浪漫主义者同情饱受压迫的民众，他们坚守自由、平等的观念，抱有极强的民族自豪感，但有些浪漫主义者也会抗议残酷的战争。

据说，J.M.W.透纳曾为了寻找灵感而在风暴中把自己绑在一根柱子上。

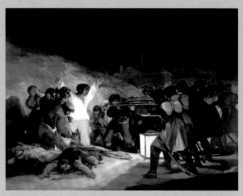

弗朗西斯科·戈雅，《1808年5月枪杀起义者》（*The Gleaners*）

起义者举起双臂，令人联想到耶稣受难的图式

痛苦的姿势传达出人物内心的绝望

明亮的衬衫是构图的焦点，与阴暗环境的对比创造出戏剧性

祈祷中的僧侣面临着死亡的命运

尸体与血液突出了这种直击心灵的恐怖感

浪漫主义对后世产生了什么影响？

浪漫主义使人们相信，有创造性的艺术实践能让艺术家从众艺匠中脱颖而出。这推动了艺术与科学的分离。

哈德逊画派

19世纪中期，一群活跃于纽约的风景画家声名鹊起。这些画家受到浪漫主义的影响，他们的绘画作品往往描绘哈德逊河谷及周边的壮景。该画派的后继者则来自更遥远的地区，如美国西部、加拿大与南美洲。

描绘自然与地貌

哈德逊河谷

戈雅对战争的诠释
这幅作品被誉为第一幅现代绘画，描绘了一个饱含感情的场景：半岛战争中的西班牙起义者即将被法国行刑队枪杀。

等待被枪击的俘虏们，表明这一场景将重复很多次

机械的人物形象，看不见他们的脸，说明他们已经被战争磨灭了人性

灯笼为观众照亮受害者的面庞

主题与特征

浪漫主义并没有单一固定的创作方法或视角，但浪漫主义的艺术作品中常常会出现一些共同的主题，如对自然与普世正义的关注，以及对感性高于理性的强调。艺术家经常利用背景来增强作品的情感强度。

艺术家的情感
浪漫主义艺术家有意地在作品中描绘愤怒、恐惧、悲伤等强烈情感，以此来使观众产生强烈的反应和感受。

主观性
浪漫主义艺术家摒弃了启蒙运动所推崇的推理论证和逻辑，强调个人的主观性。

直面大自然的力量
浪漫主义艺术家将人物置于广阔壮丽的自然风景之中，以强调人类在造物者面前的渺小。

热爱大自然
作为对工业革命的反应，许多浪漫主义画家对大自然情有独钟，他们认为大自然是能够净化灵魂的场所。

风暴与海难
J. M. W. 透纳等艺术家以对风暴与海难的描绘闻名，这些场景可以激起观众的强烈感受。

哥特式建筑
在哥特复兴潮流的影响下，卡斯帕·大卫·弗里德里希等浪漫主义艺术家经常在风景画中描绘哥特式废墟。

文学与音乐
浪漫主义运动充满个性与率真，富有幻想与想象力，其影响也蔓延到了文学和音乐领域。

拉斐尔前派

 1848年，对官方艺术理念与教育方式倍感失望的两位年轻英国艺术家与一位作家创立了拉斐尔前派兄弟会。拉斐尔前派兄弟会热衷于中世纪晚期到文艺复兴早期的艺术，他们认为那个时期的艺术风格更加真诚，并在此基础上发展出了独特的创作方法。

令人震惊的内容

 在当时，拉斐尔前派的画作常常被视作一种无礼的冒犯。传统绘画以理想化的手法描绘宗教人物，但拉斐尔前派却不这么做。在这些作品中，女模特没有穿紧身胸衣，头发松松散散，色彩鲜艳的画面在当时的人看来过分花哨。拉斐尔前派艺术常常会描绘道德题材，如贫困、卖淫及社会针对两性的双重标准等，在当时的人们看来，这些主题是令人不快的。同时，这些艺术家也注意到了英国的工业革命引发的许多社会问题与政治问题，他们想要用艺术描绘这些当下的现实。拉斐尔前派艺术家笔下的骇人主题，加之他们激进的新风格，在当时的社会中引起了相当大的轰动。

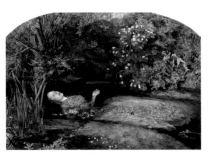

约翰·埃佛雷特·米莱斯（John Everett Millais），《奥菲莉亚》（*Ophelia*）
这幅画描绘了莎士比亚的戏剧《哈姆雷特》中的一个场景——奥菲莉亚之死。米莱斯通过户外写生创作了该画的背景，并在他的工作室里绘制了该画中的人物。

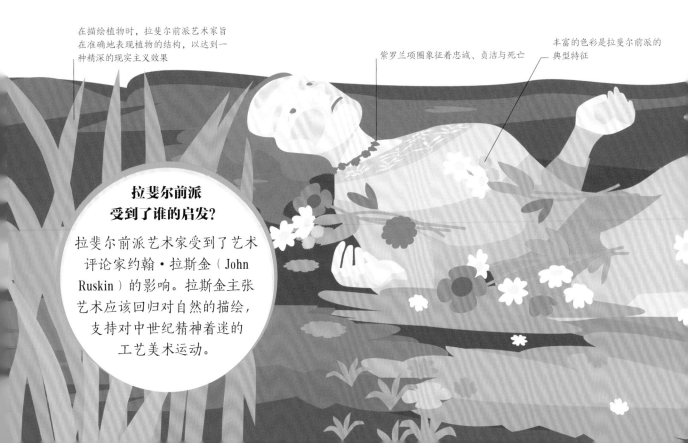

在描绘植物时，拉斐尔前派艺术家旨在准确地表现植物的结构，以达到一种精深的现实主义效果

紫罗兰项圈象征着忠诚、贞洁与死亡

丰富的色彩是拉斐尔前派的典型特征

拉斐尔前派受到了谁的启发？

拉斐尔前派艺术家受到了艺术评论家约翰·拉斯金（John Ruskin）的影响。拉斯金主张艺术应该回归对自然的描绘，支持对中世纪精神着迷的工艺美术运动。

秘密社群

　　该组织自称为拉斐尔前派兄弟会，经常用首字母缩写PRB在作品上签名，并拒绝解释这一签名的含义，以保持神秘。之所以要保持神秘，是因为他们挑战了英国顶尖的艺术学校——皇家学院建立的传统，因此招来了许多评论家的攻击。他们制作了一本杂志——《宝石》（*The Germ*），其中涵盖了艺术、诗歌与文学领域的内容。

真诚的想法
相较于理想主义，PRB更倾向于现实主义，藐视现有的艺术教育。

回归自然
拉斐尔前派艺术家描绘自然，作为对工业发展的一种回应。

鲜亮的颜色
艺术家在白底上用鲜亮的颜色作画，吸引观众的眼球。

生动的细节
用细小的笔触涂抹颜料，画出生动细致的画面。

谴责
　　拉斐尔前派艺术家的大胆创作，以及他们对社会问题的表现，招来了许多人的辱骂，其中就包括作家查尔斯·狄更斯（Charles Dickens），他批评拉斐尔前派是"最卑鄙、可憎、令人厌恶与反感的艺术"。

查尔斯·狄更斯

在长达四个月的时间中，模特伊丽莎白·西岱尔（Elizabeth Siddall）每天都要在米莱斯作画时躺在一个装满水的浴缸里，她因此患上了重感冒，险些丧命。

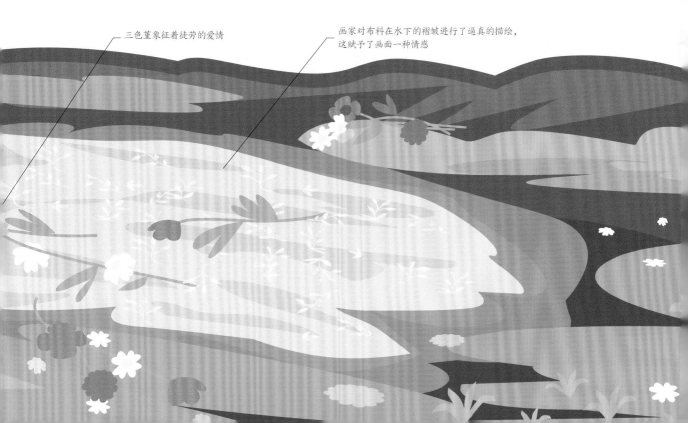

三色堇象征着徒劳的爱情

画家对布料在水下的褶皱进行了逼真的描绘，这赋予了画面一种情感

现实主义

人们通常将现实主义视作第一个现代艺术运动，19世纪中期，一群艺术家排斥传统的艺术主题与方法，转而开始描绘源于日常生活的场景，现实主义艺术由此诞生。现实主义艺术家描绘了现代社会中坦率、未经美化的景象，包括农民和工人阶级的日常生活，拓宽了"艺术"的概念。

让−弗朗索瓦·米勒，《拾穗者》（*The Gleaners*）

排斥浪漫主义

现实主义最先诞生于1848年大革命之后的法国。现实主义艺术排斥多年来始终主导着西方艺术的浪漫主义，反对其理想化与程式化的艺术语言。当时，现代工业发展得越来越成熟，工人阶级也获得了一种新的价值感。在现实主义艺术家看来，充满情感、戏剧性与异域场景的浪漫主义已经过时了，他们相信，不加美化地用写实风格描绘日常生活才是最真诚的。

工人生活

米勒描绘了常年从事"拾落穗"（收集落在地上的谷物）工作的妇女们，表现出了劳动人民的尊严。这幅作品突出表现了生活的艰苦和妇女身上的人性。

红色、蓝色的帽子与谷子的白色外壳，在《拾穗者》中构成了法国国旗的颜色。

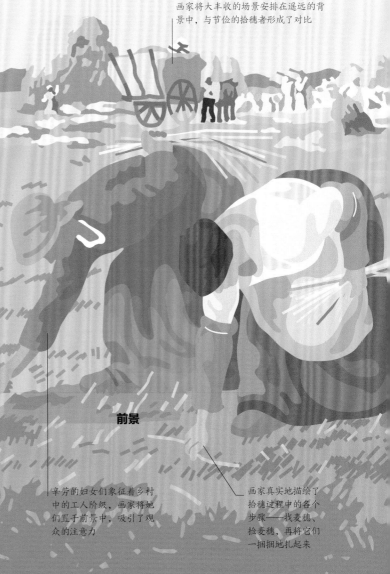

画家将大丰收的场景安排在遥远的背景中，与节俭的拾穗者形成了对比

前景

辛劳的妇女们象征着乡村中的工人阶级，画家将她们置于前景中，吸引了观众的注意力

画家真实地描绘了拾穗过程中的各个步骤——找麦穗、捡麦穗，再将它们一捆捆地扎起来

现实主义是如何反映现实生活的？

现实主义艺术流行时期，恰逢摄影业与新闻业蓬勃发展，这两种技术的发展都激起了人们记录真实的社会现状的兴趣。

一个骑马的人正管理着庄园，他离拾穗者们很远，突出了阶级的划分

背景

不同的创作方法

现实主义与印象主义（见第192~193页）都会描绘相似的主题，如乡村风景、人物和现代生活场景等。现实主义艺术家致力于表现不加修饰的寻常事物，而印象主义画家的目标则是以一种更主观的方式去描绘光影效果。

印象主义与现实主义

现实主义的要素

到了19世纪中期，工业化的进程已经彻底重塑了西方世界，导致城市的数量迅猛扩张，中产阶级飞速壮大。新一代艺术家不再需要接受来自富有的赞助人或教会等机构的委托，他们积极地寻找着表现这个新世界的方法，重新审视以往的艺术传统，推翻固有的创作理念与手法。他们笔下描绘的日常生活与现代社会，都是现代主义的进步目标。

艺术反叛
现实主义是第一个公开反抗当下艺术传统的艺术运动。

日常的艺术
与先前的艺术家相比，现实主义艺术家对来自现实生活的主题抱有更浓厚的兴趣。

深沉的色彩
现实主义画家经常用深色调作画，与时下流行的审美形成了反差。

著名艺术家
现实主义孕育了将艺术家视作名人的观念，这个观念后来逐渐流行起来。

不加修饰
现实主义艺术家旨在以一种明确且朴实的方式来描绘他们的表现对象，以突出他们艰难的生活处境。

性别与身体
一些现实主义作品会以一种前所未有的坦率姿态来描绘人体和性别。

带角度的光线赋予拾穗妇女雕塑般坚实的外形

户外生活

许多印象派画家会到户外作画，也就是露天（en plein air）作画，直接地描绘自然。得益于螺旋瓶盖、颜料管、便携式画架等新近的发明，艺术家可以轻松地随身携带这些绘画材料，大大提高了他们在户外作画时的灵活性和效率。雷诺阿等艺术家迷恋大自然的风景，但也描绘了一些艺术院完全无法接受的现代生活主题——酒吧、妓女、蒸汽火车、海边……

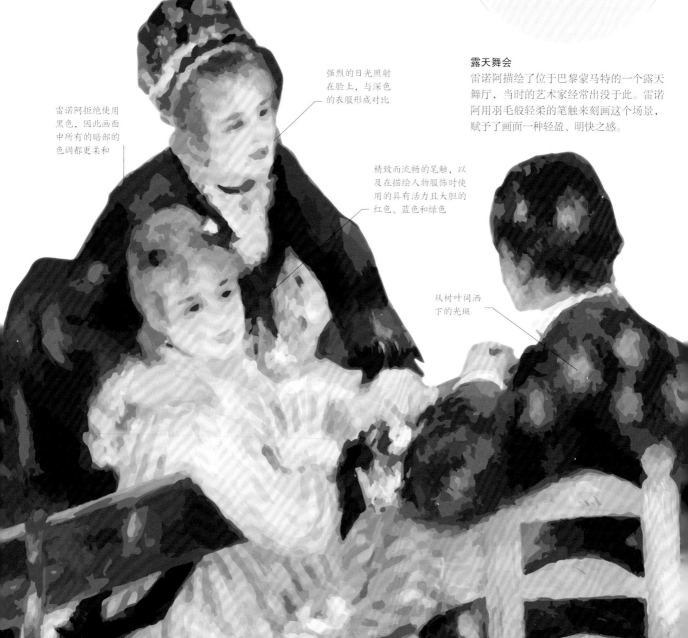

"印象主义"
这个名字从何而来?

"印象主义"一词取自克劳德·莫奈的一幅作品的标题，最初是被一位艺术评论家用来贬低这种新风格的。

露天舞会
雷诺阿描绘了位于巴黎蒙马特的一个露天舞厅，当时的艺术家经常出没于此。雷诺阿用羽毛般轻柔的笔触来刻画这个场景，赋予了画面一种轻盈、明快之感。

雷诺阿拒绝使用黑色，因此画面中所有的暗部的色调都更柔和

强烈的日光照射在脸上，与深色的衣服形成对比

精致而流畅的笔触，以及在描绘人物服饰时使用的具有活力且大胆的红色、蓝色和绿色

从树叶间洒下的光斑

印象主义

在19世纪60年代的法国，艺术家开始用自己的画笔记录千变万化的光线与色彩，他们用快速的笔触作画，以打造一种"印象"，印象主义由此诞生。

19世纪下半叶，克劳德·莫奈、玛丽·卡萨特（Mary Cassatt）和皮埃尔–奥古斯特·雷诺阿（Pierre-Auguste Renoir）等印象派艺术家打破了艺术传统，他们排斥法兰西艺术院（Académie des Beaux-Arts）——一所保存历史画与道德劝诫画的艺术机构——所制定的现行标准。印象主义艺术家探索如何用颜料再现日常生活中的感官体验。他们往往从颜料管里挤出鲜艳的颜料，并用松散、粗糙的笔触将这些颜料直接涂抹在画布上，以记录他们在观察周围世界时得到的短暂感受。

 颜料管是约翰·戈夫·兰德（John Goffe Rand）于1841年发明的。

皮埃尔–奥古斯特·雷诺阿，《红磨坊的舞会》（Ball at moulin de la Galette）

捕捉光影

克劳德·莫奈是印象派的开创者之一。从干草堆和大教堂，到自己花园里的睡莲，他在一天的不同时段、在一年的不同季节不断地描绘这些相同的主题，以捕捉千变万化的光线对色彩的影响，这使得他的作品呈现出近乎抽象的面貌。

就地作画
莫奈的"干草堆"系列创作始于1890年秋季，持续了18个月。他在室外作画，带着他的绘画工具穿过田野。

夏日阳光打造出的暖色调

夏季

凉爽的秋日阳光投下强烈的阴影

秋季

更深的色调与冬日的阴影和雪

冬季

1863年的落选者沙龙

艺术院赞助的巴黎沙龙年度展览拒绝接收许多早期印象派画家的实验性作品。因此，1863年，落选的印象派画家们在工业宫举办了自己的"落选作品展览"，该展览在法国艺术界引起了轩然大波。

工业宫

后印象主义

19世纪80年代末，印象主义对几位主要活跃于法国的画家产生了深刻的影响。人们后来将这一丰富多元的艺术家群体统称为"后印象派"。

个性化的视野

印象派画家为后来的艺术家打开了闸门，使充满实验性的艺术作品在19世纪初不断涌现。后印象派——由保罗·塞尚、保罗·高更（Paul Gauguin）、文森特·梵高和乔治·修拉（Georges Seurat）组成的多元艺术家群体——舍弃了印象派以自然主义的方式表现光线和色彩的理念。每一位后印象派画家都在尝试用不同的方法来处理颜色、笔法与主题。经过不断的尝试，每位画家都形成了属于他们自己的、高度个性化的艺术视野。比起再现眼前的事物，他们更喜欢在作品中表达情感，他们的作品中充满了丰富的象征意义。

山的细节
保罗·塞尚用微妙的色彩变化与变动的视角来描绘一处风景。

平面且有微妙变化的色彩

保罗·塞尚，《圣维克多山》（ Mont Sainte-Victoire ）

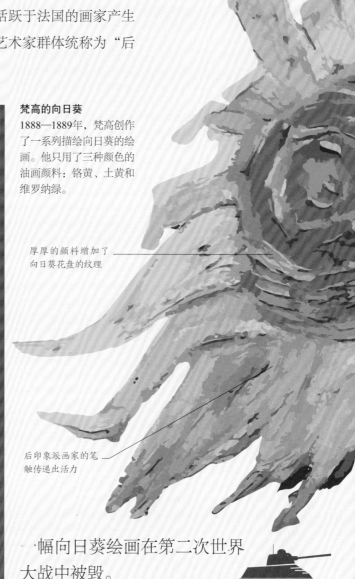

梵高的向日葵
1888—1889年，梵高创作了一系列描绘向日葵的绘画。他只用了三种颜色的油画颜料：铬黄、土黄和维罗纳绿。

厚厚的颜料增加了向日葵花盘的纹理

后印象派画家的笔触传递出活力

一幅向日葵绘画在第二次世界大战中被毁。

色彩与技法

后印象派画家用扭曲的形式和夸张的色彩来描绘他们的表现对象，文森特·梵高便是其中的典型。得益于新型油画颜料的发明，他在他的画面中用许多充满活力的色彩——特别是黄色——来引起观众的情绪波动。他大胆且浓厚的笔触——一种叫作"厚涂法"的绘画技法——为他描绘日常场景与物品的绘画带来了一种近乎立体的质感。

高更与色彩

受印象派画家的鼓舞，保罗·高更在1883年辞去了股票经纪人的工作，成为全职画家。他在加勒比海的马丁尼克岛和南太平洋热带岛屿塔希提岛的旅途见闻对他产生了深刻的影响，令他开始大胆地运用色彩，这成为后印象主义运动的里程碑。在早期的作品中，他摒弃渐变的色调，运用大范围的色块来描绘对象，并用深色的线条将这些色块勾勒出来，给人一种扁平的视觉感受。

与其他后印象派画家一样，梵高也会在画面上涂抹很厚的颜料，即运用厚涂法，以赋予作品一种近乎立体的质感

这些花处于绽放的不同阶段，象征着生命的周期

高更经常将红色与其他颜色并置，以使其笔下的画面更加刺激

浓重的轮廓线让色块更加醒目，明确了图像的边缘

高更在绘画时经常使用大量的黄色。在这幅作品中，黄色占据了画面的下半部分

保罗·高更《带光环的自画像》（*Self–Protrait with Halo*）

后印象主义时期是哪段时期？

与后印象主义联系最为紧密的几位艺术家主要活跃于1880—1910年。

梵高的信件

文森特·梵高在一生中写了大量的信件，共有819封信留存至今。他的大部分信件是写给他的弟弟西奥的。梵高有时会在信中附上他当时正在创作的作品的素描草图，通常还会在素描草图上标注出他打算在哪里使用什么颜色。

素描草图上的标注说明了画家想用的颜色

梵高将他的素描草图称作"乱描"（scratches，划痕、乱画）

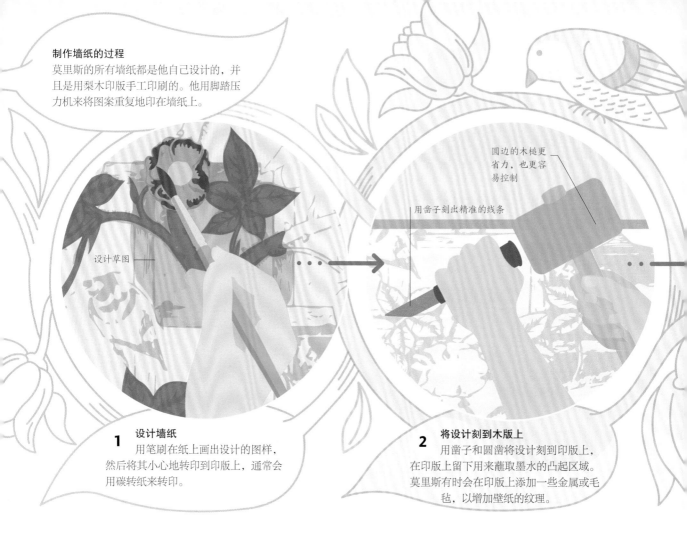

制作墙纸的过程

莫里斯的所有墙纸都是他自己设计的，并且是用梨木印版手工印刷的。他用脚踏压力机来将图案重复地印在墙纸上。

圆边的木槌更省力，也更容易控制

用凿子刻出精准的线条

设计草图

1 设计墙纸

用笔刷在纸上画出设计的图样，然后将其小心地转印到印版上，通常会用碳转纸来转印。

2 将设计刻到木版上

用凿子和圆凿将设计刻到印版上，在印版上留下用来蘸取墨水的凸起区域。莫里斯有时会在印版上添加一些金属或毛毡，以增加壁纸的纹理。

工艺美术运动

　　作为对工业革命的负面影响的反应，工艺美术运动兴起于19世纪80年代中期。以设计师威廉·莫里斯（William Morris）为首的工艺美术运动家走向了工业革命的反面，意欲制作带有中世纪传统精神的手工艺品与物件。

家具

家具的特点是线条笔直、简洁。

印刷

印刷品采用了自然的图形，用天然染料制成，极具装饰性。

建筑

建筑通常是不对称的，注重对材料的选择。

对工业的反思

　　在1851年的伦敦万国博览会上，威廉·莫里斯，以及后来成为工业美术运动的领军人物的设计师们，对展厅中大量低劣、粗俗的产品感到震惊，因此，他们转而设计出一系列简单、美观又实用的物品。许多工艺美术运动的设计师受过建筑方面的训练，他们创造出一种"整体"的室内设计理念，即将建筑、墙纸、家具、陶瓷和其他物品构成一个和谐的整体，遵循了现代室内空间设计的革新理念。

威廉·莫里斯是谁?

威廉·莫里斯是一位诗人、设计师与社会改革家,他对工艺及其在社会中的地位有着深刻的洞见,因而成为工艺美术运动的领军人物。

印版的每一个角上都有一个金属的细针,以便更好地对齐

每一种颜色都被记录下来

3 印上每一种颜色
设计师要为每一种颜色单独雕刻一块印版。然后,将这些已经涂上颜色的印版依次印在同一张纸上,最终的图样就会逐步呈现在纸上。

制成的壁纸
莫里斯的"格子架"墙纸的灵感来自他家("红屋",Red House)中的花园。在这种图样中,鸟与玫瑰在空白的背景上相映成趣,这是莫里斯早期的典型设计。

普金的议会大厦

和莫里斯一样,英国建筑师奥古斯塔斯·普金(Augustus Pugin)同样痛斥维多利亚时代的浮华装饰。1834年的一场火灾之后,普金受到委托,为重建伦敦威斯敏斯特宫的钟楼和室内空间进行设计工作。他给出的设计方案结合了基督教的主题和哥特式的室内设计、家具与墙纸,充满了对遥远中世纪的美好想象。

当召开议会时,里面的灯就会亮起来

国家的标志
伊丽莎白塔,也称"大本钟",应该是普金的威斯敏斯特宫设计中最著名的部分。它高达96米,钟的指针和表盘都被漆成普蓝色。

协会与行会

工艺美术运动得名于工艺美术展览协会(Arts and Crafts Exhibition Society)。该协会由各种各样的团体组成,其中包括展览协会、艺术工作者协会,以及来自工作室与制造型企业的艺匠们。

所需工具
工艺美术运动中的艺术家用传统工具制作出独特且优质的物品,终结了工业时代的机械化生产。

莫里斯设计的"莨苕叶"图案墙纸是用15种不同的颜色印刷出来的。

奥迪隆·雷东

奥迪隆·雷东（Odilon Redon）是一位法国象征主义画家、版画家。他的作品探索了幻想、闹鬼与许多病态恐怖的主题。他的画作并不基于对外界的观察，而主要来源于自己的想象。他也常常从诗歌与梦境中汲取灵感。随着他在艺术创作中不断地深入探究自己的精神世界，他唤醒了内心中隐秘的苦痛与折磨。除了这些主题，雷东还运用生动、鲜亮的油画颜料与蜡笔创作了大量描绘花朵的静物画。

奥迪隆·雷东，《蛋》
（L'Oeuf）

杂乱的特征

蛋杯

红橙色的天空占据了画面的上半部分，给人一种世界末日的感觉

象征主义

象征主义运动是对19世纪初期绘画中的自然主义的反叛，也是对印象主义艺术家试图在绘画中再现自然这一做法的反思。象征主义艺术家更关注如何在绘画中传达人的精神状态。

凭直觉作画

在作画时，象征主义艺术家凭借的更多是直觉，而不是观察。他们运用不和谐的色彩与梦幻般的构图来表达想法、感受与情绪。其笔下的画面常常令人不安的、灵梦般的色调之中。尽管象征主义艺术家并没有统一的艺术风格，但他们发掘了艺术的情感力量。这在国际上产生了巨大的影响，使象征主义成为超现实主义（见第206～207页）与表现主义（见第200～201页）的先声。

反复出现的主题

象征主义的艺术家对未知的、不寻常的事物，以及在19世纪兴起的唯灵论主义、神秘主义、无政府主义等思想抱有浓厚的兴趣。尽管他们并未道明其笔下特定符号的含义，但在象征主义绘画中有几类反复出现的主题。如孤立的人物形象、双性人、断头，以及有着长长的头发、飘浮在空中的蛇蜴女人等。象征主义艺术家使用的色彩同样极具象征性，即使画作中有对自然风景的描绘，往往也以凶险的、极具压迫感的、忧郁的状态出现。

断掉的或无身体的头颅
头颅的形象在各式各样的神话艺术、圣经艺术与古典艺术中反复出现。着迷于头颅的神秘与力量，象征主义艺术家在他们的艺术创作中复兴了这一形象。

人物形象可能未源于宗教或神话

一天晚上，蒙克在太阳落山时散步，此时天空变得血红。他将这一经历描绘为"撕破大自然的无尽呐喊"。

爱德华·蒙克，《呐喊》(The Screamer)

25年

在25年间，雷东只专注于创作他的"黑暗"(les noirs)绘画。

划出的对角线径直穿过画面，打破了构图的和谐，创造出纵深感。

变形的形象暗示了人物内心的恐惧与悲痛

人物用双手紧紧地捂住脸庞，传达出内心的恐惧

有限的色彩营造出如梦如幻的氛围

身体不自然地扭曲着，突出表现了如噩梦一般的不真实感

象征主义的呐喊

蒙克赞同象征主义的创作理念，他创作的这幅画描绘了一个正在惊恐尖叫的惊悸的人物形象。这一形象已经成为表现恐惧与焦虑的符号。蒙克为该图绘制了4种版本。

反复出现的主题

新艺术运动的艺术作品经常运用某类人或物的典型。新艺术运动中常见的典型有：柔弱且魅惑的女人，过度关注外貌、追求享乐的花花公子，以及各式各样的爱侣。艺术家从大自然中汲取灵感，提炼出花茎、叶子和藤蔓的不对称形状，以及动物巧妙的身体形态，如鸟和昆虫的翅膀。

花花公子

魅惑的女人　　　自然中的形式

建筑

新艺术运动的建筑有着流动的有机结构，以藤蔓般的线条与图案为特色，将形式与装饰融为一体，与先前受古典主义影响的建筑风格形成了鲜明对比。

有机的建筑风格

新艺术运动

新艺术是在19世纪的最后几十年发展起来的一种国际性的装饰风格，在许多不同的艺术领域产生了深刻影响。

风格与浮华

新艺术运动脱离了19世纪早期艺术关注的重点，发展出一种以程式化、流畅线条与有机图案著称的全新风格。新艺术运动在1890—1910年达到高潮，之后快速地在全欧洲传播，它在奥地利被称为"分离派"，在德国被称为"青年风格"，在美国也十分流行。新艺术运动在大自然的启发下发展出的优雅线条与装饰性元素，冲破了画廊的高墙，以广告海报、玻璃器、珠宝、家具和建筑设计等形式深入大众的日常生活。

克林姆特在《吻》尚未完成时就把它卖给了一家画廊。

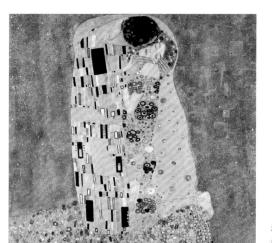

流动的线条是新艺术运动的一个常见特征

古斯塔夫·克林姆特，《吻》（*The Kiss*）

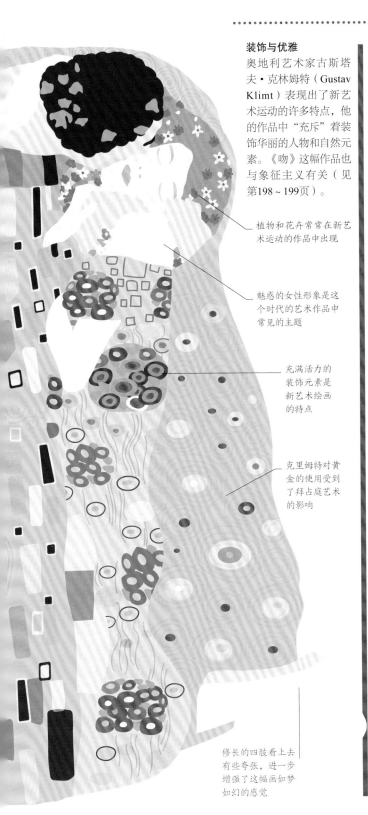

装饰与优雅

奥地利艺术家古斯塔夫·克林姆特（Gustav Klimt）表现出了新艺术运动的许多特点，他的作品中"充斥"着装饰华丽的人物和自然元素。《吻》这幅作品也与象征主义有关（见第198～199页）。

植物和花卉常常在新艺术运动的作品中出现

魅惑的女性形象是这个时代的艺术作品中常见的主题

充满活力的装饰元素是新艺术绘画的特点

克里姆特对黄金的使用受到了拜占庭艺术的影响

修长的四肢看上去有些夸张，进一步增强了这幅画如梦如幻的感觉

"新艺术"这个名字从何而来？

19世纪80年代，比利时的《现代艺术》杂志首次用"新艺术"这个词来指代一群被称作"二十人小组"的艺术家的前卫艺术作品。

主要受到的影响

　　新艺术运动是在许多艺术风格的影响下发展起来的。版画以其高度线性的艺术风格流行一时，而更近的工艺美术运动（见第196～197页）则采用了来自大自然的图形，华丽的洛可可式家具和凯尔特艺术中交缠的图案，也对新艺术运动产生了很大影响。

强烈的形状与色彩

交缠的图案

版画
19世纪50年代，版画传入欧洲，对欧洲产生了巨大的影响。

凯尔特艺术
19世纪，英国人对凯尔特文化产生了极大的兴趣，他们试图寻找一个美好的过去，作为对现代主义的反叛。

线条大胆的艺术作品

华丽的装饰

洛可可艺术
18世纪的洛可可艺术有着雕塑般的曲线与华丽的装饰，通常采用的是自然中的形式。

广告艺术
新艺术运动一方面受到极具表现性的线性广告艺术的影响，一方面又反过来影响广告艺术的创作。

表现主义与野兽主义

在20世纪的前十年中，表现主义与野兽主义发展了起来。这两种艺术风格都有着强烈的色彩与反自然主义的构图，但表现的方式不同。

现代的回应

表现主义和野兽主义的诞生是对20世纪初现代科技迅速变革的回应。表现主义出现在欧洲的各个地区，且与德国的一些艺术家有着尤为紧密的联系，如恩斯特·路德维希·基希纳（Ernst Ludwig Kirchner）、卡尔·施米特–罗特卢夫（Karl Schmidt-Rottluff）、埃米尔·诺尔德（Emil Nolde）等。相较于现实主义，德国的表现主义艺术家更倾向于运用令人不安的乃至相互冲突的色彩来创作强调主观感受的作品。同时，他们也在作品中探讨孤独与社会批判等主题。最知名的德国表现主义艺术家来自两个艺术团体——"桥社"（Die Brücke）与"青骑士社"（Die Blaue Reite），这两个团体的成员都用扭曲的场景探讨了他们眼中的社会弊病。

城市街景

1913—1915年，基希纳创作了一系列表现现代社会的绘画，集中描绘了战后的柏林街头常见的繁忙人群与孤独个体。

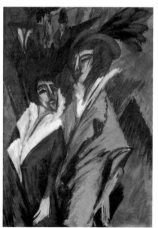

恩斯特·路德维希·基希纳，《街上行走的两个女人》（*Two Women In The Street*）

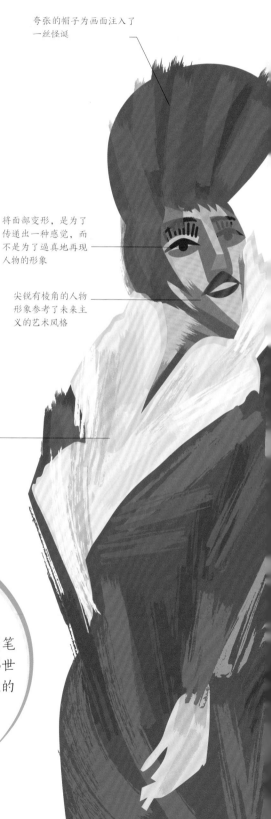

夸张的帽子为画面注入了一丝怪诞

将面部变形，是为了传递出一种感觉，而不是为了逼真地再现人物的形象

尖锐有棱角的人物形象参考了未来主义的艺术风格

表现主义艺术家对社会进行了评论，这在基希纳描绘的现代柏林街头生活中得到了体现

"表现主义"的名字从何而来？

表现主义艺术家用他们的画笔来"表现"自己内心的情感世界，用生动的色彩与戏剧性的粗糙线条来传达紧张的生活节奏。

"fauves"（野兽）一词原本是用来侮辱这些先锋艺术家的，但后来这个名字被保留了下来。

阴暗的色调，营造出一种忧郁的氛围

用疾风暴雨般的笔触在画布上涂抹鲜亮、相冲突的颜色是表现主义的典型特征

野兽主义

野兽主义是由一群在巴黎活动的画家组成的，以亨利·马蒂斯与安德烈·德朗（André Derain）为中心。野兽主义受到文森特·梵高和保罗·高更的影响，他们敞开心胸，拥抱了自由的创造力，用厚重的笔触在画布上涂上强烈的色彩。他们将周围的世界提炼为坚实的色彩与简单的形状，用纯粹、鲜艳的扁平色块来绘制生动的、图案般的肖像与风景画，开抽象绘画之先声。

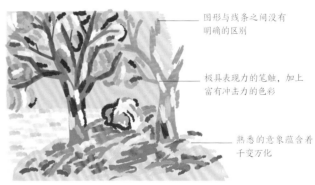

图形与线条之间没有明确的区别

极具表现力的笔触，加上富有冲击力的色彩

熟悉的意象蕴含着千变万化

将色彩当作工具
野兽主义画家用色彩来装饰画面，而不是用色彩来描述事物，他们将色彩从画面表现的题材中解放出来，观察色彩对人产生的心理作用。

现代主义

野兽主义与表现主义的艺术家们见证了20世纪初现代社会的快速变化，他们都在努力探索如何用艺术来表现这些变化给他们带来的感受。照相机、汽车与电报等新事物的诞生，促使艺术家以崭新的创作方式来描绘这个越发工业化的世界，描绘崭新的"现代主义"。

建筑师弗兰克·劳埃德·赖特（Frank Lloyd Wright）的现代主义杰作

古根海姆美术馆

手部被描绘得很锋利，无力地垂在身侧

分析与综合

立体主义运动可分为两个阶段。在第一阶段，艺术家将物体分解成不同的组成部分与视角，这一风格后来被称为"分析立体主义"。1912年，布拉克和毕加索开始在他们的画作中增添其他材料，如彩纸、硬纸板和报纸等。这种拼贴的创作方式被称作"综合立体主义"，它强调画布的平面性，不再产生会造成视错觉的三维图像。

胡安·格里斯（Juan Gris），《约瑟特·格里斯夫人肖像》（*Portrait de Madame Josette Gris*）
基于对柯罗与塞尚的作品的深度研究，格里斯创作了这件作品。这是约瑟特·格里斯夫人的一幅肖像。尽管她摆出的姿势很传统，但艺术家用一种几何抽象的方式将她表现了出来。

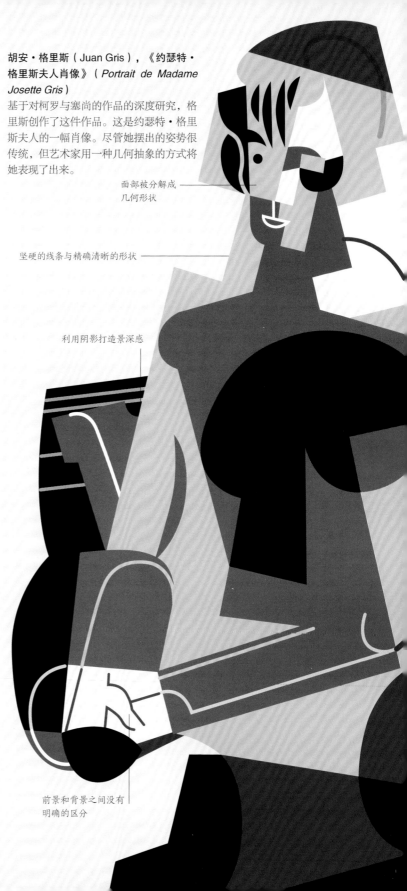

面部被分解成几何形状

坚硬的线条与精确清晰的形状

利用阴影打造景深感

前景和背景之间没有明确的区分

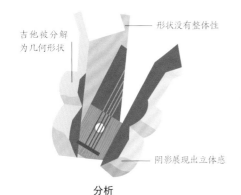

吉他被分解为几何形状

形状没有整体性

阴影展现出立体感

分析

扁平的表现方式

添加其他的材料

迈向综合

使用了拼贴技法

把纸、木头、布料与亚麻油地毡贴在画布上

综合

立体主义与未来主义

立体主义发明了一种表现事物的新方法，打破了文艺复兴以来在绘画中使用单一固定视角的传统。

多重视角

立体主义是由巴勃罗·毕加索和乔治·布拉克在1907—1912年开创的。他们对视角进行实验，将物体分解为数个平面和形状，试图解构眼睛在时间和空间上感知物体的方式。分散在画面中的多个视点构成了复杂、碎片化的图像。

毕加索，《弹曼陀铃的少女》（*Girl with Mandolin*）
在这件早期立体主义的作品中，人物和乐器都被分解成了几何形状。

所有的元素都被整合到一个平面上

几何形状的叠加组成构图

立体主义艺术家受到了谁的影响？

后印象派画家保罗·塞尚通过略微矛盾的不同视角来描绘事物，为立体主义之先驱。

毕加索受到非洲艺术的启发，包括非洲面具。

未来主义

在立体主义之后，未来主义在意大利诞生。未来主义沿用了立体主义的创作技巧，如在绘画和雕塑中运用多重视角与破碎的形式，从而用充满活力的方式表现运动中的机器与人体。在菲利波·托马索·埃米利奥·马里内蒂（Filippo Tommaso Emilio Marinetti）的领导下，未来主义艺术家歌颂快速发展的现代社会的突出特征，即机械技术与速度。

翁贝托·博乔尼（Umberto Boccioni），《空间中连续体独特的形式》（*Unique Forms of Continuity in Space*）
为了表现出动感和活力，未来主义艺术家运用了重复与力线等新的绘画技巧，正如这个大步行走的人物形象。

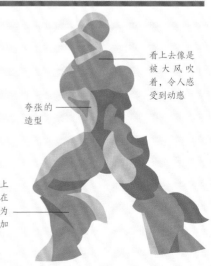

看上去像是被大风吹着，令人感受到动感

夸张的造型

双腿看上去像是在迈步，为雕塑增加了动感

电影中的超现实主义

超现实主义是最具影响力的文艺运动之一，经由电影的媒介触及了广大的观众群体。路易斯·布努埃尔（Luis Buñuel）等电影制作人拍摄了许多令人不安的场景，如《一条安鲁狗》（Un Chien Andalou）中的一个饱受诟病的片段，描绘了眼球被剃刀片切开的场景。

触目惊心的场景

萨尔瓦多·达利试图通过睡眠来解放自己的创造力

对普通物品的奇怪构思

许多超现实主义艺术家会创作雕塑，他们利用寻常的结构将不寻常的材料结合起来，组成奇怪的物体，如梅雷特·奥本海姆（Meret Oppenheim）用皮草制作茶杯与茶托。

哪些女性在超现实主义运动中扮演了关键角色？

超现实主义中的重要女性艺术家有多萝西娅·坦宁（Dorothea Tanning）、利奥诺拉·卡林顿（Leonora Carrington）和艾琳·阿加尔（Eileen Agar）。

擦印画法

擦印画法是一种在纸上留下印记的方式，指的是将纸放在有纹理的表面上，再用蜡笔或彩色粉粉在纸面上摩擦，从而产生一种随机且杂乱的效果。

扭曲的人物

萨尔瓦多·达利（Salvador Dalí）等超现实主义艺术家描绘了脱离现实的主题。创作出许多精微细致的超现实主义画作。达利的作品中充斥着荒谬的梦境故事，描绘了一些梦幻般的场景。这些画作强调了梦中的恐怖场景，有时会令人感到多么逼真。

破坏创作过程

为了探索自己的潜意识，超现实主义艺术家开创了许多创造性的艺术手法。在这些艺术手法中，有些是原创的，有些则是由儿童游戏或诗歌改编而来的。

运用这些艺术手法，是为了破坏创作的过程，扰乱理性思维，让艺术家敞开心扉，拥抱不可预测的机遇。

这些艺术手法使超现实主义艺术打造出许多出人意料的组合和神秘、抽象或粗拙的意象，与战前的绘画风格和主题形成了鲜明的对比。

自动绘画

这是一种绘画技法，指的是艺术家在绘画过程中关闭自己的自主意识，不限思考，让手在画纸上肆意游走。

优美尸骸

这种技法是由一种客厅游戏改编而来的，指的是一位艺术家先在一张纸上画出一个事物的一部分，然后将纸折叠后传给下一位艺术家，以此来制造出一幅杂乱的混合体。

梦幻场景

超现实主义的艺术家受到精神分析学家西格蒙德·弗洛伊德（Sigmund Freud）的极大影响。其有关梦境解析的著作深深地影响了他们围绕潜意识展开的创作理念。弗洛伊德认为，梦境传达了来自潜意识的信息，许多超现实主义艺术家将自己的梦境作为绘画的主题。

视觉双关

超现实主义艺术家将语言与文字视作关键的创作材料，他们将对文字游戏的热爱带入许多艺术品的创作过程中。其中，比利时超现实主义艺术家雷内·马格里特（René Magritte）的艺术作品是最著名的一例。

超现实主义

第一次世界大战后，超现实主义对艺术创作产生了重大影响。超现实主义在20世纪20年代发展起来。超现实主义将无政府主义、反艺术的创作理念与实验性的艺术手法相结合，创造出了非理性且极具颠覆性的艺术作品。

戏谑的颠覆

恐怖的第一次世界大战对艺术创作产生了重大影响。大失所望的艺术家们认为，战争已经摧毁了先前的所有文化价值。人们需要一种全新的文学艺术。在法国诗人、作家安德烈·布雷顿（André Breton）的领导下，超现实主义艺术家主张开发潜意识的力量、使用各种探索性、创造性的方法来挖掘隐藏在意识深处的创造性思维。

雷内·马格里特，《人类之子》（*The Son of Man*）

马格里特的这幅画自画像极具颠覆性，描绘了一个左臂向后弯折的人物，面前飘浮着一个神秘的苹果。

禁忌主题和性取向

通过对人类心灵深入的探索，超现实主义艺术家以前由于过于禁忌而不能通过艺术公开探讨的主题吸引。他们通过绘画、雕塑和写作探索情色幻想、性别认同问题和性取向，令当时的观众感到震惊。

艺术类型的整合

包豪斯学院教导学生们不应该对不同的艺术创作加以区分，而应该采用一种整体的创作理念，所有的艺术家都是工匠，反之亦然。包豪斯学院将雕塑、绘画、手工艺品、印刷、家具设计、建筑等所有的艺术类型整合到一起，意在创造一种整体的艺术，其中的每一件作品都彰显着这个整体。学院让学生们接受全面的基础训练，为他们将来的艺术创作打下了坚实的基础。此后，这种教育方式被世界各地的艺术学校所沿袭。

雕塑
雕塑大多是抽象的，由现代材料制成，在形式与色彩方面做了大胆的探索。

绘画
画家保罗·克利（Paul Klee）与约瑟夫·阿尔伯斯（Josef Albers）在包豪斯学院任教，他们对色彩理论的运用产生了重大影响。

手工艺
自古以来，手工艺就被视作比绘画、雕塑低级的艺术，但在包豪斯学院，它得到了同等的重视。

简单的形式与阿尔伯斯绘画中的几何图形遥相呼应

用橡木制作的边框

包豪斯学院

1919年，建筑师沃尔特·格罗皮乌斯（Walter Gropius）在德国魏玛创立了包豪斯学院，这是20世纪最重要的艺术学院之一。包豪斯学院推动了创造性的国际合作，并在艺术家的创作中确立了一种普遍的几何抽象形式。包豪斯学院开创了一种全新的视觉风格，同时也创造出了一种实用的思维模式，其影响一直延续至今。

形式与功能

在当时，包豪斯学院是不同国家的前卫艺术家的聚集地，同时也成为一个坚决贯彻现代主义教育理念的中心，将艺术、设计和建筑融为一体。包豪斯学院教导学生们，艺术和设计不应该是纯装饰性的，形式应该从物体的功能中自然而然地生发出来。包豪斯学院的学生们制作了许多实用的物件，有椅子、茶壶，它们无论从外观上还是从感觉上都是现代的、乌托邦式的、未来主义的。

明亮、简单的颜色增加了
美感和实用性

有着干脆的线条与角
度的清晰几何图形

印刷

前卫的纺织、印刷艺术家安妮·
阿尔伯斯（Anni Albers）是约瑟
夫·阿尔伯斯的妻子，她在包豪斯
学院创作出了许多早期的作品。

家居设计

包豪斯学院的家具设计是实用性
的，不是装饰性的，设计师们以创
新的方式使用金属、木材等材料来
制作有着前卫造型的桌子与椅子。

建筑

包豪斯建筑被人们视作"用来居住
的机器"（machines for living）——
功能齐全的空间，不带任何多余的
装饰。

包豪斯学院
为什么关闭了？

包豪斯学院的激进主义和
国际主义引发了纳粹党
的不满，于1933年
被迫关闭。

包豪斯学院还以其华丽的
主题化妆派对闻名。

朱斯特·施密特（Joost Schmidt），海报
包豪斯学院乌托邦式的、技术驱动型的艺术态
度在学院的宣传海报上可见一斑，海报用大胆
的几何抽象风格将形状和文本结合在一起。

荷兰风格派

20世纪20—30年代，艺术家皮
特·蒙德里安（Piet Mondrian）与
特奥·凡·杜斯伯格（Theo van
Doesburg）开创了荷兰风格派。他
们进一步发展了包豪斯学院的抽象
理念。蒙德里安的原色方块组成几
何网格，以此探索了如何用抽象绘
画揭示世界的精神结构。

几何图形

"嵌套"的设计既
美观又高效

约瑟夫·阿尔伯斯，《嵌套桌》（Nesting Tables）
这些桌子典型地展示了包豪斯学院的理念——简单、朴素、
使用易得材料轻松制作、将功能与形式相结合。

抽象表现主义

第二次世界大战后，抽象表现主义在纽约发展起来。抽象表现主义的艺术家试着用大型绘画来捕捉情感，他们的作品探索了身体姿态、无意识的符号和"色域"。

用手势画出的笔触

抽象表现主义最初受到欧洲的超现实主义的启发，尤其是超现实主义艺术家对潜意识的探索。抽象表现主义群体由一群主要活跃于纽约的艺术家组成，他们的作品可分为两类。第一类作品，是杰克逊·波洛克（Jackson Pollock）和威廉·德·库宁（Willem de Kooning）等艺术家所追求的"行动绘画"，他们充满激情地将自发、即兴的绘画过程记录下来，以此来进行艺术创作。他们的大型画作有时会占据画廊的一整面墙，庞大的尺幅让艺术家有充足的空间来用自己的身体探索各种姿势，最终创造出充满韵律的巨幅画面，这让观众能够察觉到艺术家在创作中的身体运动，或许还可以体验到艺术家的感受。

"行动绘画"
这个名字是从哪里来的？
1952年，批评家哈罗德·罗森博格（Harold Rosenberg）写了一篇关于杰克逊·波洛克与威廉·德·库宁的文章，名为《美国行动画家》（*The American Action Painters*）。

为了给6米宽的画布腾出空间，
波洛克拆掉了一堵墙。

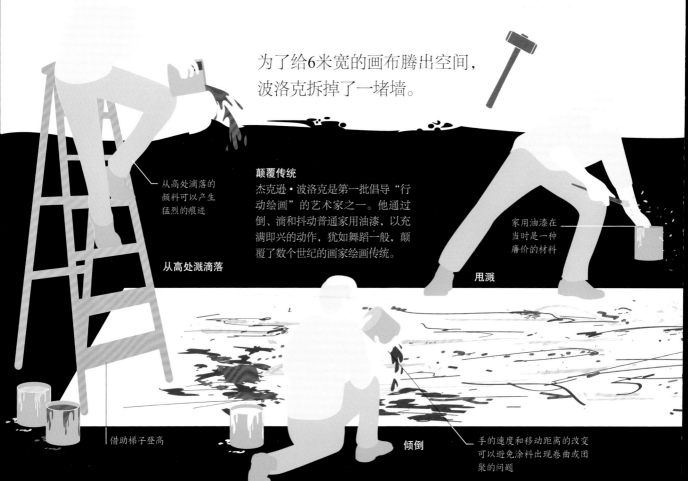

从高处滴落的颜料可以产生猛烈的痕迹

颠覆传统
杰克逊·波洛克是第一批倡导"行动绘画"的艺术家之一。他通过倒、滴和抖动普通家用油漆，以充满即兴的动作，犹如舞蹈一般，颠覆了数个世纪的画家绘画传统。

家用油漆在当时是一种廉价的材料

从高处溅滴落

甩溅

借助梯子登高

倾倒

手的速度和移动距离的改变可以避免涂料出现卷曲或团聚的问题

令人沉思冥想的绘画

第二类抽象表现主义艺术家有马克·罗斯科、克里福特·斯蒂尔（Clyfford Still）和巴尼特·纽曼（Barnett Newman），他们创作了许多简单的抽象作品，将大量的纯色作为表达情感的载体。他们希望自己的作品可以让观众长时间地观看并思考。

紫红色
薄薄的一层紫红色衬托了黑色，让画面有了温度。

黑色
黑色就像一条对比鲜明的分界线，吸引了观众的视线。

橙色
明亮的橙色抵消了黑色的阴暗，其不规则的形状看上去起起伏伏。

黄色
浅浅的白色外框将温暖的黄色推到观众眼前。

马克·罗斯科，《无题（白红底色紫黑橙黄）》[*Untitled（Violet, Black, Orange, Yellow on White and Red)*]
呈对比色的色块，即"复合形式"（Multiforms），成为罗斯科的标志。

李·克拉斯纳

艺术家李·克拉斯纳（Lee Krasner）是杰克逊·波洛克的妻子，在波洛克于1956年去世后，她接管了波洛克位于偏远家中的大型工作室，并创作出了自己的巨幅油画。她运用五彩缤纷的拼贴技法探索了对比色调与有机的几何形式，创造出了举世瞩目的抽象艺术。

克拉斯纳把她的旧画布剪碎

媒介的融合

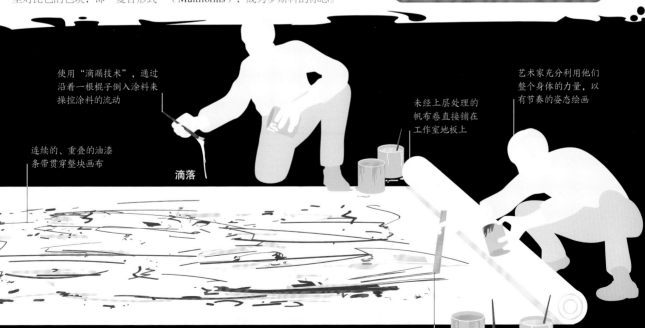

使用"滴漏技术"，通过沿着一根棍子倒入涂料来操控涂料的流动

连续的、重叠的油漆条带贯穿整块画布

滴落

未经上层处理的帆布卷直接铺在工作室地板上

艺术家充分利用他们整个身体的力量，以有节奏的姿态绘画

用硬化的刷子和棍子拖动油漆

拖动

波普艺术

波普艺术兴起于20世纪50—60年代，当时的艺术家开始尝试用批量生产的技术来打破大众文化和绘画之间的界限。

讽刺与歌颂

许多波普艺术家会从日常生活中提取图像，将其作为他们作画的基础，他们尝试以一种最机械的方式复制这些图像，创造出了一批冷漠、美观的艺术品，巧妙地游走于对消费主义的讽刺与歌颂之间。通过对丝网印刷、签名等广告制作技术的运用，波普艺术家的绘画作品在一定程度上消除了艺术表达，转而为饥渴的市场创造出了广受认可的产品。

理查德·汉密尔顿（Richard Hamilton）于1956年创作的一幅拼贴画常常被视作第一件波普艺术品。

沃霍尔与批量生产

安迪·沃霍尔（Andy Warhol）和罗伊·利希滕斯坦（Roy Lichtenstein）等艺术家挑战了材料和工序之间的固有界限，他们将绘画与版画、摄影相结合，将手工与现成元素相串联，赋予了作品新的内涵。沃霍尔于20世纪50年代作为广告插画家出道，他是最具影响力的波普艺术家。通过批量生产表现消费品与美国流行文化人物的丝网版画，他弥合了商业与艺术之间的鸿沟。他将位于纽约的工作室命名为"工厂"（The Factory），这是他对当时媒体与流行文化的直接回应，同时也反映出了他在艺术创作中采用助手的做法，以及其流水线式的艺术生产方式。他创作了许多标志性的名人版画。

波普艺术的气质与主题是什么样的？

波普艺术的特点是流行、短暂、可消费性、低成本、批量生产、年轻、诙谐、华丽、商业性。

复制了以版画家小本杰明·亨利·戴的名字命名的本戴点

色彩被简化为充满活力的原色

随后用打孔木版绘制的点状图案更夸张

突出对比

工业绘画

利希滕斯坦运用了一系列风格来模仿机械印刷工艺，将机械印刷与艺术实践交织在一起。他在原始材料的基础上做了一些改动来突出重点，他会调整构图，删除不必要的细节，并突出表现图像世界的陈词滥调。

高对比、黑白照片

相同的图像，每一张都略有不同

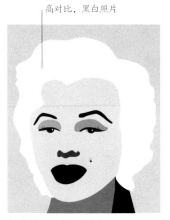

单色的玛丽莲·梦露

沃霍尔参考了一张玛丽莲·梦露的宣传照，制作了一块丝网印刷的模板。后来它成为这一系列作品的基础。

松弛的笔触

直接用笔将鲜亮的大块色彩涂在网版上，以突出人物的嘴唇、眼影和头发。

罗伊·利希滕斯坦，《空中火力》（Whaam!）

低俗漫画

美国艺术家利希滕斯坦起初是一位抽象表现主义者，他后来转向流行文化，并从中寻找灵感，将廉价的低俗漫画书中的图像用作绘画素材。他将原本只有几英寸宽的漫画画格，通过投影仪放大并转移到大画布上，并通过使用模板重现放大图像中可见的廉价印刷点。这个制作流程消除了所有个性化的艺术表达，与前10年的抽象表现主义形成了鲜明的对比。

绘画中的文本
将文本从上下文中抽离出来，仅用作绘画中的视觉元素。

运用浓重的黑线
浓重的黑线赋予图像大胆生动的力量，确立了艺术家的个人特色。

本戴点
利希滕斯坦最初手工绘制这些打印点，后来用丝网印刷来打印。

沃霍尔认为有墨迹是一件好事

黑影
沃霍尔最后加上一层随机的黑墨水，为图像添加了一些黑点、污渍和变化。

另一个视角下的波普艺术

20世纪50—60年代，波普艺术在英国也产生了重大的影响。作为英国波普艺术运动中唯一一位女性艺术家，宝琳·博蒂（Pauline Boty）为波普艺术提供了罕见的女性视角。她创作了许多五彩斑斓、充满活力的作品，将女性的欲望置于首位，并用电影明星的神话和当代流行歌曲来探讨女性与大众文化的关系。在作品中，博蒂从女性主义视角出发，对文化与政治观点发表评论。

将图像剥离原语境　　向日葵图案　　用拼贴技法将图像混合在一起

向日葵女孩

极少主义

极少主义指的并不是一个特定的艺术运动，而是一种创作抽象艺术的方式，20世纪60—70年代，北美的许多著名艺术家采用了这一方式。这些艺术家以高度简化、极为严肃的方式进行艺术创作，以探索媒体的概念边界。

简洁的元素

极少主义艺术将几位雕塑家与画家的作品联系在一起。唐纳德·贾德（Donald Judd）、卡尔·安德烈（Carl Andre）和罗伯特·莫里斯（Robert Morris）等雕塑家常常会在创作中使用反传统的材料或工业材料，而罗伯特·雷曼（Robert Ryman）、弗兰克·斯特拉（Frank Stella）和艾格尼丝·马丁（Agnes Martin）等画家的作品则往往以简单的几何形状或单色著称。将简洁、自成一体的基础元素加以重复，是极少主义艺术中常见的形式。

探索极限

极少主义艺术家在艺术创作过程中探索了如何用基本的几何形式来唤起观众的不同情感，将抽象表现主义（见第210～211页）的创作方法加以提炼。然而，与抽象表现主义艺术家形成鲜明对比的是，极简主义艺术家在创作过程中剔除了任何情感或直觉决策的痕迹，取而代之的是创作出强调其自身物体性质的作品，使观众意识到它们的色彩、物质性质及在画廊或博物馆空间中的特定背景。

极少主义雕塑是怎么制作出来的？

极少主义雕塑家常常会雇用助理、技术人员或制造商来按照他们的描述制作雕塑。

逃离现实世界

极少主义艺术家进一步发展了抽象的概念，他们经常试图创造出与熟悉的现实世界无关的艺术品，鼓励观众完全以自己的方式来思考并回应这些作品。

1965年，艺术批评家芭芭拉·罗斯（Barbara Rose）将极少艺术称作"ABC艺术"。

物质

--些极少主义雕塑家会持续地使用砖头、瓷砖、管状灯具等已经存在的工业材料来进行艺术创作。其他雕塑家则会从零开始建构他们的作品，但他们的创作也仍然遵循工业美学的理念，常常会使用金属、玻璃纤维、塑料等材料。

金属　　玻璃纤维　　塑料

砖头　　瓷砖　　管状灯具

"艺术是排除不必要的东西。"
卡尔·安德烈

"你看到的，就是你看到的。"
弗兰克·斯特拉

"真实的空间在本质上比平面
的绘画更有力、更具体。"
唐纳德·贾德

"别问艺术品是什么。要看艺术品能做什么。"
伊娃·海丝

"艺术是我们心中最微妙情感的具体表现。"
艾格尼丝·马丁

"它就是它，不是什么其他的东西。"
丹·弗拉文

观念艺术

　　20世纪60年代，观念艺术成为一场蔚然可观的艺术运动，但实际上，观念艺术的先驱是20世纪早期艺术家马塞尔·杜尚的作品。杜尚致力于创作能表达思想、不炫人眼目的艺术。20世纪60年代的艺术家延续了杜尚的艺术理念，他们的目标是将艺术"去物质化"，创作出由观念，而非美学、技术与材料主导的艺术。

思想胜于物质

　　观念主义将艺术视为一种思想，而非一个物理对象，也就是说，艺术品在观众头脑中形成的观念比作品的实际形式更重要，有时，艺术品甚至不需要任何的实际形式。艺术家的意图与观众的反应才是最重要的，观念艺术家模糊了艺术品与语言之间的界限，探索将二者结合到一起的方法。

物品呈现出本真的形式，颠覆了"艺术家"的概念

杜尚用"R. Mutt"的化名将这件作品递交给独立艺术家协会，杜尚也是该协会的创始人之一

马歇尔·杜尚，《泉》（*Fountain*）
《泉》是一个倒置的小便池，上面有着艺术家的签名，它被视为20世纪最重要的艺术作品之一。这件作品是杜尚对"现成品"概念的实践。

反主流文化的艺术

观念艺术归属于20世纪60年代的反主流文化思潮，该思潮致力于打破传统的理念与价值观。观念艺术对艺术市场发起攻击，因为许多观念艺术作品是无法被售卖与收藏的。这一艺术理念延续至今：意大利艺术家瑞吉奥·卡特兰（Maurizio Cattelan）用胶带将一根香蕉粘在墙上，他将这一作品命名为《喜剧演员》（Comedian）。

颠覆性的艺术

指导作为艺术

一些现当代艺术家试图建立一种理念，即艺术家不再自己创作艺术，而是成为艺术创作的指导者，如此一来，艺术便可以在没有艺术家干预的情况下自由地发生。值得一提的是，与观念艺术运动有着紧密联系的美国艺术家索尔·勒维特（Sol Lewitt）在墙上写下教人如何作画的说明文字，以此创作了一系列作品，其他的艺术家或大众可以在这些文字的指导下进行创作。通过这种方式，艺术家将自己的艺术升华到了纯粹的观念领域，最终可能会产生一个实际的艺术作品，也可能不会。

——— "线条"质疑了原创性与规则

激浪派是什么？

激浪派是由一群前卫艺术家与作曲家在1960年创立的一个社团。激浪派倡导自发的颠覆性艺术，这一理念具有很大的影响力。

*I will not make any more boring art I
will not make any more boring art I
will not make any more boring art I
will not make any more boring art I
will not make any more boring art I
will not make any more boring art I
will not make any more boring art I
will not make any more boring art I
will not make any more boring art I
will not make any more boring art*

缺席的艺术家

1971年，美国艺术家约翰·巴尔德萨里（John Baldessari）无法参加一次展览。取而代之的是，他指示学生们通过在墙壁上一遍又一遍地写下"我不会再创作无聊的艺术"来代替他制作一件作品。

观念艺术也被称为"后物体艺术"，或"思想艺术"。

艺术创作的新方式

观念艺术家颠覆了雕塑、绘画等传统的美术媒介，将它们分解为构成元素，解构了艺术品的运作方式。他们质疑固有的艺术形式，同时也将这种质疑拓展到其他的艺术领域。他们创作墙绘，创作基于文字的艺术作品，利用摄影、电影、装置与行为表演等媒介来再定义艺术，为当代艺术的多元表达模式打下坚实的基础。

文本　　　　摄影　　　　装置　　　　墙绘　　　　现成品　　　　电影

原著索引

Picture credits

The publisher would like to thank the following for their kind permission to reproduce their photographs:

(Key: a-above; b-below/bottom; c-centre; f-far; l-left; r-right; t-top)

19 Alamy Stock Photo: Deco (br). 28-29 Julia Cassels. 31 Dreamstime.com: Gearstd (bc); Olga Khait (tl); Beata Kraus (tc); Sunfe17 (bl). 48 Dorling Kindersley: Tash Kahn (cra, cr, crb). 49 Dorling Kindersley: Stephen Bere (cr). Tash Kahn: (tc). 76 iStock: temizyurek (b). 77 Franco Clun. 98 Getty Images: Fine Art Images / Heritage Images. 99 123RF.com: archnoi1 (br/ Hessian); detchana wangkheeree (bl); mohsin majeed (br/Paper). Dreamstime.com: Vladimir Korostyshevskiy (c). 108 Dreamstime.com: Iryna Koliadzynska (br). 109 Dreamstime.com: Boyan Dimitrov (bl). 124 Dr. Wolfgang Beyer: (t). Dreamstime.com: Amicabel (bc); Tajral (bl). 125 Alamy Stock Photo: Rachel Carbonell (cr); PRAWNS (c). Dreamstime.com: Funkyplayer (bc); Svetlana Urbanskaia (bl). 130 Dreamstime.com: Mullrich (l). 134, 135 (l) Bridgeman Images. 144 Getty Images: Eye Ubiquitous / Universal Images Group (t). 147 Getty Images: Richard l'Anson (c). 149 Alamy Stock Photo: Science History Images (cr). 151 Alamy Stock Photo: The Picture Art Collection (bl). 153 The Metropolitan Museum of Art: Gift of Edward S. Harkness, 1918 (br). 154-155 akg-images: Nimatallah (l). 157 Alamy Stock Photo: Heritage Image Partnership Ltd (c). 158 National Museum Lagos: (tl). 160 Alamy Stock Photo: funkyfood London - Paul Williams (tr). 165 Bridgeman Images: Christie's Images (cb). 167 Alamy Stock Photo: Universal Images Group North America LLC (tc). 170 Getty Images: DEA / G. Dagli Orti / De Agostini (tr). 172 Bridgeman Images. 173 Alamy Stock Photo: Peter Barritt. 176 Alamy Stock Photo: IanDagnall

Computing (t). 179 Bridgeman Images: National Gallery, London, UK (l). 180 Bridgeman Images: Galleria degli Uffizi, Florence, Tuscany, Italy (tr). 183 Alamy Stock Photo: incamerastock. 184 Alamy Stock Photo: Artepics (t). 186 Alamy Stock Photo: FineArt (t). 188 Alamy Stock Photo: Album (t). 190 Alamy Stock Photo: Masterpics (tr). 193 Alamy Stock Photo: Granger Historical Picture Archive (tr). 194 Barnes Collection: Credit - Barnes Foundation (bl). 195 Alamy Stock Photo: Peter Barritt (br). 197 Alamy Stock Photo: V&A Images (cr). 199 Bridgeman Images: (r). 200 Alamy Stock Photo: Giorgio Morara (br). 202 akg-images. 205 Photo Scala, Florence: The Museum of Modern Art, New York / © Succession Picasso/DACS, London 2022 (tr). 207 Bridgeman Images: Christie's Images / © ADAGP, Paris and DACS, London 2022 (bl). 209 Alamy Stock Photo: Universal Art Archive (bl). 211 Bridgeman Images / © 1998 Kate Rothko Prizel & Christopher Rothko ARS, NY and DACS, London (tl). 212-213 Derivative Andy Warhol Artwork created by DK in 2022. © 2022 The Andy Warhol Foundation for the Visual Arts, Inc. / Licensed by DACS, London. (b). 213 akg-images / © Estate of Roy Lichtenstein/DACS 2022 (t). 216 Getty Images: Michael Macor / The San Francisco Chronicle / © Association Marcel Duchamp / ADAGP, Paris and DACS, London 2022

All other images © Dorling Kindersley

致谢

DK would like to thank the following people for help in preparing this book: Jo Walton for picture research; Elizabeth Wise for indexing; Joy Evatt for proofreading; Vaibhav Rastogi for design assistance; Aarushi Dhawan and Dimple Desai for illustration assistance.